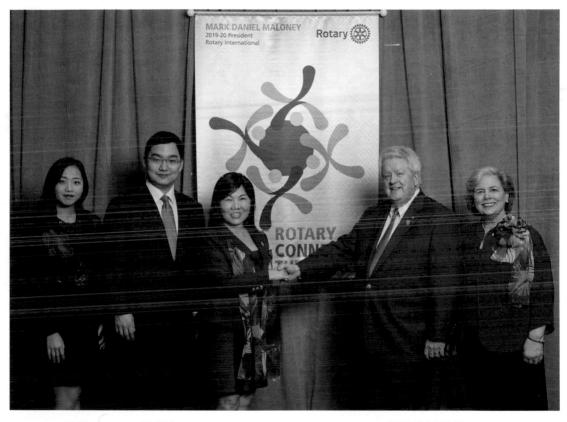

2019-20 總監DG Sara馬靜如
及兒子Joseph, 女兒Irene

2019-20 國際扶輪社長
RIP Mark Daniel Maloney及夫人Gay

地點：聖地牙哥國際講習會

國際扶輪 2019-20 年度主題
Rotary Connects the World

2019-20

Rotary

Connects

the

World

3521

翻轉前進

連結世界

感動人心

District

3521

3521傳承歷史

1996-97
PDG JOE
張吉雄
Build the Future with
Action and Vision
用行動與憧憬建造未來

1999-2000
PDG Dens
邵偉靈
Act with Consistency,
Credibility, Continuity
持恆、持守、持續的行動

2003-04
PDG Color
李翼文
Lend a Hand
伸出援手

2004-05
PDG Pauline
梁吳蓓琳
Celebrate Rotary
慶祝扶輪

2007-08
PDG Jeffers
陳俊鋒
Rotary Shares
扶輪分享

人道關懷 行善天下

2011-12
PDG Tommy
黃維敏
Reach Within to
Embrace Humanity
人道關懷 行善天下

光耀扶輪

2014-15
PDG Audi
林谷同
Light Up Rotary
光耀扶輪

ROTARY:
MAKING A
DIFFERENCE
扶輪改善世界

2017-18
PDG Jerry
許仁華
ROTARY：
MAKING A DIFFERENCE
扶輪改善世界

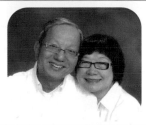

2018-19
IPDG Decal
王光明
BE THE INSPIRATION
成為勵志領導者

ROTARY
CONNECTS
THE WORLD
扶輪連結世界

2019-20
DG Sara
馬靜如
ROTARY
CONNECTS THE WORLD
扶輪連結世界

2019-20年度
國際扶輪及扶輪基金會要職名單

黃其光
PRIP Gary
3481地區台北社
扶輪基金會保管委員會主委
國際扶輪前社長(2014-15)

曾秋聯
RRFC PDG William
3510地區屏東東區扶輪社
國際扶輪9地帶扶輪基金
協調人

謝三連
PRID Jackson
3522地區台北東昇社
策略計畫委員會副主委
國際扶輪前理事(2008-10)

黃維敏
ARC PDG Tommy
3521地區台北百齡扶輪社
國際扶輪9地帶助理扶輪
協調人

林修銘
PRID Frederick
3522地區台北同德社
現在就根除小兒麻痺歷史倒
數行動委員會亞洲共同主委
國際扶輪前理事(2015-17)

梁吳蓓琳
PDG Pauline
3521地區台北市北安扶輪社
國際扶輪地區國際服務主委

陳振福
RC PDG Bill
3461地區豐原西南社
國際扶輪9地帶扶輪協調人

2019-20年度
國際扶輪社長

ROTARY
CONNECTS
THE WORLD

馬克‧丹尼爾‧梅隆尼
Mark Daniel Maloney

2019-20年度國際扶輪社長
美國阿拉巴馬州迪凱特扶輪社

梅隆尼是Blackburn, Maloney, and Schuppert LLC律師事務所的合夥人，專長稅務、遺產規劃及農業法律。他是美國東南部及中西部大型農業機構的委任律師，曾擔任美國律師協會農業委員會稅務部門的主委。他是美國律師協會、阿拉巴馬州律師協會，及阿拉巴馬法律協會的會員。

他在迪凱特的宗教界十分活躍，擔任所屬教會之財務委員會主委及當地一間天主教學校董事會的董事長。他也曾擔任大迪凱特社區基金會、摩根郡供餐福利服務協會、摩根郡聯合勸募分會、及迪凱特——摩根郡商會的會長。

梅隆尼自1980年成為社員至今，曾擔任國際扶輪理事、扶輪基金會保管委員會委員及副主委、2003-04年度國際扶輪社長馬奇約伯Jonathan Majiyagbe的隨侍。他也曾以主席、副主席、法規專家與訓練師的身分參加立法會議。他曾任2004年大阪國際年會委員會顧問及2014年雪梨國際年會委員會主委。在擔任地區總監之前，他曾領導一個團體研究交換團到奈及利亞。

梅隆尼還曾擔任未來願景委員會副主委、地域扶輪基金會協調人、扶輪基金會研習會主席、扶輪基金會永久基金全國顧問、扶輪和平中心委員會委員，以及扶輪基金會水、衛生設施、衛生習慣學校目標挑戰委員會顧問。

Mark Daniel Maloney

President 2019-20
Rotary Club of Decatur
Alabama, USA

Mark Daniel Maloney is a principal in the law firm of Blackburn, Maloney, and Schuppert LLC, with a focus on taxation, estate planning, and agricultural law. He represents large farming operations in the Southeastern and Midwestern United States, and has chaired the American Bar Association's Committee on Agriculture in the section of taxation. He is a member of the American Bar Association, Alabama State Bar Association, and the Alabama Law Institute.

He has been active in Decatur's religious community, chairing his church's finance council and a local Catholic school board. He has also served as president of the Community Foundation of Greater Decatur, chair of Morgan County Meals on Wheels, and director of the United Way of Morgan County and the Decatur-Morgan County Chamber of Commerce.

A Rotarian since 1980, Maloney has served as an RI director; Foundation trustee and vice chair; and aide to 2003-04 RI President Jonathan Majiyagbe. He also has participated in the Council on Legislation as chair, vice chair, parliamentarian, and trainer. He was an adviser to the 2004 Osaka Convention Committee and chaired the 2014 Sydney Convention Committee. Prior to serving as a district governor, Maloney led a Group Study Exchange to Nigeria.

He also served as Future Vision Committee vice chair; regional

Rotary Foundation coordinator; Foundation training institute moderator; Foundation permanent fund national adviser; member of the Peace Centers Committee; and adviser to the Foundation's Water, Sanitation, and Hygiene in Schools Target Challenge Committee.

連結是扶輪的根基。年輕律師保羅‧哈里斯來到芝加哥後組織扶輪的理由，不外乎是為了幫助自己在陌生的都市與人連結，過了一個多世紀的今天，締結友誼和人脈網絡的方法不勝枚舉，且都是保羅‧哈里斯當初無法想像的。然而，扶輪供我們互相連結的獨特力量仍然獨一無二。

透過國際扶輪的使命與組織構造，我們得以與社區和專業網絡連結，建立持久的人際關係。我們的社員組織供我們得以執行無數的專案和活動與全球社區接軌，領導根除小兒麻痺活動，與聯合國合作。藉由服務活動，我們與有意以行動改善世界的人士分享價值觀；和唯有透過扶輪才能相遇的人們相識，體會意外的共同點；和需要我們協助的人士連結，改善各地人士的生活。在新年度開始之際，我們為塑造扶輪的未來前進。在2019-20年度，扶輪將實施新的策略計畫，回應立法會議要求的創意性，執行更有效的焦點領域活動。扶輪未來的真正塑造者是，最須努力適應當今急速的環境變化的扶輪社。

扶輪社是成全扶輪經驗的中心點。現今的扶輪社在其形態、例會方式，甚至於所謂的扶輪會議，較過去更具創意性和彈性。我們必須以有組織、有創意性及策略性的方法，與社區建立更廣更深的關係，並以組織新型的社來吸引更多元、更有意投入扶輪活動的社員。

扶輪確實是個家庭組織。然而，由於社員組織的構造或對領導人的要求，使得年輕專業人士禁不住認為扶輪是觸手不可及的組織。扶輪經驗是能夠、也應該能夠與家庭經驗互相扶持，而非互相對立的，發散溫馨迎人的氣氛，顯示服務和家庭息息相關的扶輪社，才能提供家庭導向的年輕專業人士，欣然接受參加扶輪服務的機會，成為積極參與的模範市民。如果我們對扶輪職位的期望合理，確保它是即使繁忙的專業人士也能勝任的職位，那麼，我們得以為新世代的扶輪領導人提供增進技能和發展人際網絡的機會。

2019-20年度，我們的挑戰是以各種方法實現「扶輪連結世界」，促使有才能、有思慮且慷慨的人士，透過扶輪服務，結合力量，採取行動。

Rotary is built on connection. When Paul Harris came to Chicago as a young lawyer, he formed Rotary for one compelling reason: to help him connect to others in a new city. More than a century later, we have at our disposal countless ways to form friendships and networks, most of which Paul Harris never dreamed. Yet Rotary's ability to connect us remains unique - and unrivaled.

Through its distinct mission and structure, Rotary International provides a way to connect to our communities, to network professionally, and to build strong and lasting relationships. Our membership connects us to a global community through our countless projects and programs, our leadership in polio eradication, and our work with and through the United Nations. Our service connects us to people who share our values, who want to take action for a better world; it connects us to people we would never otherwise meet, who are more like us than we could have imagined; and it connects us to people who need our help, allowing us to change lives in communities around the world.

As a new decade begins, we are shaping Rotary's future. In 2019-2020, Rotary will implement its new strategic plan, respond to the innovation of the Council on Legislation, and serve in our revitalized areas of focus. But the real work of shaping Rotary's future lies in our clubs, where our organization must do the most to adapt to today's changing realities.

While the club remains the core of the Rotary experience, we are now far more creative and flexible in deciding what a club can be, how it can meet, and even what can be considered a Rotary meeting. We need to be organized, strategic, and innovative in how we approach membership, forging wider and deeper connections to our communities and forming new club models to attract and engage more — and more diverse — members.

Rotary is indeed a family. Yet too often, the structure of membership or the demands of leadership seem to place Rotary out of reach for today's younger professionals. Rotary can and should be an experience that complements our families instead of competing with them. When our Rotary clubs are warm, welcoming places where service and family go hand in hand, we give family-oriented young professionals the opportunity to embrace Rotary service and model positive civic engagement. And when we make the expectations of Rotary offices realistic and manageable for busy professionals, we develop the skills and networks of a new generation of Rotarians — who will become Rotary leaders. In 2019-2020, it will be our challenge to strengthen the many ways that Rotary Connects the World, building the connections that allow talented, thoughtful, and generous people to unite and take meaningful action through Rotary service.

● 總監介紹國際扶輪社長

我眼中的RI社長

▌馬靜如 DG Sara
▌2019-20年度地區總監

2019-20年度RI社長當選人Mark Maloney是一位律師，他來自一個農村小地方，班上只有六個人，班導師就是他的母親。他小時候好瘦小，現在卻身型宏偉，可能是因為喜歡吃爆米花？因為他的綽號是「Popcorn King」！

2018年底Mark到台灣拜訪，許多人都參加了，大家記得他在歡迎晚會上說到自己每次來台灣都遇到什麼嗎？颱風、地震、及台灣人的熱情。所以，他對台灣印象深刻！在RI國際講習會上，他的第一場大會致詞，從自己熱愛旅行開始，第一個提到、且兩次提到的城市，就是台北！

光是這一點，我們已可以感受到他對台灣的友善。講習會期間，他四處「巡堂」，看到我時，總會叫我一聲「Hi, Sara」，可我沒蹺課呀！怎麼他老是像教授點名？我就問他怎麼記得我的名字？他做了怪表情，故意瞄瞄我的名牌！其實，好幾次清早遇見他時，我還沒掛上名牌，他不是會故作親和熱絡的人，卻可以讓每個人感受到他的重視！當他跟台灣DGE們合照時，本來的模樣很嚴肅，但我一說：「來個台灣的表情吧！」他就帶頭裝怪臉，擺頭扭身地比了個「讚」！還有，當他到文化攤位來，被我們打扮成皇帝模樣，Mark社長是面冷心熱的爆米花王子～

大家知道Paul Harris是幾歲創立了扶輪嗎？36歲！而2019-20年度RI社長Mark是在25歲就加入了扶輪社。30歲就當社長、34歲就擔任地區總監。其

實，在這次的國際講習會上，我才知道，回顧過去30年的國際扶輪社長中，90%都是在20～30幾歲就加入了扶輪。因此，Mark一再呼籲：扶輪必須改變，以吸引仍在職場上忙碌的優秀年輕人！以他一個來自偏鄉小鎮的孩子，卻因為年輕入社，及早成長、發展人脈，今天能夠站到國際舞台的頂端，他的親身體驗，確實見證了，扶輪可以改變人生！

Mark社長非常重視年輕人，呼籲要成長扶輪，要改變以吸引更多年輕人成為扶輪社友！他還親自主持一個配對遊戲「Match Game」大會，和幾位扶輪老前輩打扮成很潮的模樣，演出一些為年輕人、失聯扶輪人配對扶輪社的遊戲，主要點出什麼呢？就是希望扶輪在例會時間、型態、地點上能有更彈性。

這次的國際講習會，更是扶輪歷史上第一次邀請全世界地區的扶青團代表參加！其中，從3481地區派出的代表Elyse Lin脫穎而出，在開幕大會上分享她從扶青團員成為扶輪社友的故事！台風穩健、英語流利、親和又大方！讓全場為他喝采！另外，許多課堂上也有扶青團地區代表參加上課，與DGE們分享意見討論，這些改變，都顯示出Mark對年輕人的重視及眼光！

Mark夫人Gay也是一位律師，也非常重視年輕人。當我帶兒女一起參加RI社長及夫人午宴時，Gay還特別邀請下一代的年輕人（包括我的孩子們）站起來，向大家介紹他們是扶輪的家人及新世代！希望他們及早加入扶輪，也呼應了Mark社長提出的另一個年度重點：家庭與扶輪應是相互扶持、而非排擠。

Mark社長致詞中，讓我最感動的一段話是：「扶輪連結了我們，否則我們可能永遠不會認識彼此！」我聽到這句話時，想到我從北安參加創社，之後創立瑞安社，到現在，真心感恩扶輪的善緣，讓我們相遇！扶輪是行動的人們，用服務、友誼連接世界上來自不同國家、不同語言、不同傳統的人，讓我們更有可能實現幫助他人、幫助世界更好的理念，在2019-20年度，期待我們一起連結世界！感動人心！

2019-20年度
3521地區總監

ROTARY
CONNECTS
THE WORLD

馬靜如 DG Sara

▌國際扶輪3521地區
▌2019-20 年度地區總監

所屬社(Rotary Club): 瑞安扶輪社 (Taipei Rui An)
職業分類(Classification): 律師 (Lawyer)
生日(Birthday)：11月23日(Nov 23)

學歷：美國加州柏克萊大學法學碩士
國立台灣大學法學士

現職：國際通商法律事務所所長暨執行合
夥律師
美國商會理事 (自2017起)
美國商會人力資源委員會主委(自
2010起)
柏克萊大學法學院校友會發起人
暨理事

Academy：University of California at Berkeley
National Taiwan University

Work/Association：
♦ Executive Partner of Baker & McKenzie
♦ Board Governor of American Chamber of
Commerce (2017-present)
♦ Co-chair of AmCham's HR Committee
(2010~present)
♦ Founder and Director of the University of
Berkeley Law Alumni Association

扶輪經歷

1999: 北安扶輪社創社社友&副社長
2001-02: 北安扶輪社第三屆社長
2002-03: 地區年會主題聯合午餐會主委
2003-04: RI理事晚會主持
2004-05: 地區公關主委
2005-06: RIPE晚會主持
2006-07: 地區扶少團主委
2007-08: 地區扶少團主委
2008-09: 地區訓練委員& 2008台北研習會
司儀組組長
2009-10: 法治教育推廣地區主委

Rotary Experience

1999: Charter Member / Vice President of Taipei
Pei An Rotary Club
2001-02: President of Taipei Pen An Rotary Club
2002-03: Chair of Luncheon Meeting, District
Convention
2003-04: MC of RI Director Welcome Dinner
2004-05: District Chair of Public Relation
2005-06: MC of RIPE Welcome Dinner
2006-07: District Chair of Interact
2007-08: District Chair of Interact
2008-09: District Training Committee member &
MC Team Leader of 2008 Taipei Institute
2009-10: District Chair of Legal Education
Promotion

2010-11: 瑞安扶輪社創社社長&地區公關主委

2011-12: RI扶輪基金主委晚會主持

2012-13: 3520地區第一分區助理總監

2013-14: 地區團隊訓練會主委

2014-15: 地區服務主委

2015-16: 地區講習會主委&地區生命橋樑主委

2016-17: 地區總監指定提名人&地區生命橋樑主委

2017-18: 地區總監提名人&地區副訓練師

2018-19: 地區總監當選人

2019-20: 地區總監

2020-21: 扶輪地帶助理協調人

2010-11: Charter President of Taipei Ruian Rotary Club & District Chair of Public Relation

2011-12: MC of RI TRF Chair Welcome Dinner

2012-13: AG of Group 1 of RID3520

2013-14: Chair of District Team Training Seminar

2014-15: District Chair of Service Committee

2015-16: Chair of District Training Assembly & District Chair of Bridge of Life Service Program

2016-17: DGND & District Chair of Bridge of Life Service Program

2017-18: DGN & District Deputy Trainer

2018-19: District Governor Elect

2019-20: District Governor

2020-21: ARC (Assistant Rotary Coordinator)

扶輪基金捐獻

2019-20:阿奇•柯藍夫協會會員

Donation

2019-20: AKS (Arch Klumph Society)

專業獎項與排名

♦ 2014、2016年Euromoney頒贈亞洲女性商業法律獎

♦ 錢伯斯亞太指南 (Chambers Asia-Pacific) 評選為聘僱及勞工法領域「首選律師」(Band 1 Lawyer) (自評選起每年獲選)

♦ 亞太法律服務評鑑五百強 (The Legal 500 Asia Pacific) 評選為「領銜律師」(Leading Individual) (自評選起每年獲選)

Awards and Rankings

♦ Women in Business Law Award - Euromoney (2014, 2016).

♦ Band 1 Lawyer - Chambers Asia-Pacific (every year since evaluated).

♦ Leading Individual - Legal 500 Asia Pacific (every year since evaluated).

自序

馬靜如 DG Sara
2019-20 年度 3521地區總監

親愛的3521地區扶輪社友及眷屬們：
彷如昨日，我才一一拜訪各分區的三位分區領導人（助理總監、副助理總監、副秘書）、及各社社長；一一籌備舉辦了GMS獎助金管理研習會、DTTS/CTTS/MHTS三合一研習會、兩天一夜的PETS社長當選人研習會、DTA/DMS/DRFS/DPIS四合一研習會；繼而完成每社的新團隊會前會；上任時舉行了聯合服務記者會，邀得陳時中部長及柯文哲市長與會座談；隨即，開始了「社員成長1+1」的翻轉前進行動，包括就職日授證新社友、多分區聯合例會、鼓勵創新例會形式等。當然，更有各項聯合服務及聯誼活動陸續推出......，充實的行動一個接一個。是的，我們是行動的人們，以服務及聯誼感動人心！

在這一個豐豐富富的年度，3521地區在社友成長上，半年內即突破2000位社友；全年淨成長262位社友，成長人數及比例均是全台灣第一，並創立了7個新社！而於扶輪基金貢獻上，也達80多萬元美金，並創立了3521地區冠名永久基金。這些成果，都是因為地區職委員們、各社社長及社友們的努力，方能締造歷史！

這些日子以來，我得以不斷學習，學習如何帶領扶輪的菁英們，做一個領航員，也做一個務實的管理人。學習如何激勵團隊建立共識、克服困難、達成目標；學習如何以簡單而創新的方法，宣揚理想、執行計劃；也學習如何自編自導自演，而完成每周的總監週報。滿滿的收穫，源自各位扶輪兄弟姊妹們的支持，將是我一生最珍貴的寶藏！

雖然2020年自1月底起風雲變色，必須以防疫為重，將大部分的地區活動延期或取消，但一刻也沒停過，而是專注於新冠病毒防疫相關服務，國內有

惜食送餐給醫護防疫人員的各社接力服務、國外則捐助西班牙、印度、菲律賓、墨西哥、多明尼加、巴西等地區的Global Grant 全球獎助金防疫救災。3521的社友們是劍及履及的真心英雄，以服務連結了世界！

　　這本地區年度報告，算是我們2019-20年度「真心團隊」的畢業論文了，特別感謝瑞安社友Tim、瑞安扶青社友Acer、及我的秘書Kitty的辛苦付出，才能完成。希望本於地區傳承、但也做一點創新突破，以每位社長及一些地區職委員的投稿分享文，文中是以總監週報做為時間軸，希望帶大家回憶這樣一個充滿挑戰、但也因此終生難忘的一年，接著，扶輪一棒一棒地持續下去，而在扶輪打開機會之窗。3521有您的付出，一定與眾不同！

2019-20年度
3521地區年度計劃及目標

一、拜訪及會談

1、對每分區領導人（AG/VAG/VDS）及社長當選人做一一拜訪（2018年9~11月）：

　　—最快時間內瞭解各社當。

　　—製作「社當願景短片」。

　　—幫助每社社當感動社友、以社為榮。

2、與每社職委員做會前會（2019年3-5月）：

　　—宣揚RI年度重點計劃。

　　—了解各社優缺點後，協助擬定年度計劃。

　　—每社擬定社的長期策略計劃。

3、做每一社公式訪問（2019年7-9月）

二、訓練會方面

1、合併3521地區年度大會11場為5場，以節省學員時間：

　　（1）GMS獎助金管理研習會。

　　（2）PETS社長當選人訓練會。

　　（3）三合一大會：DTTS地區團隊訓練會／CTTS地區訓練師研習會／MHTS地區司儀／主持研習會。

　　（4）四合一大會：DTA地區講習會／DMS地區社員研習會／RPIS扶輪公共形象研習會／DRFS地區扶輪基金研習會。

　　（5）二合一大會：地區年會（依循RI訓練程序已取消DLS地區領導人研習會）。

2、採「翻轉教室」+「提問式會議」以最新訓練方式做最高效能學習：

（1）翻轉教室：

　　—地區會議前（約4週）寄送教材。

　　—會前學員完成研讀教材。

　　—助理總監在PETS前輔導各分區社當研讀教材。

　　—各社訓練師在各地區會議前輔導學員研讀教材。

　　—以讀書會等方式，督促學員於參加地區會議前做好準備。

　　—會中引導人鼓勵學員：分析案例、提出問題、共同討論解決方案。

（2）「提問式會議」：

　　—Train leader 協助參加每組學員設定目標。

　　—每組每位輪流擔任主提問學員，提出達成目標之困難。

　　—每組其他同學亦以提問方式，幫助主提問學員反思。

（3）地區訓練是學習的起步：

　　—社長及社訓練師在地區訓練完成後應至各社宣導所學。

　　—各社應將學習成果做成紀錄。

　　—為新社友做此訓練。

（4）訓練內容由地區訓練委員會統一製作、避免重複。

（5）各社及早選定社訓練師參與訓練計劃。

三、地區各大服務計畫

1、**區務**：精簡地區組織，及早做出行動計劃建議案，並增加地區網路資訊委員會，成立扶輪前所未有的網軍，因應及運用新科技。其中，將在前兩任總監辛苦奠立的基礎上，做一個3521 LINE家族的平台，裡面有一個社友職業平台，請各位鼓勵社友登錄，藉以協助發展社友職涯。

2、**社員成長一加一**：

（1）地區存續人人有責，每位社員推薦一位社友入社、每位社友從邀請一位來賓做起、並且1+1兩人小組共同努力尋找優質社友。

（2）每推薦一位入社至3521地區，推薦人的社即受獎勵，而不限進推薦人的社，必須以適合新社友為考量。

（3）除了地區的伯樂獎，亦鼓勵各社建立表揚推薦人制度。

（4）鼓勵建立新社友輔導人制度（mentor），好好珍惜、留住社友。

（5）以聯合例會為「親友日」及「扶輪日」：創立多分區聯合例會，週一至週六，在同一個週間例會者聯合舉辦，可稱之為「親友日」。鼓勵社友：1+1從每一位帶一位來賓參加聯合例會做起！希望各位支持，先行開始此類聯合例會！再從11月起舉辦各分區聯合例會，將之規劃為「扶輪日」，讓先前來參加多分區聯合例會的來賓了解扶輪、加入扶輪。

3、**服務**：回歸各社、以社為主，尊重各社自辦或合辦服務計劃：

（1）服務在精不在多：鼓勵各社發展一項持續性重點服務計劃，重在感動人心！感動社友！

（2）聯合服務不流於形式，如擬舉辦聯合服務，須參與社達十社，即認證為地區聯合服務，列入地區組織圖。

（3）為因應國內外急難狀況，鼓勵各社在組織架構加一個急難救助委員會，最好事先選定可以至急難現場的主委、以理事會事先決議通過可運用的急難救助經費，才能讓扶輪人在發生急難時以最快時間協助救難。

（4）及早宣達各項聯合服務內容，包括人時地物，由各社自由選擇，
　　　經理事會決議要不要參加聯合服務計劃、及做預算編列、日期規
　　　劃。

　　　鑒於3521在全台灣社員人數之不足，鼓勵各社在籌劃服務時亦以
　　　「感動社友、增加社友」為重點考量。

4、**基金**：希望增進社友了解基金捐獻如何幫助國際扶輪及台灣的行善計
　　劃、鼓勵全地區社友共同努力突破基金捐款的不平均。

　　經過一百多年的變遷，我們卻似乎回到了1905年Paul Harris 創立扶輪
　　時、芝加哥那個景氣低迷、人情疏離的環境，我沉痛地發現，地區有
　　大半社友從來沒有捐過一塊錢給扶輪基金會！或從來沒有捐過一塊錢
　　給終結小兒麻痺基金！每一位扶輪人都有愛心行善，請大家廣為宣導
　　捐贈給扶輪基金會的兩個原因：

（1）以台灣人的角度而言，扶輪是台灣在國際上的唯一舞台，可以讓
　　　台灣的國旗、國歌飄揚在168個國家、大約3萬3000個扶輪社的國
　　　際平台上，我們當然要珍惜這個組織、這個大家庭所給予我們的
　　　機會。

（2）更宏觀來看，身為扶輪人，我們認為扶輪在全世界最一致的公共
　　　形象是什麼呢？根除小兒麻痺！當扶輪連結了我們，讓我們可
　　　以享受扶輪友誼、一起快樂行善，我們也應該以扶輪為榮！有一

天，當扶輪與聯合國、Bill Gates基金會宣告全世界，30年前每年有多達35萬人因為Polio病毒而死亡或殘障，但因為扶輪的持續投入，為全球25億兒童接種疫苗，而防止了悲劇重演！而在那一個光榮的時刻，從未捐過一塊錢的扶輪人可能就覺得太遺憾了！

5、**聯誼：**因為3521地區目前在社員成長方面非常低落，總人數是全台灣倒數第一，有賴大家一起努力，各方面都能以維持、增加社友為目標。所以，19-20地區各聯誼主委的規劃上，除了讓有同好的社友一起聯誼、也要鼓勵社友廣邀尚非社友的同好參加聯誼，以引進新社友。一切以社為本，以幫助社長感動社友為重，不要增加社長要找人捧場、催出席等壓力，當然自己也不要過勞，健康、家庭、工作優先！

6、**公共形象：**為幫助各社長得到RI Citation國際扶輪獎，參考其得獎條件，地區將鼓勵各社共同主辦為根除小兒麻痺的募款活動，地區會由根除小兒麻痺委員會、各分區領導人協助。

RI Citation國際扶輪獎另一個條件是要維持或建立與企業、政府或非政府組織成為服務夥伴，所以我也促請19-20年度的各聯合服務均有此規劃。

另一個條件是需安排社員與「媒體」談話機會，以傳達社和扶輪的故事，足見善用媒體宣傳公共形象的重要。我的總監週報也會以影音電子報呈現，並上傳各電子媒體，也建議各社推薦社友接受報導。

四、尊重與平等

1、DGE未上任前，對其稱呼（包括地區會議如PETS、DTA、RIPE來訪會議）不可稱DG，以尊重現任總監。

2、對總監稱呼，勿稱呼「老闆」、「長官」、「大家長」，以落實兄弟姐妹扶輪家人的平等氛圍。

地區訓練會

扶輪運動百年來造就無數的領導人！

2019-20 年度訓練主委致詞
台北北區扶輪社 張吉雄 PDG Joe

每一任地區總監上任之前，必須要接受兩次訓練，一為地域扶輪研習會，一為國際講習會。而地區幹部，扶輪社社長及主委等也如此，需要接受多種訓練會之培育。在各種訓練會裏，每一刻都充滿知識與感動交織的時光，參與者不斷地接觸到新的知識，發現新的才華與能力，使自己能夠從事扶輪最重要職位的工作。

1997-98年度RI社長葛蘭‧金樂施（Glen Kinross）說：「如果我可以建議一個持續性的國際扶輪年度主題，我就要說『教育、教育、教育』。」（If I could suggest a continuous theme for Rotary International, it would be: "Educate, Educate, Educate"）2002年西班牙巴賽隆納（Barcelona）國際年會上，世界童子軍總會祕書長傑克‧英利隆博士（Jacques Moreillon）在他演說中說：「教導是在傳遞知識，而教育則在塑造人格。」（Teaching is the "Transmission of Knowledge", educating is the "Shaping of Personality".)我們希望扶輪的訓練會，不但能夠傳遞知識，更能夠塑造人格。

在2019-20年度RI 3521地區總監當選人DGE Sara馬靜如之邀請下，我擔任此年度地區訓練委員會主委職務。為此於去年9月初特地赴日本東京參加日本全國34個地區扶輪研習會之地區訓練師研習會。在此研習會所獲得最重要的東西是：未來的扶輪需要的是「改變」與「啟發」的概念。地區總監當選人DGE Sara就把此概念融入她的年度所有訓練會中，把11場訓練會縮成5場合併舉行，並改變訓練會之進行方式，從學員只聽講解改變為翻轉教室之提問式會議。此乃前所未有的大膽嘗試及改變，並儘可能以啟發的方式誘導學員自動發掘問題，尋找答案。

2019-20年度地區訓練主委
台北北區扶輪社
張吉雄 PDG Joe簡歷

所屬扶輪社：台北市北區扶輪社
學歷：國立台灣大學法學院法律系畢業
事業：吉銘貿易股份有限公司董事長
美國MAYWELL CORPORATION董事長

地區扶輪資歷：

一、國際扶輪3480地區

1991-92	地區副秘書
1992-93	地區扶輪知識委員會委員
1992-93	地區社務講習會副主任委員
1992-93	地區社務講習會分組討論主講人
1993-94	地區秘書
1993-94	地區扶輪知識委員會委員
1993-94	地區社務講習會分組討論主講人
1993-94	地區領導人研習會委員
1993-94	地區年會秘書長
1994-95	地區扶輪知識委員會主任委員
1994-95	地區年會扶輪知識組主任委員
1995-96	地區社長當選人研習會主講人
1996-97	國際扶輪3480地區總監
1997-98	地區諮詢委員會委員
1997-98	地區議事程序委員會主委

二、國際扶輪3520地區：

1998-99	地區領導人訓練委員會主委
1998-01	國際扶輪中華民國總會第七屆理事
1999-00	地區扶輪基金委員會主委
1999-00	輔導台北北安社總監特別代表
2000-01	地區大使獎學金委員會主委
2001-02	地區配合獎助金委員會主委
2002-03	地區扶輪基金資訊委員會主委
2003-04	地區扶輪知識委員會主委
2004-05	百週年世界和平論壇主委
2005-06	地區扶輪家庭委員會主委
2006-07	地區扶輪教材編撰委員會主委
1998-10	地區諮詢委員會委員
2000-09	地區社長當選人研習會主講人
2007-10	地區扶輪規則與程序委員會主委

獲獎榮耀：

1989-90　保羅哈理斯之友獎

1995-96　地區扶輪知識推廣獎

1996-97　國際扶輪社長均衡事功獎

1996-97　國際扶輪社長扶輪擴展成就獎

1996-97　國際扶輪基金會年度基金捐獻特別獎

1998　中華扶輪教育基金會緋粉金質獎章

2003　保羅哈理斯之友獎五星藍寶石獎章

2006　巨額捐獻人

國際扶輪資歷：

1995　國際扶輪香港亞洲研習會分組討論報告人

1997　國際扶輪馬尼拉亞洲研習會分組討論報告人

1997　國際扶輪巴厘亞洲研習會台灣扶輪現況報告人

1999　國際扶輪台北扶輪研習會分組討論主席

2001　國際扶輪吉隆坡亞洲研習會分組討論主講人

2001　國際扶輪WCS特別工作小組亞洲第四地帶協調人

2002　國際扶輪亞洲社長會議分組討論英文組主講人

2002　國際扶輪2710地區（日本）年會RI社長代表

2003　國際扶輪「扶輪家庭」特別工作小組第四地帶協調人

2004　國際扶輪3470地區（台灣）年會RI社長代表

2006　國際扶輪第四地帶RI理事提名委員

2009　國際扶輪3240地區（印度）年會RI社長代表

2016　國際扶輪2660地區（大阪）年會RI社長代表

其他民間團體：

2001-03　中華民國骨質疏鬆症與更年期保健協會理事長

扶輪學校：

1991　扶輪知識圓桌會議創辦人

1997　建造未來研討會創辦人

著作及編譯：

《扶輪ㄅㄆㄇ》

《歡迎加入扶輪行列》

《扶輪之路》

《扶輪建造未來》

《扶輪智慧》

《保羅哈理斯語錄》

《扶輪思想史》

GMS扶輪基金獎助金管理研習會

行善天下 謹慎運用基金

馬靜如 DG Sara
2019-20年度 3521地區總監致詞

扶輪基金會（Rotary Foundation）的座右銘是「行善天下」（Doing Good in the World），而此崇高的目標，一方面有賴扶輪社友們慷慨捐獻、另一方面必需有效運用基金於服務計劃，始能達成！

扶輪獎助金管理研習會（Grant Management Seminar，GMS）之目的，就在於讓社友們有機會共同研習，如何有效運用社友捐獻的基金在服務計劃上。當您代表貴社參加GMS完成此認證後，貴社即有資格申請獎助金贊助服務計劃。請分享所學給貴社社友，讓他們也有機會瞭解扶輪基金的運作，相信大家會更瞭解，社友們的捐獻是託付給扶輪基金會作最妥善的管理及運用，以行善天下！

　　誠然，過去有些扶輪社曾於申請Global Grant時受到挫折，但請樂觀看待，即使參加GMS而完成認證後，申請獎助金的過程仍有許多需學習之處，這是因為扶輪基金會抱持著謹慎運用社友每一分、每一毛捐款的態度，而嚴謹審查各申請獎助案，但扶輪基金會也持續進步，期使申請程序更加順暢！

　　我雖參與扶輪20年，卻於GMS籌備期間才開始認真學習扶輪獎助金的相關知識，實在慚愧！所幸3521地區自IPDG Jerry創區以來，基金委員會由PDG Jeffers、PDG Audi先後帶領許多經驗豐富的委員們協助，給我許多指導！也非常感謝中山社PP Sean代表3521地區，與3523地區華樂社PP Flora共同籌備此次GMS，和團隊成員們投入許多心力，方能順利規劃此次研習會，還有主講貴賓、主持人、引導人的共同努力，才能達到幫助大家學習的成果，請大家記得向他們致敬，說聲謝謝！

　　寫這份致詞內容時，我正參加印尼日惹扶輪研習會及GETS訓練會，扶輪基金課程上，引導人說到：每20秒鐘就有一個孩童因缺水或污水而死亡！因此，妥善運用扶輪基金在這類需求上，就是扶輪人的使命之一！我相信，扶輪人都有一份「人飢己飢、人溺己溺」的善心，以繼續支持扶輪基金的捐獻及執行！如果各位之中有人和我一樣，過去對扶輪獎助金不甚了解，請讓我們一起邁向新的學習歷程吧！因為，透過更多的學習、更有效能的行動，我們必能對這世界上某些角落裡的人們伸出援手，以扶輪基金繼續行善天下！

難忘的奇幻之旅

▌GMS主委致詞
▌台北中山扶輪社 田志揚PP Sean

感謝DGE Sara及DGE Joy指派我和Flora籌組GMS籌備委員會。世事難料，人生就像一段奇幻之旅，使我們有幸與所有委員共度艱難但快樂的時光，在此感謝各位扶輪先進RRFC、PDG、DG、DGE、PP們，當然還有百忙中前來參與的各位PE及各社基金主委，讓我代表所有團隊成員向人家表達由衷的謝意。

除了感謝，更要祝福在場的未來社長及各社基金主委、熱心參與的社友們，即將邁入扶輪生活另一精采的篇章點，必是人生中難忘的一段奇幻之旅。

今天完成了GMS訓練，取得認證資格後，切勿放棄與我們的源頭～國際扶輪總社互動的機會，請善用Global Grant及District Grant，享受與國際團隊合作服務社會的喜悅。

祝福大家！

COVID-19
激起3521地區社友慷慨解囊

2019-20年度 第一分區助理總監
台北長安扶輪社 林碧堂 AG Boger

2019-20年度地區各扶輪社，都按著行事曆的安排往前推動，但2020年初COVID-19爆發，先是擋掉地區各項會議及活動，緊接各社例會也陸續暫停，對已經習慣出席例會的社友產生了些許的影響，但也因為發生COVID-19的關係，重新凝聚社友幫助他國的動力，卻是驚人的！

　　扶輪基金會因應COVID-19成立「緊急災難應變基金」，台灣疫情相對穩定，總監Sara認為應透過扶輪平台，發揮台灣大愛，提供給更多國家關懷，遂從疫情最嚴重的歐洲國家為出發，先透過扶輪基金會Hazel Seow連結西班牙ARRFC Sergio Aragón，整合西班牙D2201，D2202及D2203三個地區，提出西班牙境內弱勢族群之個人防護裝置（PPE）計畫。同時向RID3521地區社友募款，短時間來自四面八方滿滿的承諾，累計超過7萬美金。

　　有了大家的支持，地區基金委員會在西班牙案持續擴展其他國家計畫，延伸到菲律賓、巴西、印度(3)、多明尼加、墨西哥(3)等地區的要求；在基金會宣布暫停申請後，D3521計有西班牙、菲律賓、巴西及印度等4國共6個Global Grant，提供超過70萬美金服務。

　　西班牙Global Grant沒因時間差擋住，RID3521社友以熱情與服務，再幫助需求個人PPE，發揮職業專長，短短幾天提供物資資訊；為增加作業速度及溝通，每週二固定視訊會議，RID3521總監DG Sara及西班牙ARRFC Sergio親自帶領團隊線上交流，會議上西班牙社友總是一次又一次的感謝RID3521社友們的支持，扶輪基金會更是在最短時間核定本案，各社聽聞匯款通知，無不爭先恐後匯款完成，讓及時救難錢能盡早撥到西班牙，及時發揮功效。

　　COVID-19它中斷日常慣性，造成許多不便，但總監DG Sara起念下，燃起RID3521社友的熱情與助力，將近30個社投入，募集7萬美金產生70萬美金，扶輪連結世界，也讓熱情的社友將滿心的愛，從亞洲延伸到歐洲與南美洲等地。

扶輪連結世界～感謝韓國3630姊妹地區

馬靜如 DG Sara
2019-20年度 3521地區總監

在進行扶輪Global Grant（全球獎助金）的申請案時，我們非常幸運能有3630姊妹地區在其地區基金主委PDG李鍾烈及2019-20總監鄭淇煥的領導下，給予3520無條件的許多支持！

緣於2017-18年間，PDG Jerry任內締約，Sara非常榮幸能與3630地區的扶輪前輩們結緣，認識了PDG Lee李鍾烈及PDG韓永哲，他們專程為Global Grant project來到台灣，令人敬佩！我因不諳韓語而稱呼他們「OBA」，尊敬

ROTARY CONNECTS THE WORLD

ROTARY
CONNECTS
THE WORLD

不減，又拉近了彼此的距離，成為扶輪的家人！隔年又因IPDG申桂昊及DG鄭淇煥蒞臨台北參加本地區年會，而得再結識兩位代表韓國扶輪之光的領導人！

之後全球遇到新冠疫情的衝擊，韓國更曾發生大規模本土感染，但PDG Lee仍堅守承諾，全力支持我們地區的Global Grant（全球獎助金）案件，包括因應COVID-19而新增的西班牙案，他們以行動實現了國際扶輪年度主題「連結世界」！

就如RRFC扶輪基金協調人PDG William，以和平鴿祝福我們將扶輪基金用於全世界，每位扶輪人的善款是因為真心感動扶輪連結了我們成為扶輪夥伴，而能一起行善世界，Sara衷心祝禱3630地區與3520地區的友誼長存，也再次感謝所有親愛的真心英雄！

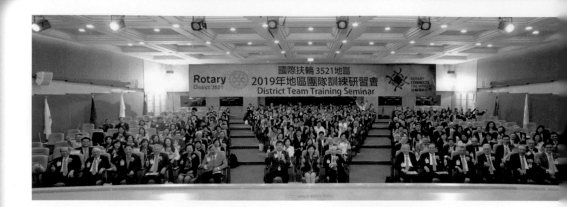

三合一研習會

領導改變的翻轉團隊

馬靜如 DG Sara
2019-20年度 3521地區總監致詞

各位扶輪前輩、各位扶輪兄弟姊妹們,大家好!歡迎大家參加地區三合一大會。在座都是扶輪3521地區的領導者,卻在這裏虛心學習,為什麼呢?因為扶輪是永遠無法畢業的學校!這句話,是年度地區訓練師PDG Joe 常常提醒我的。我從20年前加入扶輪,有了他這位在扶輪的父親,永遠的保姆,也才能夠認識許多前輩,以及各位兄弟姐妹們,而更瞭解自己的優缺點、不斷地學習!

一月底在RI受訓時,我又學習了一堂重要的課程「Leading Change」,也就是「領導改變」!而這個目標,正是我希望各位領導人們一起努力的方向!當然,可能有人會說:為什麼要改變呢?各位是各行各業的菁英,在職場上佔有一席之地;而加入扶輪後,也都盡心盡力,慷慨助人,你們的付出,不只讓自己的人生視野更開闊、也帶領地區走到今天,社友們以你為榮,因為你們是地區當今的領導人!

你們是菁英中的菁英!3521很優質,為什麼需要改變呢?

就3521地區來說，你我都看到了總監、以及每位PDG們。一路走來，始終為地區鞠躬盡瘁，還有各社歷任社長的努力，出錢出力，扮黑臉、做公親。但是，創區一年多來，我們的社員成長率是多少？大家知道嗎？百分之一點多，如果以各位經營公司的成效來看，就百分之一的成長，你滿意嗎？可以更好嗎？

那麼為什麼優質的3521無法成長呢？可能每位都有深入的觀察、精闢的見解，解讀可能都不一樣，是不是參加扶輪太花時間，影響工作、家庭；是參加扶輪太花錢，而景氣不樂觀，大家不想增加花費？是這樣嗎？請你回想一下過去扶輪所帶給你的人生，是不是心甘情願地付出時間、金錢，樂此不疲？那麼您是不是也願意感動更多的人加入扶輪，擁有這樣的快樂呢？如果我們知道時間金錢是成長停滯的原因，我們能不能用更有彈性的方法走出扶輪的新方向呢？

事實上，因為每個社情形不同、且每位社友都是獨特的，所以我們不可能有一個單一的答案來解釋社員停滯的現象。但我想，至少，大家是不是都可以同意：地區在社員成長上是發生困難了！如果不變，我們就不可能突破現狀！所以，我們一起帶領改變！

我的第一項改變，是為了幫助各社領導人更節省時間，而能夠把珍貴的時間用於各社。所以，我將過去的每年11～12場地區研習會，合併為只有5場。以此變革，希望幫助社長有更多珍貴的時間，用於各社，而分配各社職委員們就其職掌參加相關的研習會，分工負責、擴大參與。就每位擔任地區領導人的主委，我也期許大家要參加自己社的例會，珍愛自己的社友，我一定以身作則，若不能參加瑞安社的例會，必會親自向瑞安社長請假、並致上歉意。

訓練會場次雖減少，學習不可變少、效能更要提高！所以，我引入了「翻轉教室」以及「提問式會議」的全世界最新訓練方法。經我詢問RI的職員，在扶輪全世界各地539個地區和34個地帶中，第一個做到用「翻轉教室」和「提問式會議」來進行訓練會的是什麼地區呢？「3521」！是的！你們是

全世界第一個做到的！

其次，在區務、社員、基金、服務等各方面也都有一些新的變革，在此要特別感謝各主委們率先草擬了各組目標及行動計劃，就在今天的手冊內。我相信這也是史無前例，全世界扶輪地區中，最早完成規劃的年度計劃！

這只是一個開始，今天三合一大會分組時，想必各位就行動計劃又有更多腦力激盪，而社當們就其內容也將在PETS訓練會時做提問討論，之後，我們於四合一大會時再由各組社友們討論，最後帶回各社，傳達、溝通、執行。在傳達及溝通上，因為每社情形不同，各位一定要事先預測、評估有什麼障礙、思考如何化解障礙？在執行上，必須要執行的技能、找出對的人做擅長的事！且無論如何，一定永遠記得要有備案！

另一個改變，是我將地區大量精簡到134個委員會，是往年「3520」時代的一半，所以，你們個個是強棒！是最優秀的地區領導人，也因此，我期待各位時時「以社為本」、為大局著想！我們在扶輪最重要的學習之一在於：各人的豐功偉業令人敬佩，但一個成功的人能謙卑放下自我、彰顯他人、幫助社的成長、帶動地區重返光榮，一定值得大家真心誠意敬佩你！

各位希望3521恢復往日的光榮嗎？這個目標的成功關鍵是什麼人呢？是我們大家！懇請各位兄弟姐妹齊心努力，以「翻轉前進」的爆發力，領導改變！而這個經驗，將不只幫助扶輪，事實上，也能幫助你我在工作上、社會

上成為變革的推動者！進而更有人力、心力達到RI社長所期許的連結世界，也達到2019-20年度的地區目標：感動人心！

　　從小我是外婆照顧長大的「阿媽子」，天生叛逆、一天到晚都在變花樣，但對於要做的事，我一定持續不放棄！所以阿嬤總是對我信心滿滿地說：「我的金孫喔！蝦密攏不驚！要拚才會贏！」此時此刻，我也充滿信心，因為你和我、我和你，是領導改變的翻轉團隊！

DTTS地區團隊訓練研習會

培力優秀扶輪領導人

| DTTS主委致詞
台北劍潭扶輪社 邱祥 PP Ford

總監Decal、DGE Sara、各位PDG、各位主持人、各位引導人、各位助理總監、副助理總監、各位地區領導人、各位主委、大家好！

　　首先，非常感謝大家在百忙之中特地撥冗參加地區團隊、地區社訓練師、地區司儀主持，三合一的訓練會議。

從半年前在DGE Sara的領導之下，我們三合一團隊就緊鑼密鼓召開了無數次的會議，希望在國際扶輪3521地區三合一的訓練會議中，提供給所有參與的地區領導人豐富的扶輪知識，並建立彼此深厚的友誼及團隊共識。

DGE Sara是一位非常優秀的律師事務所資深合夥人，思想宏觀、心思縝密、事必躬親、考慮周詳，有幸從旁學習收穫滿滿。

還要感謝地區訓練主委PDG Joe、地區兩位顧問PDG Tommy、PDG Audi、三合一訓練會顧問PP ChuKo的指導，更要感謝三合一訓練會所有的團隊成員，由於大家付出很多寶貴的時間及心力、才讓訓練會有一個完美的演出。美中或許仍有不足之處，希望大家多多海涵，讓我們一起攜手邁向3521地區更美好的未來。

期許在各位地區領導人的支持下、在DGE Sara的領導下，讓3521地區成為最優質的地區。祝大家，健康、快樂、幸福！

● CTTS社訓練師研習會

研習會終點是服務的起點

CTTS主委致詞
台北瑞安扶輪社 林帥宏 PP Jekyll

各 位扶輪夥伴大家好！
恭喜參加本次研習會的19-20各社社長、社訓練師及地區團隊的夥伴們，順利完成本次研習會的課程，依照本次研習會翻轉式訓練的精神，訓練研習不會隨著本次研習會落幕而結束，研習會的終點就是服務的起點，期待各位對社訓練師的制度、角色與責任等有更深入的了解後，能將研習會所學帶回社裡，落實社訓練師的制度，協助各社做好社的訓練計畫，達成社裡及地區的各項發展目標。

　　一場成功的研習會是許多夥伴們共同努力的心血結晶，主持人與訓練引導人對研習會來說至關重要，在此要感謝IPDG Jerry（華山）及PP Wendy（瑞安）擔任本次CTTS研習會的主持人及訓練引導人，在活動中扮演關鍵性畫龍點睛的角色。此外還要感謝我們勞苦功高的研習會執行長PP Amiota （洲美）還有各大副主委們：服務組PP Boger（長安）、節目組PP Alicia（仰德）、場控組PP Heating（劍潭），及各組組長：註冊PP Pony（合江）、財務PP Julia（清溪）、糾察PP Joe（合江）、保險PP Steven（仰德）、醫療Ruby（北區）、聯誼CP Philp（永都）、司儀PP Paul（松江）、IPP Isabel（仰德）、多媒體CP Jacky（沐新）、場地IPP Mark（松江）、PP Power（同星）、餐飲PP Catherine（中原）、攝影PP Gear（劍潭）及許多幕前幕後支持奉獻的夥伴們，沒有你們，這場研習會不可能如此圓滿順利，最後要感謝DGE Sara及地區訓練委員會的諸位委員及顧問們給予本次研習會許多寶貴的意見與指導，謝謝你們。

　　祝各位扶輪夥伴社運昌隆！GOD BLESS ROTARY！

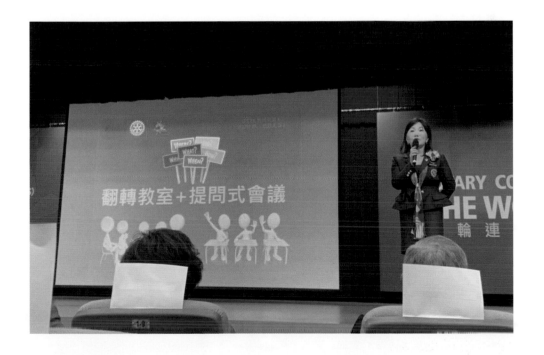

MHTS地區司儀主持人訓練研習會

創新訓練 從問題中找問題

MHTS主委致詞
台北清溪扶輪社 曾本立 PP Allen

各位扶輪夥伴，大家好！
地區司儀／主持人訓練研習會（MHTS）是透過訓練教材，了解如何扮演一位稱職的司儀／主持人，並提升扶輪禮儀規範的認識，適當的行使於例會、社慶晚會、聯合例會及地區訓練會等各種不同性質的扶輪活動。

此次研習會採用翻轉教室的方式來激盪夥伴們的腦力，透過提問式的學習，彼此從問題中找問題，產生出最好的答案，進而使得夥伴們在日後的扶輪活動中，堅定的參與，有信心的達成任務。

感謝三合一主委PP Ford的帶領，召集了所有相關的夥伴於一次又一次的籌備會中，有條不紊地完成進度，展現團隊效率。

謝謝今天夥伴們的參與，相信一定讓大家收穫滿滿，為扶輪盡心，為3521努力，祝福大家！

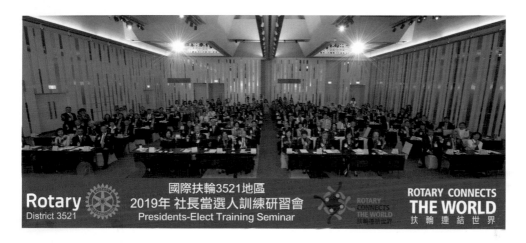

● PETS社長當選人研習會

做一個感動人心的社長

▌馬靜如 DG Sara
▌2019-20年度 3521地區總監致詞

時間過得好快！好像才剛剛開始拜訪各位分區助理總監、分區副助理總監、分區副秘書、及各位社長當選人，一轉眼3月了，當然，現在大家都用手機上的行事曆，可能沒有那種看著日曆、月曆一頁一頁翻動的感覺，但我還是希望大家想一下，2019年7月1日，你們上任後的12個月、365天的日子也會飛奔而去，而且任內的2月份還多了29日，得多幹活一天！直到2020年的6月，就是Hawaii國際年會，那不會是你們上任的唯一期望吧？總之，之後不久，你就變成IPP了！

　　時間不會等待你我，所以，我們要把握每一天，領導改變，例如，在社務、社員成長、基金、服務、聯誼各方面，要做到分層負責，需要有方法。請你分配各社職委員們就其職掌參加相關的研習會，分工負責、擴大參與，也要讓他們有機會向社友分享在研習會所學到的心得，當然，我和地區訓練委員會、各研習會的團隊們，都會盡最大努力，讓參加研習的社友覺得有所收穫。

　　一個好的社長，不是要什麼事都自己來，而是要能帶動每位社友都有參與的機會，你是不是能鼓起勇氣親自向每位社友開口，請問他在未來一年內，能有多少資源投入扶輪？包括參加例會、參加聯誼、代表貴社參加研習會，代表貴社參加聯合服務、聯誼等。

　　當我這段時間在溝通各項聯合服務時，我發現，最難的不在於募款、幫助弱勢，而在於讓贊助的人實際參與、讓沒能參與的人知道！如果親手服務的人總是同一群人、甚至同一兩個人，感動會變成負擔，大家看今年的國際扶輪年度口號是什麼？連結世界，「連結」是連結社友、連結社區、進而連結國際上的夥伴！所以，我們要從連結社友做起！

　　每項任務的目標，都必須靠傳達、溝通、執行，才不會變成空談、口號。在傳達及溝通上，因為每社情形不同，各位一定要事先預測、評估有什麼障礙、思考如何化解障礙？在執行上，必須要執行的技能、找出對的人做擅長的事！且無論如何，一定永遠記得要有備案！也請各位社長們，在年度中提供一些執行的案例故事，可以制作「常見問題&解決方法」，分享給各社社長，以更有效、快樂地執行社長的任務！

　　扶輪圈子現在有句話很流行：「如果不好玩，定是沒做好！」我再加一句：「如果沒感動，等於白作工！」大家好好把握一年的機會，做一個感動人心的社長！

　　3521 翻轉前進！連結世界！感動人心！

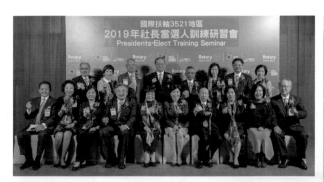

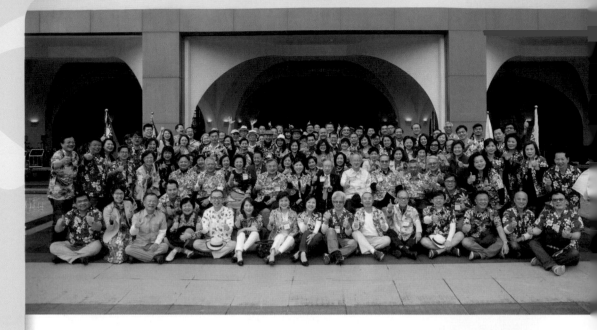

打通任督二脈 激發社長潛能

PETS主委致詞
台北瑞安扶輪社 李燕珠 PP Wendy

首先恭喜各位即將榮任國際扶輪3521地區2019-20年度社長，而這為期兩天在南方莊園渡假飯點舉辦的社長當選人訓練研習會，是專門為了社長當選人量身打造的訓練課程，除了來自國際RI的基本教材須由各社長當選人於開會前即詳細熟讀之外，更有總監當選人DGE Sara創新理念顛覆傳統所提倡的翻轉教室，採行提問式會議方式進行。

提問式會議是一種行動學習，能夠激發潛能，打造團隊腦的方式，行動學習是當今最強大也最具有經濟效益的管理工具，由一組人透過不斷的正確提問與反思過程來釐清問題、找出答案，在一連串的實踐行動中培養個人與組織的學習力、創造力與領導力。

　　我們透過提問式會議，讓上任的社長們在團體提問討論中，找到解決問題的方法，並在一年社長職務中落實達成目標的有效方法，為社友全力以赴，達到感動人心的貢獻服務！

　　感謝DGE Sara帶領前進並給我機會參與、學習及服務，更感謝訓練委員會主委PDG Joe指導及顧問PDG Tommy、PDG Audi提出建議教導，PETS顧問Archi熱心傳承協助，還有辛勞的PETS籌備團隊，我們共舉辦了6次籌備會議、4次場勘、彩排及各小組會議，每一次的籌備會都是為了呈現一個完美的PETS而共同努力。團隊中的每一個成員都無私奉獻、使命必達，就為了無微不至的服務大家，讓參與PETS的每一位都能感動滿意，再次感謝團隊成員的相挺。

　　進來學習，出去服務，感動人心的服務，才會令人永久難忘，深植人心！

四合一研習會

挑戰Mission impossible

馬靜如 DG Sara
2019-20年度 3521地區總監致詞

大家知道Paul Harris是幾歲創立了扶輪嗎？36歲！2019-20年度RI社長Mark是在幾歲就加入了扶輪社？25歲！幾歲就做社長？30歲！幾歲就擔任了地區總監，34歲！

另外，過去30年的國際扶輪社長中，90%都是在幾歲加入了扶輪呢？20～30幾歲。因此，Mark社長非常重視年輕人，呼籲要成長扶輪，要改變以吸引更多年輕人成為扶輪社友！例如在例會時間、型態、地點上能更有彈性。

　　Mark社長致詞中還有許多激勵人心的話，其中，他說：「一個領導人不是去做大家都可以做到的事，而是去挑戰一般人做不到的事！」期盼你和我、我和你可以帶領3521完成「Mission impossible」的任務！

　　在2019-20的地區年度計劃中，請容我特別強調幾點。首先，就區務方面，除了協助各位達成國際及地區獎勵外，並將建立執秘評獎制度，鼓勵優秀用心的執秘，及建立公文轉發機制效率鼓勵制度，讓地區事項能迅速確實傳達給全體社友。

　　社員方面，過去好像介紹社友是社長一人的責任，但我希望能做一個最重要的改變，就是在社員成長的命脈問題上，請各領導人務必親自開口，拜託每一位社友介紹一位新社友，1+1並不會降低扶輪的素質，反而，一個人一年中介紹一位自己的親人好友來加入，必定優質！如果你有許多朋友要加入相挺，也可以請其他社友分擔訪問該潛在社友，讓其他人分享這個成績！唯有無私分享，才能感動人心！

　　Mark社長的首要重點也是社員成長，他要求每個社要成立5個以上社友所組成社員委員會，不是靠既有社友邀請朋友入社，而且委員會是多元化、不同背景的組合，運用「職業分類」，有系統、有規劃地尋找新社友，鼓勵創立新社、讓扶青團友成為扶輪社友。

　　基金方面，基金委員會設定的目標是每社20%社友捐贈保羅哈里斯、一位捐贈永久基金（敬請指定到地區冠名基金），其他也都捐贈最少100元美金，以達到全社EREY，其中每社捐款中有部分指定給EndPolio。如何勸募呢？大家可以參考各基金委員會建議的行動計劃，考量貴社的情形而執行。如果，今天你的社友們沒有辦法一年捐款1000美金，或100元美金，那麼，是不是有什麼彈性的做法分散在每個月存個100元美金～10元美金呢？我一向是個不願意開口向人伸手的人，但是為了公益，我學習了更謙卑地可以彎腰，因為那也是把功德分享給好朋友們！

　　在國際講習會受訓時，我親身經歷一件終生難忘的事：一位來自奈及利亞的扶青團地區代表Immy在課堂中場休息時，特別來跟我說：「Sara，我聽

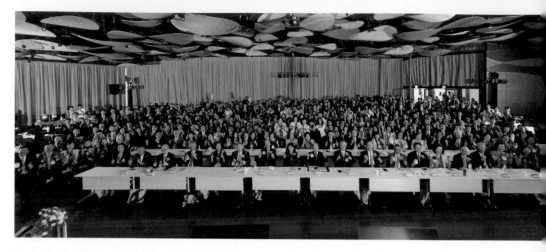

到妳在上課時提到是出自台灣的嗎？我想特別跟妳道謝，因為台灣人在我們的國家做了許多的服務，台灣的樂善好施名聞世界，還能幫助像非洲這樣貧窮的地區。」之後，她們的地區DGE也特別和我合照，並且是在EndPolio的海報前合照，他說，除了RI前社長黃其光，他從來不認識台灣人，不知道台灣到底是個怎樣的國家，怎麼會如此無私地對其他國家伸出援手！他們的話，真的是讓我很感動，台灣人在全世界的善行，就是扶輪前輩們、你們大家累積的功德、建立的名聲，在此再次感謝大家！感謝扶輪！

在服務方面，奠基於前總監們及現任總監打下的基礎，地區已有許多持續的服務計劃，所以，在2019-20年度，地區將不主辦服務計劃，而是回歸各社，尊重各社自辦或合辦服務計劃，現在已經提案的服務，在職業服務方面是生命橋樑助學服務，社區服務方面有長照、反毒、惜食、腎病防治、食安、公益網；國際服務有乳癌防治、柬埔寨農業雙贏計畫；青少年服務方面有青少年保護服務。

期勉大家分享給全體社友，再由理事會決議參加哪一項。國際服務的項目可以用保羅哈里斯捐贈指定用途，其他，也請考慮貴社社友對什麼服務較能參與？不要只是你贊助我、我贊助你，服務活動時一起照個大合照⋯⋯而要以「感動人心」為著眼點！而唯有參與、才能感動社友，讓大家對我們的服務是有感的，這樣的福報才能雨露均霑，也要感動社區，讓外界知道扶輪人是「行動的人們」，值得他們參與扶輪！

　　再次感謝地區訓練委員會、各研習籌備會的付出，團隊也會依據各位在研習會討論的寶貴建言，請地區各主委再進一步做每組行動計劃的補充或調整為最終的年度工作計劃。

　　最後，容我提出一個個人的請求：過去大家為表敬重，常常以「老闆」、「長官」、「大家長」稱呼地區領導人，但我更期望的是兄弟姐妹扶輪家人的平等氛圍，讓我們輕鬆互相稱呼扶輪名，更感親切些。請大家除了在正式場合的會場上，就喊我一聲Sara！謝謝各位與我一起展開歡樂的旅程。

　　3521翻轉前進！連結世界！感動人心！

● **DTA地區研習會**

從改革提升效率

▌DTA主委致詞
▌台北大直扶輪社 連元龍 CP Attorney

3521 扶輪夥伴，大家好！

2019-20年度DTA、DMS、DRFS、DPIS四合一研習會，是DGE Sara的創意，要簡化講習次數，提升講習效率。謹代表DTA四合一籌備團隊誠摯邀請並感謝各位扶輪夥伴，在2019年5月18日到松菸園區的台北文創中心14樓大會堂與6樓多功能會議廳，參加這次盛會。

　　這是各社新團隊上任前的全功能講習會，目標是有效率地讓各社社長與服務幹部，分別從社務管理要領、服務計劃推動、扶輪基金募集與使用、社員成長與流失防止、深化扶輪公共形象等不同功能角度，向各社未來領導人，傳達2019-20年度RI主題與3521地區最新訊息，協助各社達成有效能的扶輪社、並獲取各項地區獎勵。

　　DTA四合一籌備團隊將重點置於有效率的講習，取消過去晚會餐敘表演的慣例，講習時間從一整天縮短為上午10點到下午5點，也選擇一個嶄新場地，有松菸園區的開闊視野，增進各社成員的聯誼交流。課程教材事前提供，透過案例式雙向交流與引導，讓各社相同職務的幹部，彼此分享各社不同的經驗。籌備團隊期許在講習過程中，提供各位扶輪夥伴最溫馨體貼的餐

飲和後勤服務，希望各社都能收穫滿滿，感受DGE Sara簡化程序、提升效率的改革用心，共同為3521地區的榮耀，奉獻心力。

● DMS地區社員研習會

扛起扶輪人的責任

▌DMS主委致詞
　台北北安扶輪社 林素蘭 PP Serena

　　大家好！首先恭賀 DGE Sara上任，這次研習會在DGE Sara領導下，創新將地區四個講習會整合，以翻轉教室方式，準備精心的訓練教材及安排非常棒的引導人，著實讓所有與會的社友收穫良多。

　　感謝四合一講習會主委CP Attorney的帶領，及我的副主委PP Alicia 召集了非常棒的第一工作會所有夥伴們，謝謝大家全心全力的投入籌備及完成任務。

　　對於宣揚扶輪、擴大扶輪成長及參與服務公益是身為扶輪人的責任，讓我們一起快樂服務為自己的社、為地區、為扶輪擴展而努力，大家加油，祝福大家！

● DPIS地區公共形象研習會

扶輪品牌形象 由你做起

DPIS主委致詞
台北雙溪扶輪社 柯宏宗 PP Designer

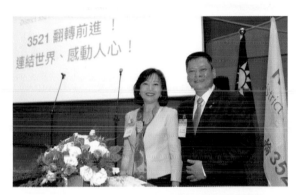

各位扶輪夥伴大家好！好的公司要有形象品牌，同樣扶輪社也有公共形象品牌。扶輪社的公共形象建立在扶輪社及扶輪社員的所為，投射在社會大眾所接受到的訊息形成的主客觀意象！

所以我們希望扶輪社在社會大眾眼中是什麼樣的公共形象，就在於我們傳遞出什麼樣的訊息給社會大眾。當然，扶輪社的公共形象也就跟每個社員的社會形象息息相關，也跟每個社的發展產生連結。

今年度的主題「扶輪連結世界」，也就是希望透過扶輪社各項服務計劃的推行及聯誼活動，讓扶輪社的目標和世界連結一體，進而為社會帶來正能量。扶輪公共形象的目的也就是希望將此正能量的訊息，透過各種有效的方式傳遞給社會大眾，讓大眾能瞭解扶輪社、瞭解扶輪社員、瞭解扶輪運動的目的。相信今天的研習會給扶輪社的發展方式及扶輪社員自身帶來很良善的收益！

● DRFS地區扶輪基金研習會

關懷世界付諸行動的力量

DRFS主委致詞
台北中山扶輪社 楊明華 PP Caroline

各位扶輪夥伴大家好！

扶輪基金是支持扶輪社社會服務的重大力量，透過社友之間、社與社之間互相的合作與支援，甚至拓　展到地區與地區之間的國際合作，共同完成各項服務計劃。藉由共同執行合作計劃的過程中，互相有了更深刻的認識、更親密的聯誼，擴大了視野，更深植關懷世界的層面，展現扶輪促進世界和平的宗旨。

首先感謝DGE Sara費心擘劃，全方位的翻轉了訓練課程，提示了我們許多新的方向與做法，使我們能在最短的時間裡，為未來的扶輪工作做了完整的準備。而各位社長當選人及未來的團隊菁英們，所展現的有效率學習，積極的態度與熱忱的表現，讓這一年展現非常璀璨的成果。在這裡，祝福各位計畫圓滿成功，更感謝大家的支持及工作夥伴們無私的付出。

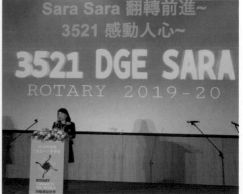

Sara Sara 翻轉前進~
3521 感動人心~
3521 DGE SARA
ROTARY 2019-20

ROTARY CONNECTS THE WORLD

改變帶來的感動！

2019-20年度 地區行政管理主委
台北中原扶輪社 靳蔚文 PP Vivian

要說這一年的印象，應該就是一連串的Impossible變成Possible，「翻轉前進、感動人心」的實踐。

先說年度開始前的教育訓練，IPDG Sara要引進她在職場效果良好的訓練方式：翻轉教育。天啊！大家都是霧煞煞，於是得先不厭其煩的教導和訓練講師，然後打破窠臼先給學員教材事先研讀，直到在訓練現場看到大家熱烈的互動和對議題精闢的看法，證明這樣的訓練更是深刻。

再說參與的地區執秘會，通常地區各委員會去社秘會向社長說明，也會至執秘會請執秘多協助，而一般都是用相同的內容在兩個會議中報告，但是IPDG細心的要求，在執秘會的報告內容宜針對執秘來設計，並規劃了互動和獎勵，於是執秘會熱烈而效果良好。

更不用說Amazing的1+1讓D3521的人數暴漲衝上2000！這一年我們見證了一位優秀的女性領導者，因為她的投入、熱情、敢夢，處處用心的帶領，讓我們大家被感動，D3521被榮耀，也深深的受到激勵！

Rotary Club Member Change Count by District
Membership as of 30-June-2020

ZONE 9	01/07/2019* Official		30/06/2020		本期淨成長		
District	Clubs	Members	Clubs	Members	Clubs	Members	%
3450	103	2,584	105	2,577	2	-7	-0.27%
3461	62	2,979	64	2,905	2	-74	-2.48%
3462	61	2,572	64	2,628	3	56	2.18%
3470	64	2,422	66	2,290	2	-132	-5.45%
3481	76	2,439	88	2,582	12	143	5.86%
3482	72	2,399	73	2,318	1	-81	-3.38%
3490	97	4,902	100	4,649	3	-253	-5.16%
3501	81	2,712	83	2,683	2	-29	-1.07%
3502	63	2,405	63	2,313	-	-92	-3.83%
3510	96	3,183	96	3,084	-	-99	-3.11%
3521	49	1,776	56	2,038	7	262	14.75%
3522	62	2,392	64	2,390	2	-2	-0.08%
3523	71	2,136	75	2,194	4	58	2.72%
ZONE:	957	34,901	997	34,651	40	-250	-0.72%
TAIWAN:	854	32,317	892	32,074	38	243	0.75%

Rotary

2019-20 RC Bill Chen 陳福振 2020/07/31提供 2019-20 RC Bill Chen 陳福振

三代都為北區扶輪人

2019-20年度 地區社員主委
台北北區扶輪社 陳文佐 PP Solution

扶輪精神跟價值是可以代代相傳的！因為扶輪人是採取行動的人，與時俱進，擁抱改變！

從小我在先父的影響下，對扶輪社就耳濡目染，且引以為傲！但是刻板印象的認為，扶輪社是事業成功人士的菁英團體，與我無關！但是，現今的扶輪蛻變了！它依然是一個菁英團體，但它已經成為一個「生活化」的菁英社團！

我的姪子Wade回台灣工作後，隔了幾年，有一天他很堅定地跟我說，他想要加入北區社！令我感到非常訝異跟驚喜！Wade喜歡運動，也玩三鐵，他引用運動界人士的名言說：「一個人跑，可以跑很快；但一群人跑，可以跑更遠更久！」這不就是我們扶輪社的核心意義嗎？扶輪社可以讓我們一起完成，以個人能力無法完成的公益服務！是的，Wade在扶輪可以結交到一些終身益友的！就如同Wade說的：「我現在就要培養我女兒以後也是北區扶輪人！」

讚啦！扶輪的成長跟發展，是需要我們扶輪人代代傳承下去的。

分區領導人

ROTARY
CONNECTS
THE WORLD

3521地區2019-20年度
各分區所轄扶輪社一覽表

第一分區	01-1	01-2	01-3	01-4	01-5	01-6	01-7	01-8	01-9	01-10	01-11
	北區	新生	北安	長安	瑞安	北辰	長擎	瑞昇	瑞科	瑞英	百川
			北安眷屬(衛)								
第二分區	02-1	02-2	02-3	02-4	02-5						
	陽明	百齡	福齡	陽星	華齡						
第三分區	03-1	03-2	03-3	03-4	03-5						
	天母	明德	至善	天和	天欣						
第四分區	04-1	04-2	04-3	04-4	04-5						
	圓山	中正	華山	大直	同星						
		中正雁行(衛)									
第五分區	05-1	05-2	05-3	05-5	05-6	05-7					
	中山	陽光	仰德	芝山	欣陽	中安					
第六分區	06-1	06-2	06-3	06-4	06-5						
	雙溪	洲美	沐新	基河網路	碧泉						
第七分區	07-1	07-2	07-3	07-4	07-5						
	首都	中原	新都	中聯	永都						
第八分區	08-1	08-2	08-3	08-4	08-5						
	華岡	華友	華朋	九合	華英						
第九分區	09-1	09-2	09-3	09-4	09-5						
	劍潭	清溪	明水	松江	合江						
第十分區	10-1	10-2	10-3	10-4							
	關渡	樂群	食仙	矽谷							

※ 黃色標註為當屆助理總監社

※01-4、01-5、01-7 ～ 11 自 2020-21 年度改為第 11 分區

分區領導人

第一分區

林碧堂 AG Boger (長安)
陳佳明 VAG Cello (新生)
江文敏 VDS Clara (瑞安)

第二分區

羅震宏 AG John (福齡)
郭伯嘉 VAG BJ (陽明)
矢建華 VDS Helen (百齡)

第三分區

林繼暉 AG CH Paul (明德)
邢懷德 VAG John (至善)
周宜瓔 VDS Sophie (天欣)

第四分區

李振榮 AG AuPa (中正)
李志祥 VAG Alex (圓山)
洪光州 VDS Dennis (大直)

第五分區

葉卿卿 AG Michelle (中山)
林志豪 VAG Jacky (芝山)
阮美霜 VDS Lily (仰德)

第六分區

嚴東霖 AG Tony Yen (雙溪)
譚淑芬 VAG Amiota (洲美)
倪世威 VDS Edward (沐新)

第七分區

林宏達 AG Vincent（新都）
馬文經 VAG Marie (首都）
吳慧敏 VDS Season (中原）

第八分區

張春梅 AG Christina (華岡)
陳素蓉 VAG Sue (華友)
邱志仁 VDS Ben (華朋)

第九分區

黃誠澤 AG Randy (明水)
許淑婷 VAG Pony (合江)
廖光禹 VDS Heating (劍潭)

第十分區

江明鴻 AG Domingo (關渡)
王妙涓 VAG Hiroka (樂群)
賴俊傑 VDS Kenneth (關渡)

看見人性的美與善

文／台北仰德扶輪社 PP Lily阮美霜

（2019-20年度 第五分區副秘書）

2012年接觸到馬武寶服務計劃專案時，深受這個被棄養少年的故事所感動；後來接觸到生命橋樑助學計畫，了解其意義及其專業課程後，決心開始投入此計畫。我深深體會到，這些都是因為在在扶輪而能看見的美與善！

2016年惜食廚房才剛開始建造中，因此我們團隊只能向其他廠商購買便當、並籲請眾多善心社友親力親為送至十個里的里長處，請里長轉交給獨居或弱勢民眾，持續十

❤ 暖心話

敬愛的總監：我的line被小孫子弄不見了，重新來過。此盆蘭花是去年3月團隊訓練您精心安排送到各房間每人一盆蘭花我細心呵護今年有成，長出美麗花朵，

個月中，我們共送出了十萬個便當，且舉辦兩場共餐活動。其後，惜食廚房於2019年竣工、2020年開始製作便當，正式宣布開啟一條龍服務。這樣規模的公益服務計劃，絕對無法憑少數人達成，而是許多扶輪社友們出錢出力、志工們同心協力合作下，才能有的結晶，實在令人感動、感恩！

猶記得其中一日送餐至弱勢家庭時，發現其家庭一成員過世，此時，手中便當竟解救了家屬的燃眉之急——準備腳尾飯。這或許難以想像，但卻真實上演在送餐的經歷中！

在扶輪家庭中，我體悟到領導與分享是相互交織而成，社友間、社與社之間關係是需要經營與培養。我很開心我能加入這大家庭，且在這裡成長、茁壯。

六分區優秀的傳統

文／台北雙溪扶輪社Tony Yen

（2019-20年度 第六分區助理總監）

2019-20第六分區有四個社：雙溪、洲美、沐新和基河網路社，社雖少但成績非常好。社員成長、扶輪基金皆有全地區最優秀的表現！

　　六分區有一優良傳統，每年社秘會所領的出席獎金都會累積交給下一年度社秘會，要花掉或要累積更多，自由運用。當然輸人不輸陣，每年累計越來越多，但今年每當地區社秘會頒發出席獎時，身為AG的我都向分區社長、秘書表達歉意，因為雙溪社長健康因素不適合人多的地方，但都能得到各社社長秘書們的諒解，並回應感佩雙溪社長對扶輪的忠誠與使命！

　　地區總監、分區助理總監、分區各社長，前後皆楷模，我擔任中間角色的助理總監當然更努力。分區各社聯合服務例會互訪、新社友一起聯誼，讓分區各社互相學習並增進向心力。

　　六分區常唱的一首歌《我們不一樣》：這麼多年的兄弟，有誰比我更了解你……張開手需要多大的勇氣，這片天我們一起撐起，更努力只為了我們想要的明天，好好的這份情好好珍惜。

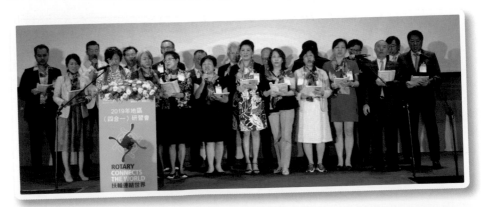

2019-20感動學習之旅！

文／台北新都扶輪社 Vincent林宏達

（2019-20年度 第七分區助理總監）

和Sara總監的結緣是在2017-18年助理總監研習會中開始，也在同年副助理總監任期結束前，很榮幸被Sara總監邀請指定為2019-20年度的第七分區助理總監，當時，新都扶輪社才成立5年，我能出任為社內第一位助理總監，心中真是誠惶誠恐，戰戰兢兢。

回憶起那段與Sara總監共同打拚的日子，應該從2019-20年度7月1日「前」9個多月算起，Sara總監就開始馬不停蹄地展開拜訪每一位社長當選人；除為了增進彼此的了解做努力外，更親自表達對每一位社長當選人的重視。

2019-20年度7月1日一開始，Sara總監史無前例的參加每社的例會，並親自擔任主講人，於例會中，並將拜訪社長當選人的紀錄短片送給每位社長作為紀念。

我們七分區，在全體社長們努力下，共同完成捐血、育幼機構關懷、及聽力車偏鄉服務等等社會服務，並在全年度中，不但得到社員成長的地區前三名外，在社長秘書長研習會的出席率中，也得到了地區排名前三名，這個成績，除歸功於七分區每一位社長的努力以外，更有來自於Sara總監的精神感召，不停地耳提面命，所給予的驅動力。

有幸出任2019-20年度的助理總監，令我以身為此一團隊成員，感到無比的榮耀，將是我一生中，最美好的回憶，榮幸與感謝，銘記在心。

立下創舉的3521

文／台北華岡扶輪社AG Christina Chang

（2019-20年度 第八分區助理總監）

「**3521** 感動人心！」這是2019-20年度的Slogan。而我在這年度裡確實感動到了！太多的創舉讓我目不暇給。感動！直到現在還餘波盪漾......

　　從Sara總監親自拜訪每一分區的AG、VAG、VDS以及各社社長說起，在費時費力的拜訪後，當天晚上就將訪問內容PO上群組，鉅細無遺！多麼不容易啊！

　　AG團隊在雄獅旅遊總部Gonna Eat的集訓拍攝影片，PETS晚宴Sara總監那一襲由她自己設計、來自她20年扶輪歲月的收藏絲巾所編織成的禮服，都展現著無比的創意，令人震撼！

　　當然還有眾所皆知的新社友的增加數或是百分比總是名列前茅！那時的DS Dennis說：「從Sara加入扶輪社的第一天開始，就準備好了要當總監。」我一點都不懷疑！

地區年會

ROTARY
CONNECTS
THE WORLD

2020年會！最特別的年會！

2019-20年度 地區年會主委致詞
台北同星扶輪社 朱路貞 CP Nancy

各位親愛的扶輪社友們，大家好！

Sara總監一上任，我們就開始規劃年會組職成員及各工召集人。2019年10月開始會前會，2019年11月團隊相見歡，每兩星期的籌備會、場地勘察、廣告招商、為友誼之家徵求廠商……，會場更在2018年3月就訂好在圓山大飯店，團隊如火如荼的進行中，卻遇上突來的新冠肺炎（Covid-19）疫情及擴大，所有工作停頓了下來，不知疫情會變化到甚麼狀況。RI也取消了夏威夷年會，各國都在隔離，我們年會要辦還是不辦呢？

隨著疫情變化，團隊一直修正年會參加的人數和場地調整，期間是耗時又耗工的，最重要場地要先訂好，等疫情一穩定下來，我們才有場地可用。於是我們預先訂了萬豪酒店。

2020年4月中旬，疫情稍有穩定，可以舉辦250人的室內記名集會，團隊立即動員，每星期召開籌備會、勘察場地，節目安排等，要在短短兩個月的時間完成以往籌備半年的工作，時間的急迫與壓力可想而知。

感謝執行長CP Jacky、一工召集人PP Joni，二工召集人PP Archi，三工召集人PP Young，四工召集人PP Gear。謝謝你們的情誼相挺，在任何情況變化中，你們親力親為將各工帶領得有條不紊；謝謝PP Alicia廣告招商的努力，PP Johnson帶領友誼之家各委員突破以往廠商的家數，可惜因疫情無法在大會現場展示。

　　我們縮短了年會的時間，讓社友們安心地參加，謝謝開幕式主委PP Cindy、閉幕式主委PP Philip、三工主委員PP Vivian、聯合例會主委PP Joanna，你們發揮創意帶給社友們更多現場效果。謝謝PP Domingo晚會事前作業的整合，謝謝各工所有的主委和委員們，你們的付出、用心、熱忱，都將在年會當天讓參加的社友感受到！

　　我們是一群「無敵鐵金鋼」團隊，我們的任期和總監一樣，做到2020年6月下旬，只比總監少十天而已，也符合年度口號3521翻轉前進。整個團隊從場地、儀式、內容，也翻轉了好幾輪的改變前進！

　　「人生樂在相知心」，要感謝參加年會所有社友們，你們的參加就是給我們年會團隊最大的支持和鼓勵！1920連結世界，感動人心！

年會集錦

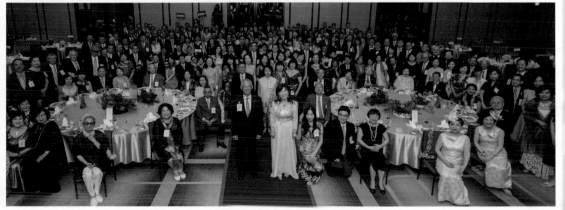

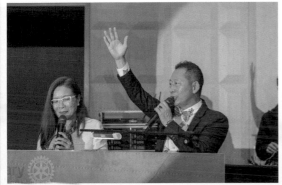

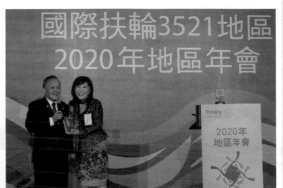

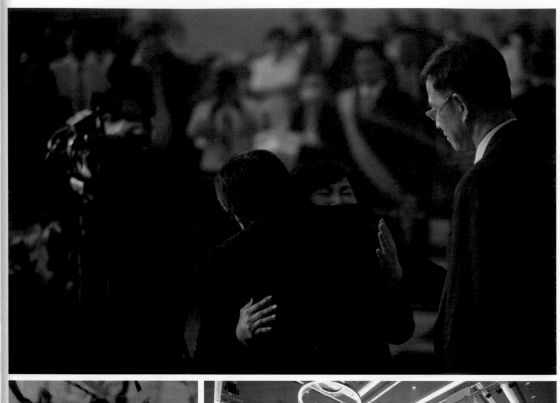

總監週報
—— 感動人心

ROTARY
CONNECTS
THE WORLD

總監週報

Week -01-

第 一 週

EVENT

聯合服務
記者會
19-20啟航

掃描看片

2019年07月01日，2019-20年度地區團隊上任了，非常高興以公布服務計畫所做的就職典禮啟航，非常多的社友陪伴他們的社長、還有很多的服務主委，一起來參加這個記者會，原本希望更多人來參加，可惜因為場地的關係而有人數限制，但我們用影片週報的方式呈現給大家。

非常感謝陽光社PP Ray籌備此活動的付出，及其社長Caser年度中多次情義相挺，帶薩克斯風團隊為活動表演，陽光的活力總是光耀無比。

接下來365 天、每一天都好好地珍惜，為扶輪發光發亮，為我們的生命留下最難忘的記憶。3521 感動人心！

week notes

我的人生的轉捩點

文／謝明滿 Caser（台北陽光扶輪社 2019-20年度社長）

加入扶輪已有24年，但常覺得只是參加例會、打球吃飯聯誼，至於參與投入公益服務活動，卻沒有方向感。回想起來，是我常常未能好好善用時間。

2019-20年度擔任社長，地區總監Sara宣告地區「翻轉前進」的目標是RI的年度主題「連接世界」。雖知易行難，卻也驗證了我工作經驗成長的過程：音樂改變了人生境遇，以「音樂及行善連結世界」。長期受我邀請來台參與表演的音樂人應該也感同深受。

在未從事樂器製造之前，一年半載幾乎都是奔波於全球五大洲，為了家庭企業的萬國通路行旅箱公司外銷打拚，也因而贏得國外客戶的深度信任及高度肯定，所以在加入扶輪社時，取了Caser這個名字。

但於48歲時，由「行李箱跨越到一樂器製造行銷」，我大膽翻轉前進，當時同儕之間及社友均問到，能否成功？我其實也沒有把握，但一路走來可説是充滿崎嶇艱辛，努力付出代價，才能有今天一點小成績。這一切種種的歷練也要歸功於我參與扶輪24年來，從所見到的人事物互動，進而啟發改變的結果。

week notes

在社長任內的社務責任甚多，真是考驗自己實力與耐心。所以除了靠著自己熱情參與及社裡團隊一同默默付出。幸好我也遇到一位優秀又充滿活力、富有創新能力的總監DG Sara及所屬地區團隊，讓我學到更多難得寶貴的經驗。

由於全球疫情蔓延，情勢嚴峻，很多有影響力的演藝音樂人均陷入個人及家庭生活困境，因此，我也已定期捐助個人部份薪水幫助這些人。目前也正在規劃方案，希望未來將持續發揮更大的行善力量。除此之外，我在公司社群平台上也成立一個專案「Spread the love with P.Mauriat」鼓舞全球樂手熱情支持、並提供指定的樂曲分享按讚，點閱率最高者得有獎，收到來自全球多國家樂手的參與回應，可見，藉由參與音樂活動，鼓舞士氣，即能振奮人心。

藉由音樂連結世界，是我人生最大的轉捩點。

Rotary connects the world！

Music unites all people of the world！

總監週報

Week -02-

第二週

EVENT

一生一世的扶輪家人

上任兩個禮拜忙著跑就職，因為每個社都希望我到場，感謝大家包容我，讓我做了這樣一個要求，如果有新社友入社授證，我一定去參加。因此，估計在我們完成各社就職典禮的時候，就有100位社友的入社，真的是非常非常地激動！很開心在新社友授證過程中我也加入了一段「一生一世、不離不棄、我愛扶輪、永不脫離」的宣誓詞，希望大家成為一生一世的扶輪家人。謝謝大家的支持，但數量不是唯一，我們接下來要對我們新社友們，付出我們的心力、付出我們的愛，希望他們成為我們扶輪永遠的兄弟姐妹。看你的嘍！

國際扶輪大事 連結世界115年

2020年，扶輪將邁入第115年，聯合國將慶祝其創立第75週年，正是慶祝夥伴關係的最佳時刻，將計畫在全球舉辦一系列社長會議，聚焦在扶輪大力支持的永續性發展目標。扶輪與聯合國共同承擔長期承諾更健康、更和平、更永續發展的世界，如同我們的使命宣言所述：同心協力，我們洞見人們團結行動創造持續性改變的世界！擴及全球、每一社區與我們自己！扶輪，讓我們相互連結，深層、饒富意義的方式，跨越歧異；扶輪連結了我們原本難以相遇的人們，如同我們，沒有扶輪，可能終生不相識。扶輪，連結我們與社區，連結專業機會，連結需要我們救助的人們。連結，締造了

掃描看片

扶輪社友的體驗，我們齊聚此地，無論我們是何人、無論我們來自何處、使用何種語言、依循何種傳統，我們彼此都緊密連結，成為社區的一部分。我們不僅是扶輪社員，更是我們屬身的全球社區的一員。連結，正是我們扶輪體驗的核心；連結，正是引領我們來到扶輪；連結，正是我們為何駐留扶輪；連結，正是我們如何成長扶輪，這正是我們2019-20的年度主題，扶-輪-連-結-世-界！

學習面對逆境及責任的人

文／林哲正Edwin（台北永都扶輪社 2019-20年度社長）

2019 年的春天，我站在台北的街頭，茫然思索著自己的未來。馬上第三個小孩就要在該年7月份出生，我有辦法照顧3個孩子嗎？緊接著，事業上我第一個要進場學習的工程遠在三芝，我有辦法兩邊跑嗎？加上要接扶輪社的社長，我有達成使命的能力嗎？怎麼人生總是逃不過莫非定律，怎麼這麼巧重要事同時擠在一起！？

3年前第一次被欽點準備接社長，那時候小孩胚胎的心電圖突然由一個變兩個（雙胞胎），開心之際，只好婉拒第一屆社長的託付。但這次，似乎將家庭、社長與工作三頭蠟燭齊燒，對孩子、太太到公司長輩、乃至全社社友，我都要擔起重任！？但就在這時，首都扶輪社的姐姐、PP Thomas及我太太都同時給了我一種想法：

"肩膀不是與生俱來的，只有不斷地壓它才能讓它有機會學著支撐起來。"

我有幸在這年遇到小孩出生、工程開工及社員急速成長使命擠在一起，這不就是上天給人最大的恩惠！？

這樣的想法改變了我的心情，也用茹素堅定自己做好的決心，而能祈願順利。最終，學習面對逆境及責任的人，將會獲得別人得不到的機會及勇氣。

Week 03

第 三 週

EVENT

潛海18米
突破自我
翻轉前進

這個禮拜跟大家推薦、介紹一些很創新的服務計畫。

創意服務計畫——華友社海底軟絲復育

首先我參加了華友社的海底生態孵育計畫,他們是為了軟絲築巢而去做了一個海底的溫床,那時候社長問我:「總監是不是要支持啊?」我說:「當然支持啊!」他就說:「請妳來參加我們潛水活動。」啊?我的天啊,我不會游泳耶!但是我跟著他們潛到海底18公尺,相當於6層樓的高度,非常非常開心,也是一個非常有創意的服務例會。

創意服務計畫——法治教育

我也很高興能夠參加「八分區」的共同服務計畫,是法治教育計畫,這個是一個持續多年、一直在耕耘付出的服務計畫,很巧的是這一次他們到了宜蘭的中山國小,我到了那邊一看,嗯?這跟我的母校「宜蘭女子國小」就在旁邊而已!而且他們做法治教育,跟我的本業法律相關,所以那天很有感華朋社的社長P Adam帶領了各社的社長一起來幫忙小孩子深耕他們對於法律的了解,教導他們要守法的精神。

很高興這些都是一些有創意跟持續的服務計畫,希望你們大家也帶一些改變在服務裡面,接下來就看你的嘍!

掃描看片

week notes

當個讓自己懷念的社長

文／趙欽偉Joei（台北華友扶輪社 2019-20年度社長）

卸下華友社社長後，我常回想起全體社友及寶尊（眷）在2019-20年度對我的支持與相挺，所以能繳出了亮麗的成績。社員成長了36%、並榮獲880顆星星，而榮獲最高榮譽的地區金龍獎。

我在當選社長提名人時曾問自己，要當一個怎樣的社長？有人建議我，人家做甚麼你就做甚麼，一年很快就過了。但在我認知，上台是機會、台上展智慧、下台不後悔。所以我帶領華友社主動參與了地區與分區友社的每一項社會服務，並貫徹本社的各項服務要項、並積極開展特殊意義的服務戰場。如海洋復育計畫～軟絲產房的佈建、國軍遺孤認養、於聖安娜之家作物資捐贈並與全體社友擔任一日志工媽媽、花蓮朱阿姨流浪狗園的飼料與藥品捐贈等等………都是十分有意義的活動。

其中，聖安娜之家是於1972年由荷蘭天主教白永恩神父所創立，專收容腦性麻痺，智能身心障礙的小朋友，近50年來用愛來照顧每一位被上帝遺漏的折翼天使。

華友社經聯繫拜訪了解需求後院方提出了所需物資，於11月26日全數送達，並發動社友於當日捲起袖子，服務陪伴小朋友當一天的志工媽媽。當天我們每位社友親自陪伴了每位小朋友餵他們吃飯、聊天、幫忙擦口水。每位小天使都好可愛好開心，社友也都覺得十分感動。

讓我感受最深的是一位狀態較輕的小朋友，他可以自己吃飯，但是一直躲在角落默默看著我們。直到我們要離開前一刻，他突然走到我面前，握緊我的手，直直地看著我，最後抱緊我。我知道他是向我們致謝，頓時眼眶濕了！這是今年讓我最為感動的社會服務。

此外，台灣海洋生態因過度開發濫捕，過去也經常在潛水時看見大批已到產卵期的軟絲仔，因為找不到固定產卵地方就任意著床，導致軟絲卵無法附著，而隨水流漂流成了魚飼料。因此，我任內邀請社友裡的潛水同好，一起採集陸地上的桂竹及棕梠樹葉；將綠竹綁成一叢，製成竹子礁，用沙包固定於海底，以取代珊瑚礁。和夥伴們辛苦地勞心勞力，就為了讓

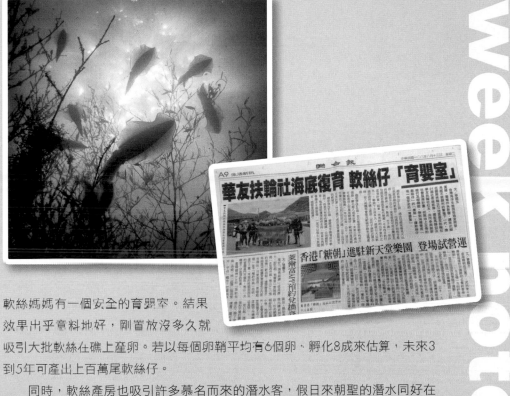

軟絲媽媽有一個安全的育嬰室。結果效果出乎意料地好，剛當放沒多久就吸引大批軟絲往礁上產卵。若以每個卵鞘平均有6個卵、孵化8成來估算，未來3到5年可產出上百萬尾軟絲仔。

同時，軟絲產房也吸引許多慕名而來的潛水客，假日來朝聖的潛水同好在每日500位以上，也為東北角龍洞灣的潛水店增加不少商機。連不會游泳的DC Sara都被我拐下海一起驗收軟絲產房成果！

她其實不會游泳，我安慰她潛水和游泳是兩回事，她甚至生性怕水，我問她不是鼓勵大家翻轉前進嗎？所以，她特別找了教練上課，玩得很高興，潛至水深18公尺、6層樓高的深度作驗收！

當然，對於社務我也事前周詳規劃，而尋求社友及理事們的認同與支持是首要之務，接下來就是如何執行與貫徹目標。簡要而言，以取之於社會、回饋於社會的心境，來完成每一件事，先用愛來感動

自己、相信就可以感動別人，我很慶幸有這個機會為我平凡的人生，刻印下日後懷念的記憶。扶輪人多年來一直默默地為國家社會人民作出正能量的輸出，我終身以扶輪人之一員為榮、為傲。

Week ─04─

第 四 週

EVENT

我的快樂
源自於扶輪

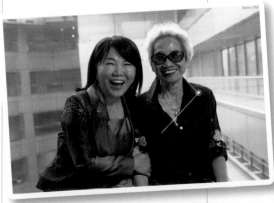

掃描看片

什麼是扶輪人？很多人問我：「為什麼妳這麼快樂？」我說：「是因為扶輪。」我用一些扶輪的兄弟姐妹們來跟大家做一個舉例：蘇媽媽——我們都這樣叫她，她是我們地區最年長擔任社長的天和社PP Judy，一個非常傳奇性的人，我們就來看一下為什麼「Judy媽咪」蘇媽媽也是一個快樂的扶輪人。

人物專訪

Judy蘇──用愛立志領導
與連結世界

為什麼我會進扶輪？因為我先生肝癌8年，他過世的時候，我就想，如果我不進扶輪社的話，我就沒辦法去完成他的心願。兒子就說：「媽！妳要考慮清楚喔，妳面對的都是高人。」我說，我要的就是高人！對的，我的生活可以低調，但是我要認識的人是高人，所以我要參加扶輪社。我把每一個人都當貴人，所以在講話時，也許無形中他講的一句話是我要的，尤其是我是寫文章的人，經常因為找不到題材傷腦筋。有時人家的一句話，就可以寫出一篇文章。

完成人生三件事

我的生命已經在跟時間賽跑，當有一天結束的時候，我要留一份沒有結束的東西在台灣。第一件

「連結扶輪、改善世界」，我做到了；第二件「激勵書」，我自己寫，書還送出去，我也做到啦！我在扶輪做到啦！第三件「連結」，我跳出去（國外分享）做到啦！假如不是這樣，我不會去連結世界，我不會有這麼多國外朋友，這就是我待在扶輪，我所得到的。

扶輪札記
總監受訪 創新的扶輪禮服

　　每一個扶輪人都知道，每一年度都會得到總監的一個禮物，那就是男士有領帶，女士有絲巾！因為我已經在扶輪20年了，所以我將上任總監的時候，準備要送給大家什麼樣的領帶、絲巾，之後我就想，我過去那麼多領帶絲巾，20年了，我怎麼樣好好利用它們，也能夠發揮我的創意，做一些改變……。

扶輪名人錄

尼爾・阿姆斯壯Neil Armstrong

美國太空人尼爾・阿姆斯壯（Neil Armstrong），是美國俄亥俄州Wapakoneta扶輪社的名譽社友，曾擔任測試飛行員及美國海軍飛行員，並參與過韓戰，1969年7月20日作為人類首次登上月球的太空梭「阿波羅11號」的指揮官，邁出了「人類的一大步」，成為第一個踏上月球的太空人，也是在別的星球上留下腳印的第一人。

week notes

沒經驗 才要勇敢嘗試

文／陳志清 Sid（台北華山扶輪社 2019-20年度社長）

我是一個學者，參加扶輪社資歷極淺，所以就擔任華山社社長一職，實在是戰戰兢兢，如履薄冰。我有時候想，這樣資淺年資就擔任社長的人，應該叫我第一名吧！？至少勇氣是第一名！

相對的，學習成長也是最多的，感謝CP/PDG Jerry及許多社友、甚至他社的朋友、地區前輩，如總監Sara都對我愛護有加，增加了我許多信心！總監Sara常常明示、暗示我講話速度要放慢，我現在已經在音速方面「退步」有成了！

在扶輪就是這麼神奇，沒經驗的才要去試、不會做的才要去學，而無論做得如何，只要認真地學習、盡心盡力地付出，沒有人會責備笑罵，只會繼續支持與鼓勵！

Week -05-

第 五 週

EVENT

公式訪問
近距離關懷

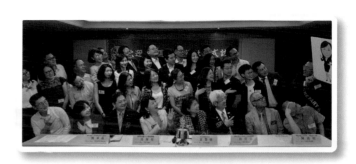

我選擇一社一社做公式訪問，真的非常感謝大家給我這個機會、也打擾大家了，有一些社很擔心因為人數太少，總監來訪時，對總監不好意思。事實上我很感動，因為我覺得總監的責任就是要協助各社，我很珍惜這個機會可以跟每一位社友有近距離的關懷。不過，我發現很多扶輪社的社友雖然很喜歡扶輪，一生都在扶輪，可是他的孩子還不是扶輪人，這也給我很大的空間，希望我們讓扶輪的家人們也能夠加入扶輪。大家一起加油吧！

公式訪問精選──1+1的目標實踐

九合社的例會做了許多創新的改變，開始時互相聊天分享主題「心中最重要的人」，帶動唱動動筋骨、扶輪知識以趣味問答進行，結束前更有社友分享時間，是一場充滿了互動的例會！

沐新社在總監公式訪問時，授證一位扶青團今年OB的團員，實踐了找年輕人以及扶青團OB後加入扶輪社。

掃描看片

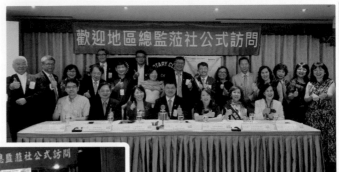

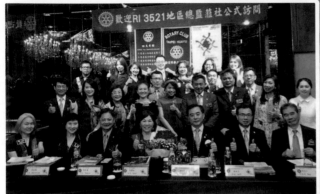

多分區聯合例會

　　19-20首創的多分區聯合例會，受到許多好評！例如由劍潭社、松江社、北辰社在台大醫院國際會議中心聯合舉辦的週六聯合例會，因為三社的用心事先規劃宣傳，有好的場地午餐、超棒的主講人，滿滿的社友來賓，成就了感動人心的例會！

研究報告：扶輪社友創造高經濟與社會價值

　　扶輪社與約翰霍普金斯大學合作的研究，是第一個全球服務性組織針對志工服務影響力進行分析，初步調查結果，保守估計，扶輪社社友平均一年中，自願性服務超過4500萬小時。每年超過4500萬小時自願性為世界各地的社區服務，如果受協助的社區必須為上述扶輪社友提供之自願性服務付費，那麼每年至少需要花費8.5億美元。「扶輪人所提供的志工服務時數有顯著的經濟與社會價值」。

隱形的翅膀

文／林亭㐱Jennifer（台北九合扶輪社 2019-20年度社長）

2019-20擔任社長的年度中，總監給大家的標題「翻轉前進」，給了我改變的勇氣，將九合社例會的流程變革如下：

1. 開會前10分鐘的溫馨時刻，利用童玩的回憶讓大家回味快樂的時光。
2. 歌唱時間以帶動唱增加社友活動筋骨，以達健康的目的。
3. 以有獎徵答的方式傳遞扶輪知識，搶問有獎，活絡例會氛圍。
4. 每次例會邀請一位社友分享近況3分鐘，以達成社友間的橫向聯繫。
5. 每次例會入座都用不同主題，如月份、星座…等不同安排，讓每位社友快速熟悉社員，增進感情。

今年因為這樣的翻轉變革，活絡了九合社社員的情感，更堅定彼此的情誼，感動人心，讓更多社友進來學習、出去服務。

服務是扶輪最令人感動的事蹟，在參加生命橋樑的結業式中，聽著受捐贈的學生唱著《隱形的翅膀》這首歌，不禁潸然淚下，感受到他們的感動。

如歌詞中的「我知道 我一直有雙隱形的翅膀 帶我飛 給我希望」，扶輪就是那雙隱形的翅膀，讓所有夢想都開花結果，讓我更堅定，扶輪最美的就是那雙「隱形的翅膀」，為許多人圓夢。

感謝扶輪社讓我有服務的機會，因為付出而更確立自己生命的價值，好美的隱形翅膀！

家庭主婦的轉變

文／陳素芳Su（台北樂群扶輪社 2019-20年度社長）

幾年前回台，因緣際會參加了第一次的扶輪例會活動，親切的 CP Radio夫人為我一一介紹，因而認識了許多社內菁英，很快的拉近了彼此的距離與思維，同時也認識了一對充滿活力的交換學生。看到外國學子能走出家園、連結世界，他們的勇氣讓我非常佩服，社友們對他們盡心照顧帶動下，他們也很用功地吸收著這無邊的知識，跟著扶輪人一起做公益回饋這個社會，當下我覺得好感動，母性大發，隨即加入關懷的行列，贊助他們、鼓勵他們。當然，他們也熱情地擁抱我，讓我覺得好像多了兩個孩子一般的親切！

幾次的例會讓我感受到社友像是家人般的親切，沒有以往男尊女卑的歧視，藉著主講人的專業知識引導著來賓、社友的討論及心得分享，讓我感覺受益良多！因此，我開始思考：一個離開故鄉30年、沒有職場的家庭主婦，能為這個社會做些什麼？

我是一個全職的家庭主婦，非常有愛心的媽媽，家裡面三個小孩都算懂事，而且讓我有機會同時照顧許多鑰匙兒童（同學），在空暇時間與家人朋友參加許多愛心公益活動。參加幾次扶輪例會及活動後，我想，既然扶輪是一個國際認同互惠運作的愛心團體，我又有什麼理由不加入呢？

以退休媽媽的經歷，我非常感恩能有機會加入扶輪團隊，社友家人的相伴、扶持與鼓勵，讓我身體力行發揮良能、勇敢承接責任！而總監Sara就是我佩服、學習的榜樣，她總能用心親切地記住每一社友名諱，呼喚著、打招呼，誠如老友般的熱情，態度謙和，做事俐落、果斷加上圓融，所以能連結世界，順利完成翻轉前進、感動人心的任務。

總監週報

Week -06-

第 六 週

EVENT

贏得敬重
先開口說愛

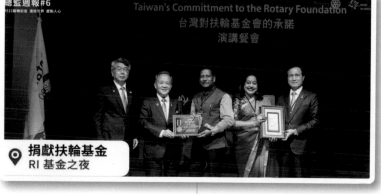

總監週報#6
3521聯賴前進 匯結世界 感動人心

Taiwan's Committment to the Rotary Foundation
台灣對扶輪基金會的承諾
演講餐會

📍 捐獻扶輪基金
RI 基金之夜

掃描看片

88節當週的總監週報,先祝扶輪爸爸們今天爸爸節快樂!我自己的父親是台灣第一期的司法官,不過因為是司法官的角色,他一直是一個很嚴肅的爸爸,我從來沒有印象他對我們說過:他很愛我們。所以我呼籲各位扶輪的爸爸們,請告訴你的孩子:「我真的真的很愛你們!」相信這樣做,你的孩子們一定會非常非常地敬愛你,跟你說一聲真心的「爸爸節快樂!」

扶輪札記
捐獻扶輪基金——RI基金之夜

　　來自印度的慈善家Mr. Ravishankar於2018年06月28日,捐贈扶輪基金會100億盧比,約合1470萬美元。除了捐款外,還捐贈了全身器官,包括皮膚。本次受到前國際扶輪社長PRIP Gary的邀請,來台進行激勵人心的演說。宴席上他說,我們經常追求或擁有遠超過自己需要的東西,多餘的菜餚可以打包,但人生盡頭時你能打包帶走什麼?一只勞力士手錶的價格,在印度可以蓋一所學校,幫助貧窮的小孩能上學、改變人生,因此他選擇捐款給扶輪基金會,他相信基金會財務很透明,所以他的錢會很安全,如果日後他還繼續賺大錢,他仍會繼續捐大錢!

扶輪札記
單車環島
宣導根除小兒麻痺

3521、3522、3523三地區聯合公益單車環島活動，宣揚「根除小兒麻痺」

week notes

行善世界的感動

文／張澤平Jason（台北長安扶輪社 2019-20年度社長）

　　在擔任長安社社長任內，發生許多感動的人、事。其中，我們PP Joni當選為國際扶輪3521地區 2022-23年度的總監，長安社全體社友都感到非常榮耀，也深深感謝全地區的支持。

　　再者，長安社於2019-20年度的扶輪基金捐獻，在全地區名列前茅，也是非常感謝全體社友的慷慨解囊，讓我們能夠行善世界！

總監週報

Week 07

第 七 週

EVENT

翻轉前進
從改變做起

掃描看片

大家是不是已經比較知道Sara說的「3521翻轉前進」是什麼意思呢？其實就是「改變」。所以包括我們的總監週報，還有包括我們的執秘會議、社秘會議都做了很多改變，我們就來看看社秘會議在忙什麼！

社秘會議頒獎新方法

「翻轉前進、感動人心」從每一小步開始踏實前進，摘星統計，社員淨成長每月將統計一次成績結算，於兩個月一次社秘聯誼會、執秘會議表揚頒獎，地區年會將總結頒發年度總冠軍，期待每個優質扶輪社，都能達成目標，一起「翻轉前進、感動人心」。

扶輪札記
福齡社捐贈救護車送暖

福齡社年度內在蒙古及國內各捐贈救護車及「醫生急救車」（Doctor Car），急救車配戴日製高性能心電測量器，成為具有改善醫療功能之急救車，更能展現扶輪社的永續關懷，感動人心。

總監週報
ROTARY
CONNECTS
THE WORLD

week notes

行善不因防疫中斷

文／陳張松Johnson（台北福齡扶輪社 2019-20年度社長）

非常榮幸擔任福齡社2019-20年度社長，雖然，2020年初發生了改變全世界的新冠病毒疫情，人類的行為模式也許從此不同，但並不曾改變福齡社幫助弱勢的行為、也絕不能動搖福齡社的愛心！

我們不但在7月一開始就去蒙古捐贈醫生急救車、疫情期間也在台灣捐贈消防人員一部救護車。當時，許多參加捐贈儀式的消防隊員、民眾等都很驚訝，怎麼會在如此人心惶惶的時候，扶輪社友仍然能夠挺身而出！當時總監Sara、地區秘書長Dennis也親自到場，感謝我們CP Henry及社友們的愛心！

時勢造英雄，而困難的時刻也能激發出許多感動人的故事！非常感謝全體社友！感動人心，就在此時此刻！

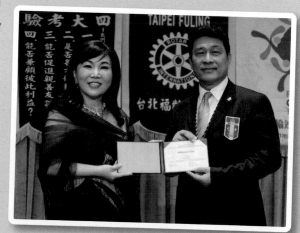

Week 08

第 八 週

EVENT

躍上國際連結世界

國際扶輪2019-20的年度口號「扶輪連結世界」，我覺得對台灣來講更有一層很深的意義，那就是因為國際扶輪是我們台灣難得一見的國際平台，感謝國際扶輪前社長Gary Huang黃其光先生為我們打氣的一段話。另外，我們也可以看到每一年的RI社長當選人都會來到台灣，我們歡迎他、也感謝他給予我們一個國際的平台。台灣，讓我們一起連結世界！

扶輪未來的希望

（國際扶輪前社長Gary Huang黃其光）

3521地區的各位社友、寶眷，非常恭喜你們2019-20年選出了一位非常美麗能幹的總監當選人Sara，她是很有名、很有魄力、很受尊敬的律師。在我們國際扶輪裡，有非常多優秀的扶輪領導人都是律師，不過，沒有一個像她這麼漂亮的。現在我非常高興看到很多年輕的社友進到扶輪社，不到5年就當了社長，讓我覺得老了，但是很高興！新的一代強過一代，你們現在有很好的扶輪環境，你們今天被邀請到這麼好的地區、這麼好的總監，希望你們能夠珍惜這個機會，把握這個機會，好好的「進來學習、出去服務」。我相信你們都會是我們未來台灣扶輪的領導人，你們是我們台灣扶輪未來的希望！

掃描看片

扶輪札記

RIPE Holger Knaack賢伉儷訪台晚宴

Holger Knaack賢伉儷訪台晚宴

國際扶輪社長當選人Holger Knaack賢伉儷訪台晚宴，在台北圓山大飯店盛大舉行，3521地區Sara總監代表全台總監上台敲鐘致詞說：「我曾經是台灣歡迎RI貴賓許多晚會的主持人，現在承擔了『總監』這個比較沒那麼好玩的工作，只能將好玩的活兒，留給我的昔日主持夥伴Koji，但也因而得此殊榮，在此宣布『晚會開始』！」

晚宴熱鬧座無虛席，RIPE Holger Knaack停留台北數天，也正為2021台北國際年會做宣傳籌備，走訪許多台北鬧區拍攝宣傳影片，台灣扶輪榮耀的時刻再度來臨，大家都準備好了嗎？

參與菲律賓姊妹地區3830地區年會

3月15、16日前往菲律賓姊妹3830地區參加地區年會，欣逢PDG Surgeon代表RI社長參加該年會，Sara總監與PDG Color、首都社PP Benjamin因而能見到

台灣的國旗、國歌在國際舞台上飛揚，異常興奮！扶輪前輩們、各位社友們多年的努力，奠定了台灣人的名聲，希望大家一起繼續支持，以扶輪大家庭的力量，愛護台灣、也行善世界！

在扶輪生涯這段時光

文／黃進塊Golden（台北首都扶輪社 2019-20年度社長）

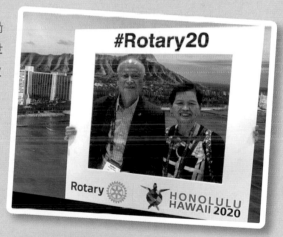

在扶輪生涯的時光中，我想特別分享自己得以「連結世界」的美好經驗。我參加過兩次的亞太研習會：2003年參加新加坡地帶研習會、2019年11月參加菲律賓馬尼拉亞太的研習會；此外，我更參加了6次國際扶輪年會：日本大阪、澳洲雪梨、巴西聖保羅、韓國首爾、美國亞特蘭大、德國漢堡國際年會。

　　每次參加國際性的扶輪年會，都讓我對主辦國留下非常深刻的印象，尤其是大會中的民族特色舞蹈表演及當地美食、文化、建築、自然美景、歷史文物參觀及各種傳統工藝，尤其會後的旅遊，有別於一般旅遊的走馬看花，因為參加國際年會者都是有經驗的扶輪前輩及資深社友，他們親自精心規劃行程，並細心照顧、分享成果給社友，所以每一次都是值得回味的旅行。

　　還值得一提的是友誼之家，主辦單位總是費心安排，讓各國扶輪社給自己國家的特色如服裝、原住民文化、特產、自然風景等等，得有機會介紹及展示給來自世界各地的扶輪社友。

　　2021年，扶輪國際年會將在台北舉行，期望扶輪夥伴們把握這樣一個難得的機會，共襄盛舉！

Week -09-

第 九 週

EVENT

挖掘新鮮人
培育創新

掃描看片

你知道嗎？登陸月球的阿姆斯壯是扶輪人，所以當今年大家都在慶祝人類登陸月球50週年的時候，我們扶輪人也說：這是扶輪人登陸月球50週年！所以看看扶輪人是什麼人？是一群年輕有為、是一群非常有幹勁、有創意的人！今天就為大家介紹這一位非常年輕的創社社長：CP Jacky，讓我們看看他怎麼說！

人物專訪
沐新社CP Jacky
「做中學，學中做」突破自我

我是Jacky，我現在可以說是行銷人，因為我一直經營的公司是一間行銷公司，我已經經營8年了，所以規劃行銷對我來說非常拿手。

喜歡扶輪社的原因

其實我非常喜歡挑戰，可以從「做中學，學中做」。怎麼說呢？雖然說行銷是專業，可是有很多事情，也會是頭一次遇到，可以在這個機會中再一次突破自己，而學到更專精且不同的行銷方法。所以，透過在扶輪的一些機會，其實是不斷地讓自己有學習、有突破。

分享具體的收穫成果

在很多大型研習會中，大家遇到的Jacky都在旁邊做所謂的電腦、音控等等，這對自己是最大的挑

戰，因為原本在自己的行銷規劃中，多媒體並不是真正的服務項目。自從接受總監委託做多媒體之後，開始不斷地挑戰自己。在每一次的研習會中，會發現如何可以更好、下次要增加什麼樣的設備、讓什麼樣的畫面再更完美、讓這場研習會的氛圍再更棒一點。所以，透過一次又一次的過程中磨練，使得自己對於多媒體這一塊因學習而進步，又可以看到很多前輩們很好的表現，也視為自己追求的目標，希望能夠有一樣的服務。

年輕人加入扶輪社吧

我用最簡單的一句話：「沒有社團其實也可以過得很自在，在我的社團會發現，我們的生活非常的豐富。」為什麼會說豐富呢？是因為我們的「牽手」不會只有另一半，而是一群夥伴，我想，這是年輕人非常需要的，尤其在出社會、還在爬行的過程中、還在努力的過程中，就有一群夥伴一起拉著你往前走，我覺得這是參與社團、參與扶輪社一定可以給你的收穫。

扶輪札記
DRR Sanya介紹扶青地區公式訪問

「大家都可以了解到我們的年度計畫，在報告的過程中也可以跟各團做交流，包括大家可以提出自己的亮點計畫。」

這次扶青團的公式訪問，邀請到17團的團長來報告整個的年度規劃，其實各團團長在針對像是團員的成長，以及團內的向心力，都相當有規劃跟想法。這次特別邀請DG Sara來做分享。總監Sara的分享看到各團狀況，和我們有不謀而合的點，就是希望扶輪社可以更常跟扶青團一起合辦活動。目前很多扶青團都是

整個大換血，其實大家對於整個扶輪禮儀還不是那麼了解，所以很希望透過合辦活動或是協辦活動的方式，讓扶青團對於扶輪的禮儀能夠更加了解透澈，這樣也可以讓扶青團在未來的規劃上更加順利、運作更順暢，團員越來越多，在未來也可以增加他們參與扶輪社的機會。

嶄新的扶輪面貌

文／台北沐新扶輪社CP Jacky曾鴻翌（2019-20地區資訊委員會主委）

　　地區正在蛻變，扶輪嶄新面貌需持續，2019-20年度是我看過想法、做法、科技使用最躍進的一年，符合與時俱進的先驅思維，推進著3521地區每位社友一起順應科技時代，並使用科技工具發揮巨大的效果。

　　首創資訊委員會，將資訊統合、潤飾、傳遞、都做細部分工，整合3521地區的資訊部門，將資訊系統化管理而開始發佈給全體社友，達到落實傳遞資訊的效果，解決許多普通社員未能得知國際扶輪、3521地區有做哪些服務而努力的困境。使用社群媒體為多數的選項，如何經營卻是一項難題，3521地區首先選用三大社群互動媒體，LINE、Facebook、YouTube，並著手展開經營策略，3521 LINE家庭做為傳達訊息與查詢扶輪資訊，Facebook進行曝光與討論，YouTube經營影片露出整合，創建不同訊息模式，累積不同管道聲量，培養受眾使用就是最好的經營起步。

　　「每週短短5分鐘，告訴您扶輪大小事」，總監週報就這樣誕生了。打破傳統以「週報」呈現，將訊息量平衡釋放，資訊量不需一次太多，而是分散持續，培養收看扶輪資訊習慣，並以短影片呈現輕鬆閱覽，此創舉震撼台灣其他地區，3521地區果然是不同凡響，讓我們繼續成為令人驕傲的扶輪地區。

總監週報

Week —10—

第 十 週

EVENT

親力親為 做公益

最近有一些朋友問我：「扶輪那麼好，但是跟一般的社團有什麼不一樣？」其實我想一想，真的是沒有太大的不一樣，大家都是交朋友、做公益，而且其實也沒有必要比較啊！所以我想我只能夠分享，扶輪人喜歡做公益，而且我們親手親為，從規劃、籌備到執行都自己來，因此我們公益活動都是非常精采、多元，你可以看到我們地區很多社，還有分區的服務活動已經展開，讓我們來看看，他們在做什麼？

RYE服務—扶輪青少年交換計畫

19-20年度Inbound接待展開，從8月17日起陸續抵台，8月24日為這群Inbound同學舉辦Orientation & Welcome熱鬧登場，期待這一年Inbound交換順順利利、如期歸國，體驗台灣文化、收穫滿滿。今年的自我介紹，Inbound有多位直接用中文介紹，足見接待家庭也用了很多心思去教導他們。

掃描看片

扶輪札記
八分區聯合服務 守護失智老人

　　八分區發起聯合服務——失智守護天使計劃，參加新北市衛生局主辦「失智友善天使誓師記者會」。衛福部推動長照2.0以來，各地均缺乏大量的服務人力，且民眾普遍地對失智症瞭解不足，甚至汙名化，新北市衛生局期望藉助本次活動落實「新北市失智症防治照護行動」，由新北市長號召各界投入失智友善天使行動，目標募集10萬天使。

腎臟病防治宣導服務計畫

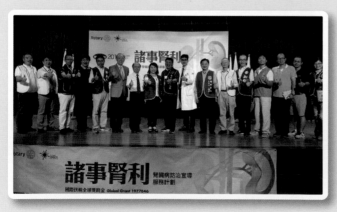

　　腎臟病防治宣導服務計畫來到雲林及新北地區宣導腎病防治教育與篩檢服務，現場民眾熱烈參與。主辦的第七分區等社除了提供免費篩檢，並邀請輔大醫院吳義勇教授傳授「腎利人生」、腎臟病防治基金會吳苡璉衛教師分享「旗開得腎」，使更多民眾瞭解腎臟病防治的重要性。

把握關鍵的第一印象

文／劉傳榮Leo（台北華岡扶輪社 2019-20年度社長）

week notes

今年雖然疫情肆虐，仍然澆不熄華岡新社友入社的熱潮，非常幸運地，任內共有9位新社友加入，也創下了華岡創社30年來最多的一年，幾乎每個月例會都會舉行新社友入社儀式，儀式隆重溫馨，會場充滿了熱情與歡樂，士氣蓬勃。例會也成了華岡人每週期待、不可或缺的聚會。這種氛圍深深的植入新社友的內心深處。也是吸引及穩定社友最重要的因素之一。

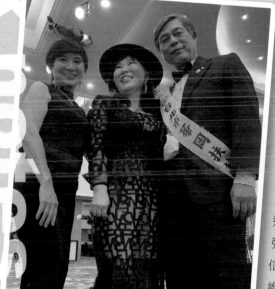

但非常慚愧，新社友沒有一個是我推薦的，這份成果全歸功於每一位社友對華岡的熱愛與支持。當然也來自於Sara總監1+1社員成長計劃的推動，增加新社友成了各社相互競爭的動力。

新社友的第一時間、第一印象往往都是決定去留的關鍵時刻，在加入初期應即時激發他們的才華、並創造機會讓他們展現自己、發揮長才、強化自信，給予應有的尊重，讓他相信：選擇扶輪社是人生新的轉捩點。維持這種心態才能用心參與各種活動，有參與、就有付出，自然就有歸屬感，華岡30年的歷史，對於新人的培養一直是不遺餘力。

團隊的運作，最重要還是要有一個領導中心。所以，最後我要提到我們資深PP Sunny，他就是我們華岡社中穩定和諧、向前邁進最重要的關鍵人物，他一視同仁，誠懇謙虛，年紀一大把，卻像頑童般，跟大家玩成一片，一起融入華岡大家庭，和藹可親，用心來領導，贏得全社社友的愛戴與尊敬。

總監週報

Week
-11-

第 十 一 週

EVENT

方城之戰
另類慶中秋

掃描看片

中秋節月圓人團圓，我的母社「北安社」居然舉辦了一場「世紀麻將大賽」，把他們的家人都邀來一起做一個友誼活動，當然是沒有賭博、沒有彩金喔！地區的很多聯誼活動也陸續展開了，這就響應了我們今年國際扶輪的主題之一，那就是「扶輪家庭」，希望大家把你們的家人帶進扶輪，融入在我們的生活裡面，兼顧扶輪與你的家人，祝福大家中秋節快樂！

北安社——世紀麻將大賽聯誼

北安扶輪社在中秋佳節前夕創新的舉辦了麻將例會，社友及眷屬們踴躍參加，創了極高的出席率，可謂盛況空前！一開場，麻將高階組由創設社長、亦是前總監的Pauline及社長Catherine帶領開戰！Pauline來自香港麻將王國，所以各方無不戰戰兢兢應戰，沒想到賭神一上桌竟然「詐胡」，賠了許多籌碼，更換得滿室笑聲不斷！總監Sara也應社長邀請參賽，在母社各姊妹淘的熱情支持下，胡了一把20台的湊一色、對對胡，又自摸了兩把，都是「六萬獨聽」！快樂的總監今天回娘家，真的特別開心！中午12點，社長Catherine敲鐘進行例會程序，社友們吃過豐富午餐

後再接再厲。除了麻將組、還有橋牌、卡拉OK……直到下午6點才意猶未盡地結束,由Catherine社長贈送禮物!散會後,PDG Pauline的尊眷Albert、Catherine社長的尊眷Daniel還有很多社友的尊眷們也一同協助收拾牌具,齊心協力完成一場扶輪家庭的聚會!

「三心二意」的收穫

文／王泰華Catherine（台北北安扶輪社 2019-20年度社長）

人生的路上,有些經歷讓你以為是道微光,卻沒想到散發出燦爛光芒。擔任1920年度的社長就是這樣的一個經歷,是個美麗的旅程。

如果你已經移民到國外,你還會留在扶輪社嗎?」我們有位社友先前因移民退社了,去年一位社友的離世讓他有感而發,要完成自己的初衷:服務要及時。因此,他重新加入扶輪並捐保羅哈里斯,而另外一位社友,也為此捐了巨額捐款。另外,有兩位在香港工作很少回台灣的社友,他們20幾年來也都沒有離開過北安扶輪,這讓我看到不一樣的情感及情操。

你曾經在美麗的池上稻田聽齊豫唱歌嗎?在那空谷幽蘭的歌聲中,多少人感動落淚!但如果不是社友的幫忙,怎麼可能一個門票秒殺的熱門活動,我們竟可以帶領近50人感受氛圍?這也是社友的幫忙,留下共同美麗的記憶。

有人問:扶輪有什麼好?花錢、花時間、又燒腦。經歷社長這一年,我想說的是,花錢一參加社團活動難免要花錢,但是做服務、認識不同領域的朋友,而能開拓自己,這本帳很划算;花時間一如果時間是花在對的地方,你會感受到付出比享受更有價值;燒腦一為了扶輪的服務及社務,雖白了髮,但是看到大家的開心,內心的滿足更多。

這一年我學到了許多、收穫更多。本著「三心二意」達成了許多任務,也獲得這一年社員成長在全地區的首獎。這「三心」是用心、關心、開心;「二意」是誠意和創意。

愛默生曾經說過:「人生最美麗的補償之一,就是人們真誠地幫助別人之後,同時也幫助了自己。」我在扶輪看到了這樣的風景!

總監週報

Week
—12—

第十二週

EVENT

做什麼
像什麼

在扶輪社的一些宴會或活動中，我常會扮演不同的角色，做什麼要像什麼，這也是「玩」得開心的小秘方。而不論在哪一個職業，希望大家能夠知道，扶輪第一個服務就是職業服務，所以我們非常重視，希望幫助每一個扶輪人，成長他的事業，也發揮最高的職業道德標準，這是扶輪人的精華。有些人說扶輪的職業服務是一個被遺忘的服務，事實上，今年我也特別希望能夠強調把這個價值帶回來，希望每個人成為非常棒的扶輪人，在各行各業發光發亮！大家一起加油吧！

掃描看片

哈蘭德‧桑德斯Harland David Sanders

肯德基爺爺的本名是哈蘭德‧桑德斯（Harland David Sanders），在某種意義上，他的一生可以說是典型「美國夢」的代表，他不屈不撓，熬過經濟大蕭條時代的挫敗，並堅信每次的失敗都將是成功的墊腳石，終於在號稱被「被拒絕1009次」的逆境打擊中，還能以65歲的高齡推廣加盟事業的成功。

week notes

放小自己 放大社友

文／曾惇暉Sam（台北關渡扶輪社 2010-20年度社長）

萬分感謝關渡社CP/IPDG Deaul的栽培，讓我擔任關渡社的社長，心中一直努力想著，如何帶動社友，多為社做事，包括鞏固凝具力、帶著社友及家人一起做服務，以充實生活！

Sara總監曾提過，她覺得做一個好的領導人，不是為了凸顯自己的光環，而是做人方面要放小自己、放大社友；做事方面既要勇敢創新、也要尊重傳統，如此才能群策群力、男女老少一起努力，實現讓台灣扶輪在國際舞台上發揮更大影響力的夢想。

所以我們關渡社也以創意做了海洋環保的服務、以簡單的方法傳達理念，以親身的執行執行目標。只要一步一腳印，今天比昨天更有進步，明天比今天更有希望！

暖心話

感謝🙏總監指導
我會繼續努力

Week -13-

第 十 三 週

EVENT

以承擔
連結你我

最初上任3個月中，最重要的是我一個一個社的去做公式訪問，很多人跟我說，這樣很辛苦。但是我覺得這是我該做的職責中、最正確的選擇。因為一個一個社去訪問，我才可以接觸到更多的社友，我覺得這一份承擔，包括承擔地區的這個責任，包括承擔我們對生命、對這個世界更多的付出，都藉由每一位社友跟我之間的互動，而讓我們的承擔可以更連結在一起。讓3521感動人心！

♥ 暖心話

謝謝Sara總監的細心
有幸成為Sara總監
19-20團隊很開心，也
學到很多！

掃描看片

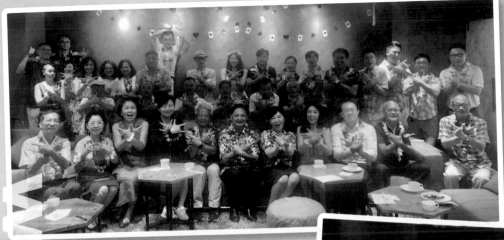

進來學習 出去服務

文／傅馨儀Grace（台北北辰扶輪社
2019-20年度社長）

總是聽扶輪前輩說：「進來學習，出去服務。」過去卻無法真正領悟其中涵義。擔任社長期間，有機會與地區很多優秀的扶輪人互動，在許多服務活動中，看見的都是企業大老闆的扶輪前輩們不分你我，為了服務出錢出力，親手做服務。擔任社長的這一年，深深學習到：越有成就的人，越是謙虛、越是樂於助人。

在這一年中，我也嘗試著帶領北辰社友們一起「出去服務」，希望建立起一個長期服務計劃。我們選定了花蓮偏鄉新城國小的小鐵人隊，除了資助費用，更進一步在小鐵人重要比賽時刻，陪伴他們一起練習，以及在比賽當天擔任孩子們忠實的啦啦隊。我們參與了小鐵人們兩次重要的比賽，也見證了他們的成長。從初次比賽時的不安心情，到最近的自信表情；從初賽時沒進入前三名，到這次所有小鐵人都獲得各類組前三名……。社友們從初賽起，為了幫小鐵人加油而喊到「燒聲」，這次比賽更不顧傾盆大雨，也要幫他們拍照，記錄頒獎時驕傲的一刻。原來，這就是親手服務的喜悅！

總監週報

Week -14-

第十四週

EVENT

噩夢不重演 根除 小兒麻痺

掃描看片

國際扶輪致力於根除小兒麻痺服務計畫,從1985年到現在已經34個年頭了,我們一共幫助了25億的孩童免於這個疾病的恐懼,但很可惜的是,最近世界衛生組織宣布,近在咫尺的菲律賓又發生了兩個案例,一方面我們必須要戒慎恐懼,另一方面,我們也要正面樂觀以對,因為從最嚴重的一年35萬兒童受害,到現在全世界只有10幾個病例了,讓我們大家一起努力,完成根除小兒麻痺最後一哩路!

為什麼要是零案例

我們忘記了那段曾經是多麼讓人害怕。在1952年,這個威脅是真實的,家中長輩建議儘量讓孩童遠離人群;游泳池關閉、電影院停止營業,恐慌逐漸增長,人們被隔離開。這是美國曾經見過最嚴重的小兒麻痺大爆發。但這不是陳年舊史,小兒麻痺病毒仍在流傳當中,直到1988年,世界衛生組織統計全世界每年還有超過35萬新的小兒麻痺病例,這表示每天都有將近1000個新的病例產生,但是透過有史以來最大的全球衛生計畫,我們每年從35萬病例,到2015年全年只剩74個病例,病例驟減了99.9%,這樣驚人的成果,我們依舊不能就此停止!

RI社長文告

　　數十年來扶輪長期、持續對抗小兒麻痺，一直是本組織最具代表性的行動，我們有權以我們這些年來達成的豐碩成果為榮。這些年來，扶輪協助一個又一個的國家達到「無小兒麻痺」，這包括印度，不久前還有些人認為這是不可能的事。在3種小兒麻痺病毒中，第二型已經根除，第三型很快將獲證實為根除，今年，我想要看到世界各地儘可能有最多的扶輪社舉辦「世界小兒麻痺日活動」，並於10月24日觀賞扶輪的世界小兒麻痺日線上全球最新情報，今年，我們在世界各地多個時區的臉書直播我們的節目。最重要的是，孩童再也不必面對這個可怕、致人殘廢的病毒。扶輪必須持續在根除小兒麻痺的行動中串聯世界，讓我們把這個工作圓滿完成。

女人歲月裡的永恆魅力

文／田欣 Cheryl（台北欣陽扶輪社 2019-20年度社長）

　　大部分世俗對於女人歲月的認知，25歲是一條明確的界線。彷彿過了25個年頭就不再是小女孩了。從這時候開始，就似乎應該擁有不一樣的態度以及人生觀。我想這是一種命中註定，在25歲那一年，我遇到了扶輪社，然而在加入的第6年時，有幸常上了欣陽社的社長。

　　拓展人生的寬廣有許多方法，然而對於我來說，參加扶輪社無疑最最珍貴，持續更新及挑戰自我、也一直陪伴著我的存在。在這個走向第7年的扶輪生命裡，我因為扶輪而擁有了更豐富的生活經歷，因為例會而看見更廣遠的未來，因為國際扶輪每一年的使命，而有了更不凡的生命願景。最珍貴的是，在這些從20歲邁向30歲徬徨、冒險的路途裡，我不間斷的擁有了好多不求回報的友誼。

　　他們都告訴了我：進來學習，出去服務。當我跟著母社、友社前輩一起服務時，感受到自己的渺小，卻也從前輩身上更懂得如何愛自己的真理。他們是社會上耕耘許久的各界優秀菁英領導，出類拔萃，是一方的泰斗，卻在許多許多的為人處事裡，展現謙虛、溫柔、優雅的品格，令我非常的感佩，而獲得更多的人生美好感悟。

　　我知曉了25歲後的永久魅力來自於「精神質感」，因為我來到了扶輪，這個永遠的大家庭。

　　"Courage is not the absence of fear but rather the judgement that something else is more important than fear."

　　「勇者並非無懼，而是擁有分辨比恐懼更重要事情的判斷力。」—— The Princess Diaries

Week —15—

第 十 五 週

EVENT

分享喜悅
迎接新社友

掃描看片

很高興從7到9月3個月內，已經有140位社友的成長，新社友聯誼主委PP Donny，幫我們帶領一個新社友聯誼的活動，也給大家一些鼓勵：

"我們最敬愛的總監，妳辛苦了！很高興我們新夥伴已經達到100多位，今天就用迎新的晚會，把這個氣氛再炒熱，每一位再介紹一位，讓我們的社員能夠繼續成長，加油！"

10月4日的新社友迎新會令人驚喜連連！我們讓社友們尋找同月生、同生肖、同星座的有緣人，一開始就點燃了熱情，甚至有同一天生日的社友在此相遇了！扶輪真的連結了我們！並發現參加的新社友及介紹人中，射手座最多，參加人數前三名則是第一分區、第十分區、第六分區，地區新社友聯誼主委「明水社PP Donny」獻出他在扶輪社第一次的演講「十億人生」分享了逐夢踏實的人生經驗，吃苦耐勞、永不放棄，參加扶輪學習如何領導及被領導……等，令人敬佩不已！

最大首獎得主出爐

主委PP Donny、北區社社友Lily及多位社友們還捐贈了許多的禮物，讓參與的社友們人人有獎！在司儀劍潭社PP Jessica妙語如珠的主持下，很巧合地，全場的每一位都抽到了獎品！神奇的是，在最後只剩下一個首獎時，我把全部150多位社友的名牌重新放回抽獎箱裡，要抽出一位首獎得主，居然抽到的是自己！全場不禁連連驚呼「真是太旺了！」

我把首獎再捐出，重新抽到的幸運兒是矽谷社副社長Value，搬回了PP Donny所捐贈美麗大方的「掃地機器人」！會後，九合社的新社友Jenny見到我把首獎捐出後，竟堅持把她的獎品送給我！還有好幾位新社友都承諾一定做到「1+1」，感動人心，正在3521繼續蔓延中！

經歷風雨更茁壯

文／台北明水扶輪社PP Donny吳榮發 （2019-20年度 地區社員副主委／新社友聯誼主委）

很榮幸受Sara總監邀請，於2019-20年度擔任地區社員副主委及新社友聯誼主委，因為這職務，我更喜歡幫助新社友、而且無法停止腳步，即使在卸任後，仍然陪伴許多新社友在扶輪的世界裡學習！

除了任內的新社友相見歡聯誼、卸任後的真心同學會河輪之旅，我也與一些新社友共度了大半山的森林輕旅行，藉此分享心得：

在冬雨濛濛的早上，我第一站來到梅花湖下車時，突然出現熟悉的身影！原來是長擎社社友們攜家帶眷，充滿歡樂、帶著暖暖笑意來到梅花湖例會！這一幕真的讓我很感動、也很激動！

原來，百川社CP Ken特別安排來此共襄盛舉，而長安輔導社的大保姆PP Boger、小保姆DGN Joni、和幾位地區的CP、AG、秘書長都來參與盛會！這一群年輕人及地區領導人，在風雨中大老遠地趕來，真是令人為他們的毅力而喝采！

每個社團創立之初，難免有些人與人之間相處的考驗。長擎社經過了一些風雨，但在他們的創意、毅力、努力中，把握扶輪的原點，漸漸成長茁壯；社友的聯誼走在正面、積極、健康、陽光之路！

看到這樣成立才一年的新社，雖然經歷許多考驗，還有這樣的精神，真是讓我這個老扶輪人感到驕傲及感動！這不就是保羅哈里斯在開創扶輪社的精神呀！

在此深深祝福他們！

扶輪札記
第五分區中山社
啟動偏鄉教育車

第一分區職業參訪
社友豐收

　　第一分區聯合職業參訪活動為新生社重要的年度工作計畫，連續第14年策畫執行，由「台北新生扶輪社」主辦，北區、北安、長安、瑞安、北辰、長擎扶輪社協辦，「國際扶輪3521地區第一分區聯合職業參訪聯誼活動」，9月21日出席94位。「金漢柿餅教育園區」劉老闆精彩專題分享，北埔好友黃洸洲及代表會彭秘書、彭課長熱心導覽解說，「老頭擺道地客家美食料理」、「綠世界生態農場」提供國際會議中心場地及分組導覽，圓滿完成既充實又豐收的職業服務！

扶青高峰論壇
4大講師跨界對談

　　第二屆扶青高峰論壇在今年9月22日隆重展開。總監Sara出席時說：「希望各位好朋友可以帶領別人一起來承擔，這個社會有你們的帶領，所有的人都願意承擔，我們的國家一定會更好，我們國家因為你們年輕人，所以一定會更好，加油！」

　　由3521、3522、3523、3481、3482五個地區的扶青團共同主辦，主軸在於探討社會現況，而這一次更聚焦於「媒體價值」與「青銀共生」兩大議題，邀請公視董事長陳郁秀，新媒體YouTuber《上班不要看》創辦人呱吉，社福機構多扶假期創辦人許佐夫，以及台北市市長柯文哲，4位重量級講者進行跨界對談。在講者分享的過程中，使參與的扶青團員們從不同的角度看社會，進一步反思與實踐！

總監週報

Week
－ 16 －

第 十 六 週

EVENT

社員成長
伯樂獎

我們地區的社員成長一直在努力向上茁壯中，更高興的是，基河網路社社員從14位成長Double到28位，這麼認真的社長「Robert」讓大家非常感動。在今天的社秘會議上，大家都給予最熱情的掌聲。另外，我也收到一個朋友的來信，他是我曾經幫助過的人，他告訴我，他決定要加入扶輪社。聽到這個訊息，我覺得一切都是值得的，相信你跟我也有一樣的感覺。加油！

社秘會伯樂獎頒獎

這個特別製作的伯樂獎，跟之前比起來看起來小很多，因為之前是一個獎盃，但是這一個看起來雖然小，但它的價值不小，它是鍍百分之百純金的喔！

掃描看片

扶輪札記
高爾夫聯誼賽 為End Polio募款

　　這次2019-2020總監盃經過4個月左右的時間，大會的籌備會委員不眠不休地總算把它整合起來了。在過程中，地區高爾夫聯誼主委PP Romeo表示，要特別感謝兩位副主委：北安社的PP Gina及陽明社的Steven，「因為有他們的協助，活動才能進行得很順利。這次破了很多的紀錄，第一個紀錄是打球的人達到176

個人，這麼龐大的車隊，
扶輪社從來沒有那麼多；
第二個就是今天晚會的人
數，大概將近有200人參
加。我們希望大家好好
享受，到了東華來這裡享
受，做一個競技、做一個
聯誼，歡迎大家對扶輪社
多多地支持。」

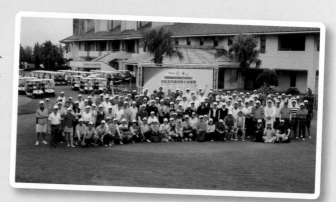

不只聯誼 更為推廣與服務人群

　　Rtn. Steven表示：「在以前，這只是場社友的比賽，今年則開放一個聯誼組，就算不是社友也可以參加比賽、得獎，也可以在這場比賽中獲得參與感。」Steven希望在地區裡面，能推廣高爾夫球這項運動，因為高爾夫有相當好的家庭價值，可以跟自己的孩子、孫子同場競技，是眾多運動當中唯一可以三代同場一起競技的運動，「希望這個賽式，不只是像平常的比賽一樣，大家打一場比賽、吃吃喝喝就結束，我們把一個青少年親善的主題帶進來，為這個賽事增加多添了一層意義。我們長期在台灣把高爾夫運動推廣到青少年，高爾夫的精神就是

正直、誠實和尊重，
希望能夠推廣這個運
動，給青少年朋友們
去接觸，讓他們從
小能夠建立自律的人
格。」

week notes

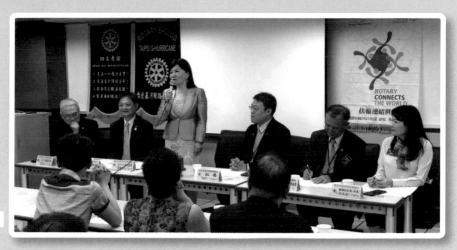

學習與感恩之旅

文／陳俊仁Robert（台北基河網路扶輪社 2019-20年度社長）

　　當準備接任社長的那一年，認真開始接觸社務，從服務計畫的準備，到社上預算的經費規劃，才知是責任開始。當結束一年任期後，才發現社長是一個學習的殿堂。扶輪不是公司，扶輪是一個需要親手做服務的地方、是一個需要溝通協調的地方、是一個磨練自己個性的地方。就像前輩說的，一年過後，沒有人會說社長做得好不好，而是一年來自己檢討是否有學習到什麼，還有未來社務上有什麼可以改善的，未來是否到扶輪其他地方服務。

　　今年碰到的挑戰很大，除了新冠疫情的影響，打亂了很多原本的計劃，因總監的多分區聯合例會，曾於12月前讓新進社友最多達到24位，卻因為疫情因素造成社友流失、活動推遲，這也是一個挑戰和一個值得深思的經驗。不過，在社友努力下完成了漸凍人協會服務、三峽北大社區樂齡服務、三峽大成和民義國小的蒼蠅的腿毛計畫，很順利地交接給下屆社長。

　　回顧今年的收穫，是可以讓老婆和寶貝兒子參與一年活動。雖然夏威夷年會是個遺珠，卻仍然完成了一年有意義的活動。感謝總監Sara讓我學習到什麼是時間管理和付出，這一年，大家辛苦了！真的收穫滿滿！感恩！

Week -17-

第 十 七 週

EVENT

一步一腳印 訪談獲口碑

總監公式訪問專輯播出後，有好些社長就問我說：「Sara！Sara！怎麼沒有我們啊？」哈！我很高興大家有收看。當然還有Part.2了，這樣一社一社公式訪問下來，讓我有很多很感動的地方，主要是每一個社友事後還跟我有一些聯絡，都希望能夠跟我一起幫助各社，能夠做到「社員1+1」，包括新社友喔！另外，因為我從去年9月開始就一一拜訪每位社長，所以在公式訪問的時候，我把他們這些影片剪輯成為禮物，送給社長，也得到很多很好的迴響。希望透過影片，每位社友一起幫你們的社長，大家一起度過最感動而豐富的一年！

掃描看片

人生的VIP

文／林龍山Ken（台北百齡扶輪社
2019-20年度社長）

完成社長的職務，就像修了人生大學一門VIP科系，在各行各業的菁英群裡學習，也在社長的服務平台實際付出行動。這一年中突遇新冠病毒、真的是計劃趕不上變化！原以為將停止所有活動～今年社長可能只是掛個名，實際不然！百齡扶輪社捐助全球獎助金和生命橋樑計劃均未中斷，更適時參與防疫救災，年度預定計劃也都順利完成，實在感謝所有社友在此艱難時刻仍然大力支持公益服務！

總監Sara不但在大群組天天分享和鼓勵社長們，更對每位社長個別加油鼓勵，常常看到訊息都是在大清早、甚至凌晨，感受到總監Sara總是不放棄任何服務機會領導我們，激勵大家不能因為疫情而放棄服務精神。

因為疫情的關係，扶輪社也發起惜食送餐接力服務給醫護人員，一群服務團隊在惜食廚房共同掌廚，大家接力領取便當立即送往各醫院，希望醫護人員在緊張和壓力下可以吃到熱騰騰的飯菜，對勞苦功高的醫護人員表達關心和感謝。實際經歷這樣的畫面真的感動在心，充分完成今年國際扶輪主題～扶輪連結世界，翻轉前進，感動人心！

扶輪社社長的職務不但豐富人生，也得到很多的感動和激勵！

Week -18-

第 十 八 週

EVENT

親山健行
推廣
End Polio

掃描看片

很高興跟著我們地區有450名的兄弟姊妹們一起親山健行，這就是我偉大的團隊們！他們登上了軍艦岩，這次主要是為了感謝國際扶輪一直致力於根除小兒麻痺，所以我們用健康、健行的方法來感謝扶輪，同時也珍惜我們自己的健康，祝福大家健康快樂！

End Polio根除小兒麻痺系列活動，在光輝十月，以及響應10月24日世界小兒麻痺日，舉辦了兩場很棒的活動：

親山聯誼——根除小兒麻痺推廣活動
（End Polio系列活動）

10月19日，450位社友從捷運石牌站熱鬧出發健走登上軍艦岩，浩浩蕩蕩充滿歡樂，同時也宣導終結小兒麻痺的重要性，一起登頂軍艦岩，氣勢非凡！再度感謝親山主委PP Rice許多付出，並協助End Polio主委PP Gear每次能將親山聯誼宣揚出End Polio的扶輪公共行形象！

秦始皇——大型中文史詩音樂劇
（End Polio系列活動）

10月25日國際音樂劇《秦始皇》音樂劇，3521地區包場全球首演，響應根除小兒麻痺計畫，捐贈收入40%，新台幣65萬元整，全場高朋滿座，座無虛席！也登上了華視、民視新聞頻道，報導這場大型中文史詩音樂劇《秦始皇》，耗時3年策劃，找來金曲獎最佳女歌手許景淳，金鐘獎最佳女配角潘奕如合作演出，就連迪士尼音樂總監以及知名作詞人方文山也都跨刀合作。為了做公益，捐款贊助疫苗，演員們賣力彩排，就是希望能夠完美演出，也為根除小兒麻痺盡一份心力。

week notes

人生的目標

文／林漢良Hamburger（台北新都扶輪社 2019-20年度社長）

1967 年出生的我，幾年前於面對人生50歲來臨前，皤然醒悟，人生已過大半，而我可曾為自己及社會留下任何印記嗎？因此，我參加國際扶輪社3520地區15-16年度的登玉山活動，很幸運地抽中第一梯次，更幸運的是能跟當屆總監Venture Lin同團，一路上受到扶輪前輩無微不至的照顧，讓我感受到扶輪大家庭的溫暖，也更加堅定我回饋社會的決心。

新都扶輪社有一個社服活動，就是每年幫助五股的伯特利育幼院辦理畢業典禮。有一次原本有12位院童要畢業的，我們禮物也準備了12份，當天卻只來了11位，詢問院長，才知道有一位院童因家長沒有能力幫女兒準備一件乾淨的衣服，因此就不參加了，想不到今日富裕的台灣社會，竟然有無法為女兒準備一件乾淨衣服的家長。

隔年我就任社長，為了讓院童及家長能共享歡樂，我準備了兩大桶的冰淇淋，特別請我兒子小B及同學兒子小夫，來幫忙挖冰淇淋分享給院童，大家共享歡樂。回家後我詢問小B今天的感想，他說以前他是大食客，看到冰淇淋一直猛吃，今天他一口都沒吃到，但是很快樂，因為看到別人很快樂，他自己更快樂。

我聽了真是滿心感動，更鼓勵他一定要努力認真的學習及工作，讓自己更有能力、更有知識，以後能幫助更多人，讓社會更溫暖、更和樂，而不是只有獨善其身而已。希望在他小小年紀時，能透過扶輪的各項服務活動，確定人生的大目標，為以後種下助人勵己、服務社會的種子！

加入扶輪不只讓我有機會親手服務，也讓我的孩子能夠珍惜所有的幸福、領悟助人的快樂，正是「付出越多、收穫越大」！

總監週報

Week -19-

第 十九 週

EVENT

散播熱情 幫助新社

掃描看片

陸續將跟大家介紹我們地區今年的新社,他們都在籌備當中,有一個社是已經成立的,那就是長擎扶輪社,這些是我們地區新增的姊妹、兄弟,希望大家用非常熱情、非常溫暖的力量幫助他們成長,讓他們很快地融入這個大家庭!

新社介紹

長擎扶輪社CP Asky

我是Asky林紹信,現在是台北長擎扶輪社的CP,我想創社的原因,就是希望把我周圍的好朋友們全部聚集在一起。我們會有固定的場所、固定的聚會、固定的分享、固定的交流,我覺得扶輪是個很好的地方,因為我們可以在這裡交流,10年、20年、30年、50年……一輩子,所以我覺得,我們社有個很大的特色,就是大家的熱情。因為我們想要一起來完成這些服務,大家都可以提出不同的服務計畫,每個人都會試著找出自己適合在這個服務計畫擔任的角色,彼此的交流很活絡。在扶輪裡,我們可以建立一輩子的友誼,甚至比家裡面的兄弟姐妹、彼此之間的聯繫更強。

♥ 暖心話

感謝我最敬愛的總監、對我無比之好的Sara姐,謝謝您,您辛苦了!

RI社長文告

　　每年11月，我們慶祝的聯合國際扶輪日，提醒我們這兩個組織之間歷史悠久的關係，我們在1945年催生聯合國的舊金山會議中扮演了關鍵的領導角色，在第二次世界大戰期間，扶輪出版的資料，強調成立這樣的組織來維護世界和平的重要。扶輪不僅影響了聯合國的成立，本刊也在傳達聯合國理想方面扮演主導角色。扶輪在明年6月之前，將陸續舉辦5場特別活動：11月9日在紐約聯合國總部舉辦的扶輪日；明年分別在智利的聖地牙哥、巴黎、羅馬舉辦三場社長會議；以及在檀香山國際扶輪年會前夕的最後慶祝活動。我期待在未來一年，與各位分享這些特別活動的消息。

扶輪名人錄

華特‧迪士尼Walter Elias Disney

華特‧迪士尼，是華特迪士尼公司創辦人之一，也是加州棕櫚泉扶輪社的榮譽社員，至今為止仍是世界上獲得奧斯卡獎最多的人。迪士尼先生去世後，他的扶輪精神至今仍影響著新世代的扶輪社友們，在迪士尼世界度假區開幕後，新成立的布埃納‧維斯塔湖（Lake Buena Vista）扶輪社固定在此舉辦例會，該社幫助陷入困境的人們，而且在青少年服務計畫中不遺餘力，除了贊助獎學金之外，社員們會在扶輪青少年領袖獎活動中教授課程並指導學生，他們背誦了「四大考驗」，還會追加迪士尼特有的第五個問題，「這很有趣嗎」為該社宗旨。

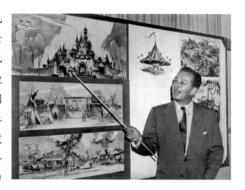

week notes

生命精采的樂章

文／林繼信Asky（台北長擎扶輪社 2019-20年度社長）

　　長擎扶輪社在許多人的努力協助下創社成功；感謝母社長安社輔導有成，誕生了第一個子社，感恩PP Boger及DGND Joni擔任新社顧問大小「保姆」！更感謝所有創社社友們於2020年，在生命中開啟了精采的扶輪樂章～

　　DG Sara一再鼓勵我們，於2019-20地區年度優先任務是成長社友，感謝全體社友及寶尊眷們都非常支持，希望達成，也因扶輪而能繽紛築夢、感動人心！

Week -20-

第 二 十 週

EVENT

生命橋樑
逐夢踏實

很高興已經越來越多人知道國際扶輪致力於根除小兒麻痺服務計畫，但是也有朋友問我，台灣扶輪人你們特別做什麼呢？我想我們做的是全方面、各方面。其中在教育上，我們著力甚多，包括中南部，尤其在推動的「扶輪之子」，是從小學一直到高中；「生命橋樑助學計畫」則是針對大學生設計一些就業的課程；「中華扶輪獎學金」則是幫助碩士、博士班學生。所以，台灣扶輪在下一代的教育服務計畫上，我們是希望能夠幫助這群學子們在就業前，就能Get Ready！

生命橋樑助學計畫啟動

地區「生命橋樑助學計畫」是由前總監林谷同PDG Audi與我，從2014年開闢先鋒下，瑞安扶輪社獲地區多社支持，持續6年進行此計畫。計畫重點在於不只贊助獎學金，更由專業教練規劃約30小時

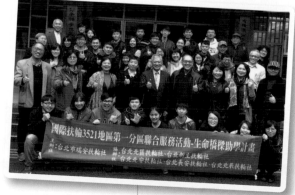

的職涯發展課程，及由各贊助扶輪社指定社友擔任學生的「生命導師」，將自己的親身經歷傳授給學生，親手參與扶輪聯誼及服務。長達5個月的學習課程，包括「7個好習慣」、「高效能簡報技巧」、「面試、履歷」等著重於協助學生擬定職涯發展的行動計畫，逐步達成目標及夢想。

掃描看片

扶輪札記
地區保齡球賽競技

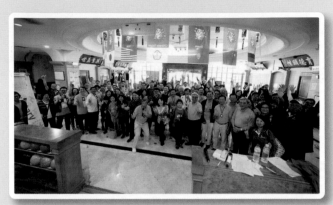

在主辦圓山社，主委PP House的精心規劃下，於歡笑中完成競技。圓山社勇奪冠軍，華朋社亞軍，中正社季軍，男子組冠軍是華朋社Jason，女子組冠軍是地區年會提案主委及食安服務副主委華岡社PP Joanne。不過，還有幸運獎：凡是桿數末碼等等與7有關的參賽者，都可以得到獎金，總監Sara更加碼讓人人有獎，所有未得獎的參賽者都可以得到100元，博個好彩頭！

劍潭扶輪社例會
遠赴西伯利亞貝加爾湖&莫曼斯克極圈

今年10月，劍潭社在Ken社長的安排下，遠赴俄羅斯舉辦例會，路途上來到充滿美麗浪漫色彩的西伯利亞「貝加爾湖」，舉辦了有別於以往的爐邊會談。之後來到聖彼得堡No.14孤兒院進行捐贈，院方也回饋饒富意義的禮物給總監Sara。最後來到莫曼斯克極圈舉辦例會，能在極圈舉辦例會真的很酷！扶輪的能量讓我們連結了南方與北方的情誼，有過此趟特殊的國際扶輪服務經驗，或許能在未來國家社會福利政策上，提供一些建言，這真是趟寶貴的服務兼學習之旅。

 暖心話

感動人心，確實是要靠我們一起努力👊……
要翻轉，也是要大家一起來翻轉

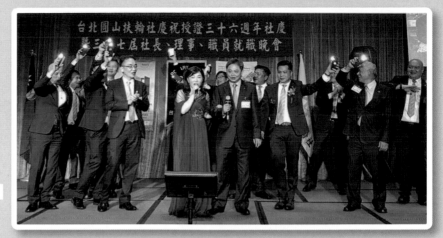

week notes

扶輪是一種生活方式

文／應功泰John（台北圓山扶輪社 2019-20年度社長）

感謝圓山社所有社友及寶眷的支持，讓圓山社今年度在本地區成績亮麗！此一榮耀來自全體社友對地區、對圓山社、及對我的大力支持！才能在聯誼、服務都作得「感動人心」！

我身為扶輪的第二代，扶輪已是我的一種生活方式，但在擔任社長期間，我的Uncles及Aunties們均全力支持我這個晚輩，讓我在學習中成長！這種扶輪家庭的獨特氛圍，是令人特別感動的！再次感謝大家支持！

總監週報

Week ─21─

第二十一週

EVENT

悼念摯愛的 PDG Jeffers

PDG Jeffers是一個摯愛扶輪的人,他小時候就參加了扶少團,在成功中學的時候開始了他的扶輪生涯,於1990年加入了北區扶輪社,之後擔任許多主委,包括歌唱、聯誼、出席、社刊、扶青團、社服團、扶輪知識、配合獎助金、世界社會服務、扶輪基金……等等,當然他也就在2001-02年因為傑出的服務,而出任台北北區扶輪社第43屆的社長。

一生傳奇 培育領導菁英

PDG Jeffers是一位傳奇性的人物,年輕時候就得到了癌症,但是在克服癌症的折磨之後,仍然擔任了2007-08年的總監,他的年度「扶輪分享」,也可以說是他的座右銘。當年度PDG Tony帶領的「金鷹團隊」,有多位社長,如今都

掃描看片

成為了扶輪地區的領導人。而「生命線」可以說是北區扶輪社最專注的一項持續性服務，PDG Jeffers一直在這方面付出他的努力，他幫助了生命線開始E-生命線的全球獎助金計畫。另外，他在泰國地區也做了許多的國際服務，包含致贈衛星設備，致贈嬰兒的保溫箱，還有捐書……等等。

我們感念PDG Jeffers，更永遠記得他所說的一句「扶輪是我的生命」，感謝PDG Jeffers，也非常感佩他的夫人Tina，抗癌、奮鬥的過程中，都是因為Tina的扶持，家人的幫助以及社友們的仰望，而讓他能夠持續向前。現在他休息了，到了天堂，我們相信PDG Jeffers仍然在看顧著他的家人，包括他的摯愛Tina、他的孩子們、孫子們，以及他所摯愛的扶輪家人。

PDG Jeffers，我們永遠懷念您。

week notes

感恩與分享

文／曹志仁Lawrence（台北北區扶輪社 2019-20年度社長）

有幸在全體社友及寶尊眷的支持下，接任台北北區扶輪社第61屆社長。正當我們依照原定計劃，一一完成各項服務計劃及聯誼活動時，2020年初突如其來的全球COVID-19大流行，無疑是我們所遭受最嚴峻、也最難忘的挑戰。但即使在疫情期間，我們也沒有停下服務的腳步，仍積極設法將扶輪的正面力量，投注到最需要的服務計畫中，像是與日本、韓國、新加坡等地的五個海外姊妹社合作，共同捐贈超過5000個醫用防護面罩給當地的醫護人員，將社務經費及社友捐款，發揮最即時、最大的功效。

擔任社長以來最令我感動的，就是社友們總會在我最需要幫助的時候，默默、適時地伸出援手，卻不求任何的回報或掌聲，也用最大的寬容與耐心，包容我的不足。我常形容北區社是一座寶山，有機會入寶山是緣分，但入寶山究竟是空手而回、還是滿載而歸，或許各有不同的經驗，但我自己深刻體會到的，就是「服務越多、收穫越大」這句老話，以此與大家分享、共勉。

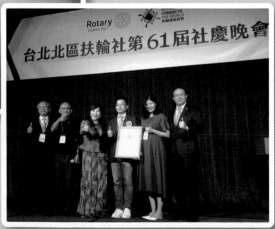

總監週報

Week —22—

第二十二週

EVENT

3521 冠名基金

感謝地區總監特別顧問中原社PP Teresa，為3521地區冠名基金熱心推廣勸募。

掃描看片

向大家介紹我們勞苦功高的地區基金委員們：地區扶輪基金主委 PDG Audi、地區扶輪基金推廣及勸募主委 PP EQ、地區扶輪基金顧問 PP James、地區冠名捐獻主委 PP Teresa、地區永久基金主委 PP Judy、地區根除小兒麻痺基金主委 PP Gear、地區EREY捐獻主委 PP Timothy，我們大家都一同為扶輪的基金而工作。這是國際扶輪在世界上的一個並行的組織「扶輪基金會」，因為這樣的組織，我們可以就很多的基金善款做好好的運用，幫助大家用愛心行善天下。

設立District 3521 Endowment Fund

中原社 PP Teresa表示，今年總監Sara特別捐贈了2萬5000元美金，向RI申請「3521地區冠名基金」，希望能夠累積到25萬美金，之後就可以把利息拿回來我們地區，運用在服務計畫上。所以拜託各位社長、社友協助，如果要捐贈1000元美金，或者是2萬5000元美金的冠名基金，請執秘在匯款時備註指定捐給District 3521 Endowment Fund。好事一起來，共創美好未來。

扶輪基金會的運作

PDG Audi表示，扶輪基金的運作模式，基本上，假如資金有指定用途，比如指定到Peace Center、End Polio或者其他的服務計畫，這部分資金就會運用在指定的地方。如果沒有指定用途，經

過3年之後，其中的一半就會安排回到「捐獻的地區」，這一部分我們就叫做：地區指定基金（DDF）。我們的服務需要的資金都可以申請DDF來做資金籌措，這個包括國內的服務、國際的服務，可分為District Grant（地區獎助金）跟Global Grant（全球獎助金）兩大類。District Grant最多可以用到DDF的50%；Global Grant則是必須是透過兩個國家以上的地區（社）共同完成的計畫，最小的規模必須要達到3萬元美金以上，同時要符合六大焦點領域，以及要有持續性，不要說因為錢用完了，整個效用就結束了。

日月經天 江河行地

文／台北中原扶輪社PP Teresa許新凰（2019-20年度 地區總監特別顧問）

2019-20年度非常榮幸擔任地區團隊之職務，才有機會更進一步的聯繫諸事，也因此更瞭解Sara總監！

之前只知她熱中於推動生命橋樑助學計劃，且是一位非常有能力，台風穩健優秀的主持人，也勇於承擔——創立了瑞安社！經過這些時日的接觸，更加感佩她真誠奉獻的精神——自己可以節省，佩戴250元台幣的耳環，但慷慨捐獻了25萬美金AKS給扶輪基金會。

Sara總監非但有詠絮之才、出類拔萃，更是女中豪傑。美麗有魅力，且有堅強過人的毅力。從創社至今已十年，六年來不斷幫助了一千多位學生，且持續關懷，創造了許多感人的故事！

Sara總監最特別的是，她願意信任和欣賞他人！信任和欣賞是一種強大的力量，可以讓對方發揮潛能、戮力以對、同心點金！且深感榮耀！

扶輪有一核心價值：超我服務。超越自己向前看，看到的都是別人，而不是自己。當我們愈為別人著想，其良善的力量就會回到自己的身上！

參與扶輪世界的感動，不但有機會服務人群、行善天下，且能為別人打開機會、連結世界！這是一種「日月經天、江河行地。」之可貴永恆精神！令人深感有幸如此同框，真是賦予意義非凡精采的生命！

扶 輪 札 記

RYLA扶輪青年領袖營&扶輪受獎人聯誼會

　　扶輪青年領袖營（RYLA）暨前扶輪獎助金受獎人二合一研習營，是扶輪為青年所成立的建構性計畫，鼓勵青年瞭解自己，勇於改變自己，激勵領導才能，培養成為優質的世界公民及增進人格發展，進而作為將來的領導人才。非常感謝RYLA正副主委九合社PP Connie、華友社PP Alex與扶輪獎學金受獎人聯誼正副主委圓山社PP Constant、華山社PP Yoho通力合作，結合兩個活動設計「財商桌遊」，以促進每組成員於遊戲中學習團隊合作及腦力激盪，也將結合「翻轉教室」及「提問式會議」的概念，新增「社會服務創新構想提案」創新學習方式。

Week −23−

第二十三週

EVENT

扶輪眷屬
得力的助手

大家都知道我們扶輪社友的另一半，是我們非常非常重要的另一半，而今年非常感謝我們主委EQ夫人Stephanie，幫忙我來處理我們所有眷屬的一些會議、聯誼等等，今天有機會介紹他們跟大家認識，讓我有機會也表達感謝。

眷屬聯誼會成員分享

眷屬聯誼會主委PP EQ夫人林淑芬（Stephanie）非常感謝有這群姐妹們，才能讓每次的任務如期、非常圓滿而成功。DGE Good News的太太高鈺則是很開心能提早卡位進來見習。

掃描看片

洲美社 Rtn. Mermaid夫人黃嘉儀（Chloe）談到每次在例會之前，都會開3次的籌備會，這次她擔任糾察的角色，還有協助陶笛班，完成生日歌的演奏。在一旁的華朋社VDS Ben夫人張彩鳳（Angela）則笑說自己是「非常著急沒有人參加」的召集人，逗樂在場的人。

劍潭社PP Jackie夫人賴容容開玩笑說自己的工作「可辛苦的」，謙稱上山下海都不會，就在家裡剪剪影片、做做蛋糕給畫畫班的同學吃，偶爾在會場支援場控一下，「也沒做什麼事啦！」

而明德社PP Richard夫人吳小琳（Jullian）認為自己很榮幸擔任主講人的邀請工作，虧主委「很嚴喔！」一年多前她接獲任務，提出可以被邀請的名單，經過主委一一篩選，順利完成三場活動。「主委說每一個Speaker都要讓來的寶眷，聽完後能夠有很多的收穫之外，最重要的是：感動人心！」

新社介紹
瑞昇扶輪社CP Kelly

我是國際扶輪3521地區台北市瑞昇扶輪社創社社長CP Kelly陳美蘭，我們主要的特色是除了邀請主講人來演講之外，也做了我們的服務例會。我們的服務例會是結合跟身障者一起學習，在學習課程裡面，用愛來陪伴他們。除此之外，我們也成立了一個愛心合唱團，歡迎大家跟我們一起來歌唱聯誼。我們的例會很特別，在星期六的下午，用下午茶的方式來做例會活動，我們用1+1的方式，歡迎各社能推薦優質的社友來瑞昇扶輪社，一起為3521大家庭的增員來努力！

RI社長文告

　　世上少有體驗像出席國際扶輪年會一樣，6月6～10日，和你的家人、朋友，及扶輪社友一起到檀香山，發掘ALOHA的真正精神。這裡是完美的地點，適合整個扶輪大家庭一起慶祝、合作及連結。年會是尋找及分享你的ALOHA最佳場合，很快地，你就會發現它不只是一句問候語，就像扶輪對扶輪社員來說，是一種生活方式，ALOHA對夏威夷人而言也是一種生活方式——著重和諧生活、耐心、尊重每個人，與家人（夏威夷語叫Ohana）分享喜悅。此外，我們也計畫舉辦扶輪有史以來最環保的年會！在未來幾個月我會再與各位分享更多細節。現在就先到riconvention.org點選Honolulu Hawaii 2020標誌正下方的REGISTER（註冊）按鈕，提早註冊的優惠折扣到12月15日為止，請勿錯過。扶輪連結世界的最佳方式莫過於扶輪年會，把家人帶來與我們的大家庭碰面。檀香山見！

week notes

創社，是一件快樂的事

文／陳美蘭Kelly（台北瑞昇扶輪社 2019-20年度創社社長）

　　瑞昇扶輪社是總監社「瑞安社」創立的第一個新社，創社期間真的是有歡笑也有淚水，但總監Sara總是陪在我和社友們的身邊，給我們指導和協助，陪我們走過辛苦創社的過程。她於公，要求很嚴格；於私，卻很溫柔，教導我如何做好地區長照服務和地區歌唱比賽，讓我在扶輪裡學習，陪我走一段有意義的扶輪生命旅程。

　　在我擔任瑞昇扶輪社創社社長任內，我更看到總監Sara親力親為，規劃每個活動都縝密有序，出錢出力出時間，這樣的超我服務精神，讓我深深感受到「歡喜做歡喜受」的力量，讓我覺得創社真的是一件很快樂的事！

　　從創社的一步一腳印，直到邀集近50位社友加入瑞昇大家庭，我追求一個夢想，讓自己成為更好、更有扶輪素養、更享受扶輪的社長，也帶著社友認識扶輪、享受扶輪的美好價值、和親手服務以感動人心。感謝總監Sara用扶輪的愛激勵著我和瑞昇的扶輪新人們，陪伴我們連結世界、翻轉前進，有您真好！

Week —24—

第二十四週

EVENT

反毒行動車
創意做服務

哇！有沒有看到好大的一雙眼睛在那邊，這麼有創意的設計，就是我們地區聯合服務所贊助的反毒教育巡迴車。這個是中正社所主辦的服務計劃，非常感謝PP Hank及Farmer社友的付出，顯示了我們扶輪在各方面的服務，都是必須要用創意去努力，希望讓民眾們可以感覺到「這個活動到底是怎麼樣，這個服務為什麼是社會所需要的？」基金的募集是我們行動的資源，如果沒有您的幫助，我們怎麼樣能夠幫助這個社區，幫助我們的社會跟我們的國家？

扶輪札記

「藥不藥一念間」反毒行動
博物館特展

掃描看片

走過，必留下痕跡

文／林崇先Joseph（台北中正扶輪社 2019-20年度社長）

擔任中正扶輪社的2019-20年度社長期間，我更進一步思考：扶輪人的Role model是什麼樣？值得扶輪人所尊敬的是什麼樣的人？

非常感謝中正社社友們的指導、地區總監Sara及許多地區扶輪好友的分享，讓我學習到以「權責相當」的原則去分配職務、也激勵社友們凝聚共識：一個扶輪人所欲追求的目標是什麼？為什麼是這個目標？如何達到這個目標？這其中，包括了中正社召集地區各社所作的反毒宣導活動，正是大家共同努力達成目標的一個例子！

我記得總監Sara常說：「你所說、所做，都可能被忘記，但你留給別人的感覺，才能長久。」我希望自己的努力，也已在別人心中留下一個扶輪人的正面形象！

扶輪札記
基金勸募 特別感謝

End Polio主委PP Gear表示，今年原本小兒麻痺只有阿富汗跟巴基斯坦兩個疫區，但是今年9月，菲律賓忽然傳出兩個病例，震驚了國際！因此我們更需要針對End Polio提出更多的資源，扶輪社友今年的目標是每一社1500元美金，扶輪社友每捐助1塊美金的時候，總社會捐處0.5美金，比爾蓋茲基金會會相對地提撥2倍（即3塊美金），也就可以達到4.5倍的基金效益，就可以達到總社賦予DG Sara神聖的任務，謝謝大家對End Polio基金的支持！

勸募主委PP EQ表示感謝大家對基金捐獻的支持，目前有兩個AKS美金25萬元的就是DG Sara跟DGND Joni，那麼冠名基金的有雙溪社PP Paul跟天和社PP Judy，各捐了2萬5000元美金，鉅額捐獻1萬元也有4位；保羅哈里斯基金總共

收到了15萬美金,總共有72位捐獻者,這個都達到我們目標的一半而已,每個社捐1500元美金指定在End Polio上面的也收到了4萬1000元美金,所以希望各社繼續支持!

樂山天使畫展計畫

由同星社主辦,第四分區助理總監Aupa帶領第四分區各社及第一分區關渡社,完成了樂山療養院院天使畫展服務計畫。

新聞媒體報導樂山教養院身心障礙者的畫作童趣,充滿活力,是十足的藝術家。樂山教養院院長張嘉芳受訪表示:「有一個特殊的形容詞,是形容他們是原生藝術家,就是他們生來就是藝術家。」同星扶輪社和樂山教養院合作舉辦「樂山天使畫展計畫」,同星社社長Andrew(朱宏昌)說

了感動人心的一番話:「這次讓他們有社會連結,甚至我們把他們帶到社會上接受正面的教育,讓他們知道其實他們跟我們沒有什麼不一樣。而且他們還畫畫,可以畫得比我們好。」看著樂山天使們一起塗色、揮灑創意、集結社會資源,他們正透過繪畫,展翅飛翔!

144

Be Sharing and Caring
扶輪的點點滴滴真是會改變人生

文／朱宏昌Andrew（台北同星扶輪社 2019-20年度社長）

各位先進、及為扶輪奉獻的各位領導人，很榮幸在2019-20年度能與各位一起共事，為扶輪付出心力。如同眾所皆知的，我們一直追隨扶輪的腳步，從事著各類的服務事業。扶輪社的結構相當完整，因而，在既定的印象中，扶輪人總是忙忙碌碌地完成各項任務。

然而，在任務之外。我們的動能是來自⋯⋯

感動與體驗！

哇！今年的服務項目到現在還是歷歷在目。這是我們第二次與樂山療養院共同從事一項服務計畫。本次計畫是由扶輪社友與院生以三階段而完成共同繪畫的創作。當然，計畫進行是順利的，但最令人感動的是與院生近距離的互動。以我們同星扶輪社這樣一個新社來說，我們看到了感動、看到了院生的努力與喜悅、看到了社友們衷心的表現，泛淚的眼眶、小孩般的笑容！

原來，真正的感動是可以這樣傳遞的！扶輪讓我們找到心裏的價值，您說是嗎？

總監週報

Week 25

第二十五週

EVENT

從追求更好到互助共好

有一位社友告訴我，他認為我們的社會「不只要更好，而是要共好」，我覺得非常正確。扶輪就是在做這一些服務，希望讓我們的社會包括我們自己，包括其他的人都能夠共好。這個月有許多關於青少年的服務，包括青少年保護的志工培訓，那是做什麼呢？就是讓我們「從與惡的距離」來看，如何幫助青少年免於犯罪，或者從犯罪裡面能夠重返社會。另外一方面，我們也有少年的兒童跟交通安全方面的服務計畫，小朋友坐「ㄅㄨㄅㄨ車」過馬路來學習怎麼樣保護他們的安全，很好玩喔！

青少年保護志工培訓講座

非常感謝 PP Showcase 主委盡心盡力的付出，召集了台北洲美、瑞安、瑞昇、雙溪、沐新、基河網路、劍潭、清溪扶輪社共同主辦「從我們與惡的距離 談青少年保護」，支持並成就每一個孩子的責任，絕對是每一位扶輪社員首重之任務。本次邀請到矯正署誠正中學教師顏弘洺先生，及阿瑪巴關生命教育協會理事長簡采建女士，鼓勵大家用「陪伴」與「正向思考」使少年們能得到更多關懷，翻轉前進，擁抱正能量！

掃描看片

兒童交通安全宣導

由國際扶輪3521地區中安、中山、陽光、仰德、芝山、欣陽、瑞安、陽明、陽明網路、中正、首都、清溪社共同主辦「兒童交通安全闖關活動」，非常感謝主辦的中安社PP Eric及Mason社長用心籌備，針對6～12歲兒童進行交通安全宣導常識，藉由親子共同參與遊戲，從中學習觀看紅綠燈號誌、注意左右來車……等，進而保護自身安全，大家共聚一堂，共享扶輪服務與親子友誼！

最早辦社慶的長安社

選定7月11日即是7-11的概念，就是要24小時、時時心念長安！今年以一個不同以往的方式來慶祝台北長安扶輪社17歲生日，今年節目是由劉銘老師帶領的「混障綜藝團」擔綱演出。

瑞安社社慶 來去Hawaii

瑞安社社慶今年與子社瑞昇創社授證合辦，秉持由社友自行擔綱演出的傳統，而且一定有個年度主題，今年主題是「來去Hawaii！」

💛 暖心話

創社不容易，有我能做的事，一定支持！

方法 是人想出來的

文／蔡吉榮Mason（台北中安扶輪社 2019-20年度社長）

在一次扶輪公益網的媒合下，中安社參訪了腦性麻痺協會，原本以為單純的白米捐贈活動，結果竟讓我們感動不已。

腦性麻痺族群是大家心裡最不捨的一部分，而長期的陪伴對任何人都是沉重的負擔。該協會的日常運作經費十分匱乏，復健器材也新舊不齊，工作人員平時除了要找企業贊助外，還得利用時間維修器材，甚至假日也無法休息，因為有太多、太多的狀況要處理了。

當我因參訪而稍微深入瞭解後，心想：服務人群怎麼會這麼辛苦呢？難道是社會福利不足嗎？顯然有些事是沒有標準答案的，唯有積極「伸出援手，親自參與」才能對事情有所幫助。於是，參訪後社友們立刻就動起來了，藉由本身的醫療背景幫忙募集了3、4張醫療型電動床，社當也允諾幫忙協會修繕工程。此外，在與協會人員談話中，我們也推薦他們可以接觸扶輪的長照服務相關社友，可供諮詢與學習。種種的建議方案，就是希望能對協會進一份扶輪的心力。

希望任何事情有好的發展，就要親自參與才有機會。若是遇到困難，試著翻轉一下想法。畢竟方法是人想出來的。

扶輪人才濟濟，團結一起，總會有方法的。

總監週報

Week
─ 26 ─

第二十六週

聖誕節應景
變裝報佳音

「叮叮噹，叮叮噹，鈴聲多響亮。」聖誕節了，很高興我們社秘會的主委松江社CP May特別用心，讓我穿上這樣的服裝，像聖誕老婆婆一樣來為社秘會議增加一點氣息，非常感謝這次社秘會議上有許多人都得到伯樂獎喔！我很感謝他們，也祝福大家過一個快樂的聖誕佳節！

♥ 暖心話

非常感謝Sara總監
行事果決
溫柔細膩
美麗又有魅力
令我們非常的敬佩
輝煌史頁
永留人心
辛苦了！

♥ 暖心話

在您身邊學習，覺得您充分規劃時間也利用時間。把進度都掌握的很好。無論有多繁忙，一定都以笑容應對。
您超棒的

掃描看片

人物專訪

明水社PP Donny

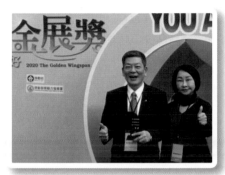

清潔產業是一種勞力密集的工作，PP Donny當初在40年前開始草創，從事這行業都是一些退伍老兵，「軍中是有命令，不過來到民間，就要變，變成要有愛心，要用心來愛你的部屬，要延續過去剛入伍的那種精神：大家一起走，向前衝！」

事業成功的必備條件：有了根基、有了團隊，才有未來的發展。一個人能力再強，如果沒有把團隊帶好，相信經營者是非常辛苦的；現在有很多文創萌芽，這些都是機會，但是如何做大？一個成功的企業，一定要能夠量大、持續，「你所做的事，最好是跟你的生命有關的，是每個人每天都必須的，這樣才能可長可久。」

加入扶輪的契機：PP Donny回憶當初加入扶輪是個偶然，參加例會的時候，發現每週的講員可以帶給自己一些新知還有啟發，「一個禮拜參與一次，滿划得來的。因為平常工作太忙了，想看點書，有時候真的抽不出時間。趁著禮拜六來參加例會，又可以在例會的期間接收一些新的資訊，也讓自己的心胸、格局、視野都打開了不少！」

妻子Jill的收穫：劍潭社社長PP Jill雖與丈夫Donny分屬不同社，她認為在不同的社能認識不同的社友，可以擴增人脈。「好朋友更多、更廣，可以學習的也更多，還可以有相互的互動以及共同的語言。」

把握現在加入扶輪吧：學習是不分年紀，夫妻倆很高興能夠跟大家分享，呼籲年輕人把握現在。Donny回想自己在年輕的時候，「40歲出頭就加入扶輪了！我們夫妻到現在已經加入扶輪23年了，我們還在這邊非常地享受扶輪的愛與關懷！」

社慶精華

新生社 贊助生演奏同樂

新生社每年邀請其贊助的蘭州國中學生做樂器表演，看到年輕人在音樂中成長，最近還獲得台北市音樂比賽優等，真是厲害！

合江社 海外姐妹社競技

合江社社慶上韓國、日本姐妹社唱跳大賽，台上台下一樣情，就是熱情洋溢！

鐵的紀律與愛的感動

文／林瑜億Leo（台北松江扶輪社 2019-20年度社長）

非常感謝CP May及松江社的前社長們、所有社友們在我擔任社長時對我的支持與愛護！這對一個軍人背景出身的我來說，有時仍然納悶：怎麼不需「鐵的紀律」，卻只有「愛的感動」！？

　　「傾聽、瞭解、建議、邀請」是Sara總監曾說過的領導訣竅，我在擔任社長時深有同感！因為社友們願意一起去為貧窮人家修破屋、清垃圾，激勵了我更體悟這個團體的美好；而許多地區的大活動更讓我們可以增廣見聞、提高視野。最重要的是，扶輪連結了我們成為扶輪夥伴，松江社友們能一起前進，審慎改變、追求更美好的世界，最後必能在追求理想的路上深深地連結世界！感動人心！

「造人的學校」進修

文／江瑋John（台北明水扶輪社 2019-20年度社長）

有位大師說，觀察一位領導人，可以從其團隊成員開始，如果大家紛紛稱讚：怎麼請得到這些人幫忙？就可預見這位領導人的成績！

　　擔任明水社社長，我就是非常幸運、非常感恩有許多好幫手，協助社的各方面！而我也盡量付出時間心力，雖然常感力有未逮，但也就是可以學習成長的機會！

　　我曾思考自己能否代表明水社的形象，但Sara總監鼓勵我：任何特質都有一體兩面，例如直率應該真誠不虛偽，只要不把直率變成對他人沒禮貌的藉口，扶輪人都應該會包容，因為這就是扶輪「優質」之所在。又如做事求效率，是成事的關鍵之一，卻也可能忽略了做人！而最好的道路不是大道，卻是耐心！我們身處忙碌的生活，即使在扶輪作志工服務或活動，也該訓練大家提升效率，但也留心團隊的步伐。

　　扶輪這所「造人的學校」給了我許多的學習，而學無止盡、樂此不疲！

總監週報

Week ─27─

第二十七週

EVENT

PDG語錄
傳承經驗

掃描看片

2020年新年快樂！大家在2020年的新年新希望是什麼呢？我的新年新希望當然還是社員成長1+1，當然也需要大家幫我實現。因為我們的地區需要成長、需要茁壯。

　　而除了社員成長之外，也需要幫助大家瞭解什麼樣的扶輪知識是我們可以學習的；今天邀請前總監們分享他們認為最寶貝的扶輪知識、扶輪經驗，相信大家一定可以從他們的智慧精華裡獲得一些啟發。

PDG扶輪語錄

96-97年度PDG Joe

扶輪社是一個「造人的學校」，我們扶輪社友在扶輪裡頭，是學習做人、做事的道理。

03-04年度PDG Color

超越自己向前看，Do beyond yourself（超越自己）一直是我非常欣賞的格言，可以讓我們在服務的過程更為修養自己、修為自己。

04-05年度 PDG Pauline

「扶輪使我們成為更好的人」扶輪讓我們成為更正直、更有使命感的人。

11-12年度 PDG Tommy

我們是扶輪人,我們把事情做得正確,我們只做對的事。

14-15年度 PDG Audi

扶輪社的財務必須要公開透明,每個月的經常費以及服務事業經費的收支情形都應該提理事會通過後,周知每位社友。

17-18年度 PDG Jerry

扶輪能連結全世界這麼多人,然後延續超過百年,是因為我們彼此包容、相互尊重。

18-19年度 IPDG Decal

3521社員成長還是最重要的問題,每一個人都要把自己社裡經營好,春暖花開時,蝴蝶自來!

19-20年度 DG Sara

扶輪有四「不」:1.不談宗教,2.不談政治,3.不做強迫的行銷。另外,第4也很重要,就是不做金錢的往來,包括借貸、標會,這一些都不可以做呦!

中正社 非洲學生高歌

中正社社慶邀請長期贊助來台就學的非洲學生表演歌唱，非洲原住民響徹雲霄的歌聲，獲得了全場觀眾的掌聲，而他們的中文也學的很道地，一首《月亮代表我的心》唱得台上台下溫馨感人。

劍潭社 社長夫婦共舞

劍潭社社慶由社長Ken及夫人帶隊表演《美女與野獸》的古典舞曲開場，接著由夫人寶眷們帶來台語歌曲《愛情的騙子我問你》，真是反差極大的精采組合！

而社長與夫人的情歌對唱《貝加爾湖畔》及壓軸的社友Jenny帶來的小提琴演奏，都是專業水準的演出，全場如痴如醉，欲罷不能。

保羅・哈里斯Paul Percy Harris

保羅哈里斯1868年4月19日生於美國威斯康辛州的瑞新。他曾經歷了新聞記者、商業專科學校老師、股票經紀及牧場管理人等工作；他任職於一家經銷食材的推銷員時，足跡遍及歐美。這些豐富的經驗增廣了他的眼界，對於扶輪早期的發展有很大的幫助。

1896年，保羅哈里斯於芝加哥從事律師業務，他有感於都會生活的緊張冷漠，雖然都市人口眾多，但人與人之間的友情薄弱，所以抱持改善及轉移這個社會風氣的影響，邀約其他行業的3名商人，成立了第一個扶輪社。4位社員每星期固定集會一次，規定輪流在各社員的辦公室舉行。因此，保羅哈里斯提議採用「Rotary Club」作為社團名稱，其中就包含有Rotation（輪流）的意思。

他任職一家經銷石材的推銷員時，足跡遍及歐美

1896年保羅哈里斯於芝加哥從事律師業務

Week −28−

第二十八週

EVENT

廣納菁英 從平凡 開創不凡

有一位前輩PDG Antonio，對我說了一句讓我非常感動的話：「扶輪是什麼？扶輪就是把一群不平凡的各行菁英找到扶輪，來學習做一個平凡的人，但是這一群平凡的人卻可以完成一些不平凡的事！」

沒錯！我今年特別希望鼓勵大家，成長你的事業，也幫助社友發達你的事業。在扶輪社友中，有許多企業經營已數十年，竟仍維持出席100%，這些社友的成就，就是我們的驕傲！希望大家行行出狀元，百尺竿頭、更上一層樓！

四大考驗

從扶輪組織成立的初期，扶輪社員就關心並且鼓勵在專業上遵守崇高的道德標準。1932年扶輪社員赫柏‧泰勒（後來擔任1954-55年度國際扶輪總社長），受聘負責挽救一家瀕臨破產的公司時，創定了「四大考驗」。這24個英文字的考驗，成為員工在事業與專業生活上，凡是與銷售、產品、廣告及所有與生意往來、與顧客有關的指南，也讓公司得以扭轉乾坤，生存下來，證

掃描看片

實此一簡單的哲學確實有效。

　　1943年扶輪採用「四大考驗」，為全世界的扶輪社員們在事業及專業生活上有所依循。「四大考驗」目前已經被翻譯成100多種語言。「四大考驗」為：一、是否一切屬實；二、是否各方得到公平；三、能否促進親善友誼（先前中譯為「信譽友誼」）；四、能否兼顧彼此利益？

扶輪札記
台北仰德社 國際成年禮

　　2019-20年度「國際成年禮」活動由仰德社主辦，籌辦「國際成年禮」至今已14個年頭，除了要給這些交換來台的外國學生，體驗傳統成年古禮的文化洗禮，更讓他們親身參與台灣在地文化的舞龍舞獅、鼓陣、電音三太子的表演。

　　大家依循古禮換上唐裝，穿過簪門、禮門、金盆水泉洗手（代表洗滌舊習，進入禮儀），綾桌腳（代表謙遜忍耐及蛻變的過程）、戴冠及笄儀式等，讓國內外學生親身體驗其中的驚奇、歡樂及文化獻禮，同時傳遞中華文化精神。

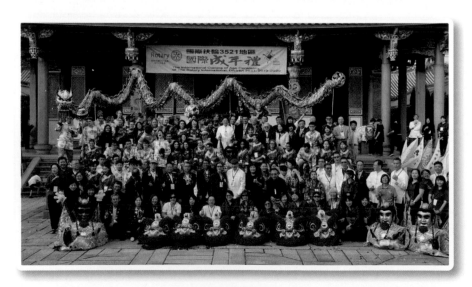

創造並提升自我價值

文／陳賢儀Maria（台北仰德扶輪社 2019-20年度社長）

仰德社向來秉持做社會公益服務的傳承，在2019-20年度參與許多服務活動，其中最受矚目的還是連續14年的「國際成年禮」及全球獎助金計劃 (GG) 的惜食廚房。

2019年11月24日假臺北市孔廟，全程依循古禮盛大舉辦的第十四屆「國際成年禮」活動，參加對象包括國際扶輪來自14國家58名交換學生、本國青少年及啟聰學校適齡（16~20歲）共80名國內外的青少年，依循古禮換上代表中國文化之唐裝，穿過儀門、禮門，並以金盆水泉洗手（代表洗滌舊習，進入禮儀），進行綾桌腳儀式（代表謙遜忍耐及蛻變的過程）、戴冠及笄儀式等，是個極具意義的文化交流，也是承傳中華文化的重要活動之一。

此外，為擴大活動的影響面，同時讓這群來自國際的朋友，更深入了解我國的禮教文化及民俗特色，國際扶輪特別安排外國學生親身體驗辦龍舞獅、鼓陣及在世博發光發熱的電音三太子，由台灣廟會結合古中國武術和藝術的民俗表演，讓各國交換學生親身體驗其中的驚奇、歡樂及文化獻禮同時傳遞中華文化精神，學生們依據自己的喜好，加入各個練習團體，在成年禮當天帶給大家為之驚豔的表演！

在分享這篇的同時，也特別訪問了當天負責英文的司儀Lucy，她是我們2019-20年度的新社友，是當屆社員發展主委James介紹入社。除了司儀角色外，Lucy還實際參與交換學生四次電音三太子教學練習，親自和外國學生互動，讓他們很快熟悉舞蹈精髓。

Lucy提到她是因有交換學生的活動，對仰德社產生興趣進而加入，她分享參與成年禮的過程，覺得至今有人願意堅持傳承傳統文化，非常難能可貴，自己的投入也充滿感動及成就感，並將這一切和她的孩子們分享。除此之外，Lucy也參與惜食廚房愛心送餐，當她了解到惜食廚房得來不易的過程，又讓她滿滿的感動，再看到仰德PP們及社友的投入程度及付出的時間，深深體會到扶輪不是只在吃喝及拓展人脈，而是願意負起社會責任、願意付出的一群優秀夥伴。

過去一年擔任社長「服務生」一職，由於親身參與許多活動過程，一切充滿學習、成長及感恩，再聽到新社友Lucy的分享，也驗證扶輪前輩曾經分享的話：加入扶輪能創造及提升自己及社會的價值。

總監週報

Week
－29－

第二十九週

菁英無國界
事業兼行善

掃描看片

國際扶輪是一個國際性的組織，有幸的是，我們有許多國際企業經理人、企業主是我們的社友，這其中包含了微軟創辦人比爾蓋茲（Bill Gates），大家肯定都知道他。

　　而微軟台灣總經理，也是中原社社友Vincent，大家可能就不知道了吧？我們成為國際扶輪的一份子，也能夠參加我們這個國際的組織，最容易的方法就是參加「地帶研習會」。我最近也參加了馬尼拉的研習會，研習會包含了九地帶的成員，就是我們台灣12個地區；另外還有3450地區，包括了香港、澳門，還有外蒙古。

　　此外，你知道嗎？中國是屬於52特區，他們也已經有28個扶輪社了！所以，扶輪真的是一個大家庭，讓我們用扶輪連結世界。

人物專訪
中原社Vincent

（微軟全球助理法務長、台灣微軟公共事務與法務部總經理）

　　我是中原扶輪社Vincent，我現在除了在扶輪社之外，主要的工作是在微軟公司，現在是微軟公司全球的助理法務長，也是台灣微軟公共跟法律事務部的總經理。平常除了一般傳統的法務工作之外，還有很大的部分是處理公共政策。比如很多的協會，像

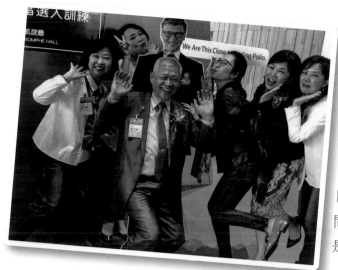

我跟Sara都是美國商會的理事，另外還有像柏克萊校友會，以及很多類似台灣的軟體協會、台北市電腦公會，我都會花一些時間，而扶輪社對我而言，也是很重要的社團活動之一。

Bill Gates是微軟的創辦人，大家都知道。他之前也跟扶輪社，特別是他的基金會Melinda & Gates Foundation，與扶輪社結緣至少有10年以上。他認為，小兒麻痺這個疾病，曾對下一代造成不良的影響。他希望以現在的科技、以現在免疫系統、免疫疫苗的發展，應該可以盡量做到讓世界上再也沒有小兒麻痺這種讓下一代不良於行的可怕疾病。

做公益教育下一代

這是非常好的例子，證明做公益事業和做本身的事業，兩者不但不衝突，而且可以相輔相成。

扶輪很多工作其實都是滿適合夫妻一起參加，特別是像一些外資企業參訪，或是一些社區服務的工作。其實有機會把自己的家庭，甚至自己的小孩帶出來，看看社會上需要我們幫忙的這些比較弱勢的團體，對於我們的下一代，也是另外一種機會教育。

兼顧家庭拓展事業

所以投入扶輪可以兼顧家庭，在事業有餘裕的情況下，扶輪社也提供一個擴展自己事業的好機會，有各種不同行業的專業人士齊聚一堂，這是扶輪特別之處，是目前我看過的社團中做得最好的，也是最多元的。

現在常常在講多元與包容，其實扶輪就是一個典型的好例子，每個社團裡，相同的職業可能不會超過一定比例。他都有特別的職業別，所以如果你的工作本身就是希望多接觸到各種不同行業的話，我想，扶輪的確是最理想的一個場所。你可以認識各個行業裡的菁英，可以擴展你的人脈，甚至也可以在這裡找到你未來在工作上或是整個商業機會上的合作夥伴。

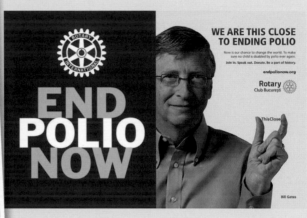

扶輪好夥伴

微軟創辦人比爾蓋茲（Bill Gates）不僅是著名的企業家、投資者、軟體工程師，更是一名慈善家，為了改善第三世界衛生環境，打造無管線的廁所，改善了當地衛生環境，與扶輪社一起對抗小兒麻痺症。2000年時，與妻子Melinda成立Bill & Melinda Gates Foundation，國際扶輪社員每捐1元美金，比爾蓋茲基金會相對捐贈2元美金，讓捐款發揮三倍力量！

有人說，持續捐款這個舉動不夠鼓舞人心。不過，Gates回答道：「鼓舞人心不是我的目的，我想要的是效果最大化！」

回顧2019-20社長任內及後疫情時代

文／廖光陸Philip（台北中原扶輪社 2019-20年度社長）

就在接與不接中原社社長而猶豫徬徨之際，Sara總監蒞社演溝。她闡述的內容精采萬分、充滿信心，鼓動了我內心激情澎湃、躍躍欲試，才欣然接受了中原社2019-20年度社長的位置，也才有今天的我能在此與大家分享。

因為工作上的關係，我必須經年累月長期奔波國外，最頻繁之際，一年大概要搭百餘次的航班遨翔在天際之中，所以除了PP Season就任社長之時，我因緣際會擔任秘書，於此之前，我只是空有RI登錄的扶輪社友，甚至每年例會出席率大概從未超過20%，但我是個守規矩的失聯社友，費用該繳交的分毫不少，因為我覺得這是基本義務，既然仍屬於這個社團的成員，至少不能拖欠費用，只是很多新社友都不認識我，甚至經常以為我是社友邀請的嘉賓，這種情況長達10餘年之久，我也覺得很慚愧！

2020年初1月17日自海外返抵國門，正在熱切準備庚子年的農曆過年，如往昔一般，有尾牙、年終送禮、員工年終獎金都在我的預計中。但喜悅氛圍之中，卻隱約釋出了某些不安的氣息，1月23日中國武漢封城，正值94歲高齡的父親亦因肺部呼吸道住進了ICU，農曆正月初二醫院告知需插管治療，令人有點慌亂失措，但只能坦然面對。一般高齡之人經此折騰，大都很難全身而退，所以我一邊與兄姐們商議是否先準備往生後的塔位，當天即趕赴三芝北海福座預訂壽位，以備不時之需，所幸後來只是備而不用，老菩薩奇蹟似地出院了，至今仍然健在，只是失去了吞嚥食物的功能。

每年的年初九是工廠的開工及開市的吉日，今年也不例外。由於COVID-19疫情似乎轉趨嚴峻，致使大陸各廠開工日期都予以順延，待台灣本地開始恢復上班，而對岸的工廠卻無一倖免，當地政府管制甚嚴，所有蓄勢待發全因疫情全數停擺。至此，才驚覺到事態嚴重，這波狀況恐非常人所能預期，尤超越2008年雷曼兄弟。本廠與當地政府積極協商，終於在2月17日正式開工，台北公司也派

week notes

台北中原扶輪社20週年社慶

💙 暖心話

💙 暖心話

報告總監:我們3521地區的每位社長及祕書都知道您的用心及期許而且大家也都會全力以赴請總監寬心

了年輕的同事（也就是我的次子），於2月18日啟程前往廠區督促今年開工後等諸項事宜，而接踵而至的，如排山倒海般的問題不斷一一浮出檯面。

疫情先由亞洲擴散至歐洲、再延及美洲，直到波及中南美洲、印度及東南亞各地，全球經濟各種產業鏈均呈現斷層現象，無一倖免，公司只能採取各項應因措施。但回頭望之，是否老天是給現在地球村的每個成員一個反省及反思的機會。

由於疫情關係，2019-20下半年度行程均停滯，年後的團拜、2月底的國際職業參訪、3月底至4月日本姐妹社拜訪、4月23日香港港青姐妹社的國際GG專案、5月台中文心姐妹社交接社慶，甚而6月4日夏威夷國際年會全數取消，但扶輪的轉輪仍需繼續，社中於是改成線上例會方式，得以讓地區、RI訊息能傳遞給各位社友。

無論情況多麼的不樂觀、形勢多麼的險峻，但社務的推動仍在地區協助下慢慢趨於正常，往者已矣、時光蹉跎，我們只有繼續向前邁進的義務，而沒有回頭嘆息悲觀的權利。在此全球危難之際，扶輪更應發揮對社會回饋的領頭羊作用。世間錦上添花者多，雪中送炭者難，就讓我們秉持扶輪的四大考驗，真實、公平、友誼及增進世界利益，期與扶輪社友們共勉之。

總監週報

Week -30-

第三十週

EVENT

新春拜年

什麼是鼠年的新年吉祥話呢？我只想到「數一數二」，數一：就是大家都是人中豪傑；數二：就是祝福大家成為神仙眷屬。

　　我請一位新社友示範吧！

　　"是的，各位優秀的扶輪社友們大家好，我是阿扁的學弟Derek，今天很高興能夠有這個機會與各位見面，事實上我非常的清楚，扶輪社的宗旨就是不談政治，因此嚴格來講，我在這邊亮相，並沒有違反台中監獄的規定，那在這個時刻，就讓我與Sara女士一起來跟各位拜個年，我們就祝福「大家鼠年行大運，數錢數到手抽筋」，謝謝！"

掃描看片

用愛扶苗

文／楊阿添Diamond（台北新生扶輪社 2019-20年度社長）

孩子是國家幼苗，位於大龍峒的蘭州國中附近居民較多勞工階級家庭，父母往往忙於生活家計，而疏於關心孩子的學習狀況和人格發展，導致學習落後的學生為尋求同儕之間的肯定，成群結黨模仿大人抽菸打架、甚至吸毒等行為！

新生社於2012-13年度第16屆社長KC Lee時，由PP Steve發起贊助同學們課後安親輔導，至今已持續8年，在我擔任社長時，與現任江幸真校長深談了解，蘭州國中有今日的大轉變，其中除了扶輪社及諸多公益團體在經費上的贊助之外，最大成就的因素是歷任校長及老師們願意用心、耐心對學生的奉獻，包括對新生們從始業就留校陪學生宿營，不分年級，全校老師輪流陪伴學生晚自習，導師專任一起執行家訪，尤其對某些比較有問題的學生，老師更是耐心的引導、關心！

❤ 暖心話

是總監精神感動人心.... 加油！

蘭州國中之所以讓我感動，因為孩子是國家幼苗，全校100多名學生因為有校長老師們用心的輔導，改變他們的一生，不至於成為社會上的問題青少年，為國家培育英才從教育孩子做起，改變台灣未來功不可沒。我也深深感動，能因擔任新生社社長，而持續為蘭州國中的學生們貢獻棉薄之力，讓我的生命也更有意義！

week notes

總監週報

Week -31-

第三十一週

FVENT

永不放棄的年會團隊

今年最重要重頭戲就是我們的地區年會，有我們的年會籌備組委CP Nancy，她來帶領所有的籌備團隊，非常認真地籌備這一次的會議，雖然一波多折，但他們永不放棄！

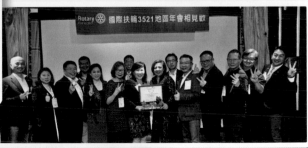

掃描看片

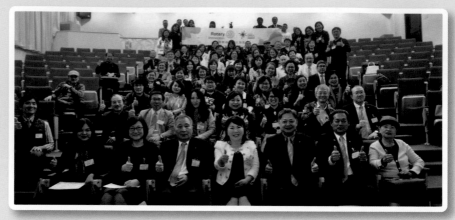

扶 輪 札 記

地區長照服務 科技與人文高峰論壇

　　2019-20年度地區長照服務計劃，是3521地區第一次大規模推動長照服務，因「長照」涵蓋層面非常多元，因此地區將舉辦一系列共三個活動；第一個活動是從科技至人文談長壽的論壇；第二是社區長照志工培訓；第三是國際專家來台做專業訓練。

　　長照科技與人文論壇是由主委北區PP Neomedi及執行瑞昇社CP Kelly邀請專家給大家一個概論式的介紹。

　　洲美社IPP Eric擔任副主委，方方面面地提點，感謝合辦社團隊合作，瑞昇社許多社友協助此次論壇的場佈工作。瑞昇的母社瑞安PP Wendy，祖母社北安PP Irene都早早到現場幫忙大小事務。北安社P Catherine、仰德社P Maria、瑞安社P Moody等，親自擔任引言人以介紹主講人；華岡社由PP Protessor帶領擔任糾察等

工作，也非常感謝所有合辦社的社長親手服務，永都社P Edwin又製作多媒體，又當「電工」。北區社Ruby及雙溪社David主持大會，還有一位民眾因職災而接受長照服務，特別到場感謝華岡社社友Councillor！在場的各位不忘大聲宣誓：3521感動人心！

新竹縣花園國小 關懷兒童社區服務計畫

連續第7年來到花園國小，清溪社一行人浩浩蕩蕩帶著無比熱忱的心準備上山，花園國小長年物資缺乏，清溪社此次英語教學捐贈儀式並捐贈營養午餐費用，由PP John上場準備口腔保健宣導，贊助完成塗氟活動，預防蛀牙，並與學童進行4對4排球聯誼賽，相信在親手服務的同時，看到學生滿滿的笑容，社友們也將帶著充滿活力的心，在職場上更加賣力。

一輩子的志業

文／唐立成Harry（台北清溪扶輪社 2019-20年度副社長）

2020年一開始，我接下代理社長一職，但隨著新冠肺炎疫情蔓延全球，社員陸續流失，社內氣氛低迷。

然而，在地區總監DG Sara帶領之下，如何讓社友們避免群聚感染，是一大課題，但社內幾乎兩個月處於休會狀態，在這樣的情況下，如何恢復社友的凝聚力，便是我努力的方向。

所幸大佑台灣，5月份例會開始恢復正常，對未出席例會的社友發LINE訊息以關心與慰問；6月份時適逢與金蘭社續照，社友、寶眷們熱烈地支持，以當天往返行程前往參加。也謝謝地區，將歷年來兩天的地區年會精簡成一天活動，嚴謹地舉辦。

清溪社一直有非常優良的傳統，所有社長上任都能獲得保姆及PP們的全力支持，此次我代理社長，一樣有著創社保姆、PP們、全體社友與寶尊眷們的支持，讓社務運作順暢，相信後年再接社長一職時，我將有更大的信心服務大家，在此更要特別感謝PP們分擔我的工作。

回顧過去半年，感謝每位社友、寶眷，讓後年接棒的我能提早學習成長，獲益良多，扶輪是一輩子的志業，Harry會將這半年學習的機會好好銘記在心，回饋清溪、回饋社會！

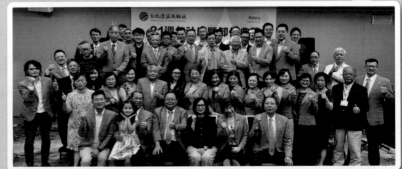

總監週報

Week —32—

第三十二週

EVENT

樂觀抗疫
互助見真情

（扶輪公益網）

掃描看片

祝大家元宵節快樂！今年因為武漢肺炎的疫情，大家都辛苦了！不知道大家在家都做些什麼？追劇應該追得很開心吧！

愈艱難 愈見人性光輝

總之，什麼事情往好處看，我們在這樣艱難的時刻，也可以看到人性的光輝，像很多社友問我，我們扶輪可以在疫情的防範上，以及為其他弱勢做些什麼呢？

今天我們介紹，扶輪人都在做些什麼樣的防疫及其他志工工作。除此之外，我要藉這個機會特別感謝雙溪社的PP Tony，他在自己的庫存已經不多的情況下，仍然捐助了許多口罩，幫助急需口罩的朋友們。這樣的無私大愛、低調行善，就是我們最感佩的扶輪人。

學習勇敢，善用智慧

文／林青嵩Ben（台北沐新扶輪社 2019-20年度社長）

今年入社將近6年，算是菜鳥扶輪社友，常常在問自己為什麼要加入扶輪，什麼是扶輪社？

我們扶輪社仍是每週例會，這讓本來一群陌生人，因為每週的見面寒暄，逐漸熟識。當你沒來例會時，馬上就有電話來關心，甚至比一些親戚朋友更親切；在工作上需要協助時，社友立馬打起電話幫你找資源。

尤其，擔任社長任內，對社裡或地區年度規劃的服務活動、社區活動及聯誼活動，更是和團隊們共同為每項活動絞盡腦汁，貢獻彼此資源，透過團隊社友們的付出，從中學習到很多做事情的方法及技巧。

分享扶輪社小故事：

意外的代理權：

同為扶輪社友、也是我的老闆跟舅舅的雙澤社PP Tony，有一年到德國杜賽道夫帶著國家團隊參加展覽，發表我國的研究及發明，他在展覽攤位上看到一個非常好的產品，正要去詢問的同時，對方展位上的 一位老先生開口了，你也是扶輪社友？他指著衣服上面的PIN問著。PP Tony回答：對，我是來自台灣的扶輪社友，就這樣，一陣閒聊後，這位老先生就說：我的產品給你代理。這對我來說真是非常不可思議的事情，因為同為扶輪社社友，這個「品牌」讓大家多了一種信任感，我們更要不負所望！

例會上的巧遇：

因為受邀高雄兄弟社的社慶，在例會中遇到了很久沒聯絡的同行前輩，才得知他已經退休了，退休後他只參加扶輪社的例會，與我分享他加入扶輪十幾年來的經歷，退休後生活圈離不開扶輪社，有一群十幾年的兄弟陪伴……，讓我感同身受這扶輪的魅力。

我當社長的一年，個中體會遠遠比我想像中的多，尤其，我感受到：無我無私、共享沐新。一群不同職業，不論身分地位如何，為著共同的目標一起努力付出奉獻並傳承；勇敢：來自於你敢面對錯誤並改進；智慧：來自於願意聆聽聲音並內化。

總監週報

Week —33—

第三十三週

疫情蔓延
正視公衛議題

掃描看片

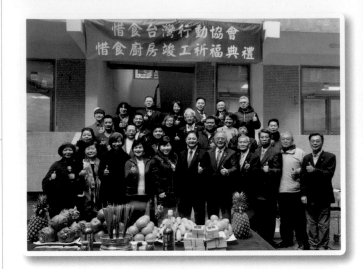

經過這次武漢肺炎的傳染病，我想大家更警覺到公共衛生的重要，大家的健康多麼的重要啊！

因此我也呼籲大家來重視我們國際扶輪一直在致力的根除小兒麻痺服務計劃，我們付出了很多的心血、很多的金錢，但是案例還沒有完全根除。我們必須要努力繼續的把這個計劃完成，才能夠致力於其他的公共衛生議題，這是我們扶輪人的使命，也是我們每一個人的健康、安全最重要的課題。

創造歷史 終結小兒麻痺

所以我也跟大家報告一個好消息，那就是Bill Gates的基金會決定要繼續贊助我們扶輪所做的根除小兒麻痺服務計劃，感謝他的支持，也再次證明了公共衛生是全世界人的重要議題，讓我們繼續努力「根除小兒麻痺」！

我們正延續Gates基金會與扶輪社的2:1贊助比例，幫助他們每年籌集1.5億美金，來保護兒童免受小兒麻痺症的傷害，我們一起創造歷史，我們一起終結小兒麻痺！

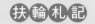

聽力巡迴車篩檢服務

新都社贊助的聽力巡迴車「新都1號」，每年與重聽福利協會配合至全台做不定點免費聽力篩檢，這次的聽力車到了桃園復興鄉羅浮里服務，聽力篩檢服

務也包含了聽力保健講座與聽語諮詢服務，在當地居民等待檢查的同時，新都社的扶少團、稻江扶少團及復興扶少團小朋友們也來幫忙，以及在台上演奏音樂。現場還有復興鄉農產品義賣市集、手工藝等等，為整個服務的過程中帶來更美好、更溫暖的氛圍。

各分區及各社 捐血服務

國際扶輪3521地區熱情熱性，許多扶輪社友熱心於將熱血捐給需要的人。第二分區華齡社於龍山寺捷運站舉辦捐血活動，當天另外還有沐新社同步設立AED使用推廣教學攤位，第三分區捐血服務帶頭前進在天母地區做專線服務，天和社CP Leon親自壓陣，分區副秘書長Sophie及天欣社長Chantelle美女加持。

第五、第七分區則於1月份在寒風中與台北信義威秀影城旁舉辦捐血活動，吸引了許多民眾大排長龍捐血。

社友們及總監Sara均以身作則帶動捐血熱潮，在捐血車上，一位要捐血少女發生暈眩的情形，但仍希望勉力為之，在醫護人員協助才躺下休息。捐血一袋、救人一命的心，因為扶輪的善舉而感動了群眾，正是：捐血服務，感動人心！

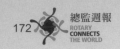
一小群人的堅持，讓這社會更有愛！

文／李杰Leo（台北華齡扶輪社 2019-20年度社長）

「每一個人都付出一點，讓這社會更有愛！」這一屆我們華齡社在Sara總監的帶領下，原已「提前佈署」，準備好朝著目標共同前進。然而天有不測風雲，2月份時因疫情的關係打亂全盤的計劃，我本身經營餐飲業，更是「受災戶」，心情實在如水深火熱，但又覺得不能放棄，因為擔任扶輪社長是一生一次的機會與責任。在這樣的環境下，一定有更多需要我們幫助的人！我也想到Sara總監曾說，翻轉前進一定難免遇到困難，一定要在艱困的時機找出解決之道！華齡社有個傳統的服務計劃：每年度共4次、每3個月一次的「捐血計劃」。

3月初某天，我接到捐血中心主任的電話，電話那頭傳來主任焦急的聲音：「Leo社長，捐血中心血量庫存不足，這個月的捐血計劃請務必支持！」我稍稍安撫主任說沒問題，只要是我們社能做到的一定支持到底，於是我們社緊急召開了理事會、並且全體通過，維持原計畫，不取消3月15日的捐血活動。

當天全體社友以及義工們做好防疫措施，以迎接挑戰，捐血一開始，就發現人潮不斷湧來，並且有些陌生的面孔，是第一次前來捐血，我就上去詢問一位大姐：「大姐啊，以往很少看到您來捐血，在這疫情這麼嚴重的期間怎會想來？」這位大姐回說：「其實我都有固定的捐血習慣，但這次因為疫情關係我原本捐血的地方取消了，因看到宣傳說你們這有辦捐血，所以特地跑來，而且因為疫情關係，血庫大缺血，希望我的一袋血可以多救一個人。」

隨後我多次詢問前來捐血的人，亦是類似這樣答覆，當下我是深深的受到感動！並覺得這次堅持原計劃不取消捐血，是正確的！大家的努力付出值得了。大家也應該給這些不畏風險前來捐血奉獻的人一個愛的鼓勵，而我們華齡社也會持續舉辦我們的捐血計劃，年復一年，直到永遠。

總監週報

Week -34-

第三十四週

EVENT

26.50美金 背後的秘密

掃描看片

記得我剛參加扶輪社時，曾經主持過一個會議，現場必須要做翻譯，當時有聽到一個數字「26.50美金」，我一直不知道那是什麼意思。當時也不知道怎麼翻的，但是後來我學習了以後才瞭解，那就是扶輪基金會的第一筆捐款，26.50美金，相當於台幣大概800塊錢。可是因為大家的善心、因為大家的慷慨，現在我們的扶輪基金會已經有非常多的資產，我知道從2014年就已經達到10億美金以上，而這些善款都是被好好的運用，幫助許多服務的計劃。

所以，讓我們來介紹扶輪基金會的創辦人Arch Klumph，這位前RI社長，他為我們創辦了這樣一個歷史、這樣一個偉大的基金會，希望人家能夠對扶輪基金會有更多的了解。

扶輪基金會沿革

扶輪基金會的願景起源於100多年前，在1917年的世界年會中，當時的社長阿奇克蘭夫發動慷慨解囊，行善天下，他的夢想是將扶輪理念進一步拓展到全世界；1917年首筆26.50美金的捐獻，開創了扶輪基金會，到了現在，基金會的規模達30億美金，於全世界從事人道服務。扶輪基金會所做的就是由全世界100多萬的扶輪社友們親手親為地籌劃，並執

行地方性、全國性、國際性的服務計劃。也因此，使得扶輪社員能夠透過與世界各地其他扶輪社友的合作，增進世界瞭解與和平。

今年的扶輪基金會主席是國際扶輪前社長黃其光，他是扶輪百餘年歷史上唯一來自台灣的國際扶輪社長。因此，特別懇請各位社友支持扶輪基金會，從EREY=Every Rotarian Every Year，是一人一年100元美金，到保羅哈里斯捐獻、鉅額捐獻、AKS捐獻，每一分錢都能行善天下。

扶輪札記
食仙社 防疫服務

防疫不只是口罩而已，還有整個環境的清潔與消毒、個人衛生、還有怎麼樣吃出健康，這個也就是食仙扶輪社的宗旨。感謝食仙社CP發動，社友Jeferry響應免費提供次氯酸水，由社友認捐瓶器送至學校，供校方做消毒、殺菌使用。透過跨地區扶輪公益網結合各地區各社認捐，一個活動感動更多社友免費提供職業專長。

食仙扶輪社也發起捐贈防疫物資「次氯酸水」活動，是以擁有台灣專利的創研生技設備，生產出次氯酸水，屬於微酸性pH值約5.6至6，濃度30ppm，對皮膚不會造成刺激。花蓮縣萬榮鄉原住民部落林正輝牧師，特別從花蓮開了4個多小時車程，前來台北市接受食仙扶輪社致贈次氯酸水，由Nutri社長及社友們共同見證贈送儀式。食仙社社友們也致力提供健康飲食概念給民眾，希望大家增強免疫力，平安度過此次疫情！

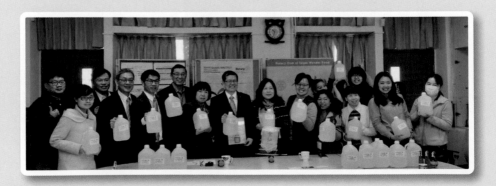

甜蜜的負荷

文／沈立言Nutri（台北食仙扶輪社 2019-20年度社長）

驚 訝與驚喜！我竟然能成為國際扶輪3521地區台北食仙扶輪社的創社社長！基於回饋扶輪、與期待分享食品營養的專業，以照顧優秀扶輪人健康的使命感下，在我教授休假一年的時間中，很高興的能在許多貴人的相助下，創立了「以吃出美味與健康，快樂似神仙」為宗旨的台北食仙扶輪社。

回饋扶輪

在1987-1988年，就讀博士班期間，很榮幸的能獲得中華扶輪教育基金會第一屆的博士班獎學金，從此與扶輪結下不解之緣。期間亦以回饋的心態，擔任過中華扶輪教育基金會獎學生聯誼會中區的分會長，以及在1997-1998年擔任中華扶輪教育基金會獎學生聯誼會的全國總會長，因緣際會下，許多扶輪前輩希望我能成立一個以獎學生為主體的扶輪社，但是，要創立一個扶輪社談何容易……。終於，在許多扶輪前輩與志同道合的朋友鼎力相助下，於2019-20年度創立了國際扶輪3521地區台北食仙扶輪社！

照顧優秀扶輪人的「健康」

扶輪人才濟濟，應酬也相當多，因此，「如何保持健康與快樂」也成為優秀扶輪人的重要議題！沒有了「健康」，一切都是空談！所以，分享「如何吃出健康與快樂」成為扶輪人相當重要的課題！

台北食仙扶輪社的宗旨

大家都知道「民以食為天」，但如何吃，的確是一門大學問！因此，「以吃出美味與健康，快樂似神仙」為宗旨的台北食仙扶輪社，得以吸引許多優秀的人才加入，期待一起為扶輪人與自己創造出優質的飲食知識與環境，為提升人類的生活品質努力！

創社的確相當辛苦、但是甜蜜的負擔

如果沒有眾多扶輪前輩的指導與情義相挺，如國際扶輪3520地區郭俊良DK前總監、國際扶輪3521地區王光明Decal前總監、國際扶輪3521地區2019-20年度馬靜如Sara總監、南鷹社周育瑾Catherine創社社長、松青社余金全Jim前社長等貴人，怎可能創社成功！過程中雖然相當辛苦（要請託與尋找優秀人才成為社友），但能與理念相同、且在各行業中居於領導地位的朋友在一起相處，的確是相當幸福愉悅的甜蜜負擔！

總監週報

Week −35−

第三十五週

EVENT

隨機應變
危機變轉機

掃描看片

因為有武漢冠狀病毒的疫情，很多企業形容處境為「哀鴻遍野」，但是我覺得在這樣的危機當中，也可以製造一個轉機。我們很多社友們應該要思考，你怎麼樣因應未來的這一些趨勢，還有未來的這些危機，在沒有人與人的直接接觸之下，你還能夠讓你的企業生存、茁壯嗎？相信我們是一定可以做到的，大家一起加油！

人物專訪
地區扶輪識別主委柯宏宗
（雙溪社PP Designer）

大家一定對「陶朱隱園」這個建築很好奇，因為在台灣大概很少看到這樣的建築，除了造了一個城市的夢想以外，更重要的是希望能夠為台灣找到一個國際性的建築。

當然這個建築物在發展的過程，最後被做成了一個大家稱它是「旋轉的建築」，其實它就是每一個樓層旋轉4.5°，讓建築物能夠有90°的一個扭轉。也就是

說，把建築物當成一個立體的土地去看，讓每個樓層它都有它自己的一塊土地。

世界第一 技術MIT

我印象最深刻的是把一個在國際之間還沒有產生的東西，在台灣能夠把它實現。所有的技術全部是由台灣的團隊自己創造出來的，這是整個工作我覺得是最值得珍惜的地方。

全世界的建築幾乎都在談綠建築，但是這個建築物是從綠建築提升到生態建築的領域，一個世界現在少有的，在高層大樓、在地震帶，更有颱風地帶的一個國家，去執行這種生態建築，大家要從這種角度去看這棟建築。

跳脫自我觀點看事情

我參加了扶輪社30年，得到給我最大的一個印象是，它感覺跟我的人生的成長是在一起在同步走，尤其是扶輪社，因為每個人都是從事不同的行業，我們經常會在自己的行業裡面去想事情，但是很少從別的行業、別的觀點去看事情。它就像一個輪子一樣，是每個人都去付出一些力量，然後在不同的時間讓它去轉動。有的人在不同的時間付出的力量會不一樣，這就有點像在接棒一樣，現在時間夠的人、能力夠的人，多付出一些，那將來能力夠、時間夠的人，可以接棒去多付出一些，那我想這也是我從扶輪所學習到的。每個人都年輕過，也都成長過，在不同的人生歷程，你付出的方式會不一樣。

扶輪札記
資助盧安達圖書館

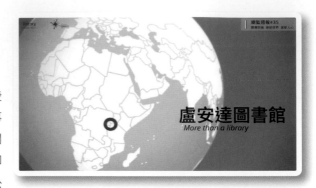

盧安達圖書館
More than a library

　　1994年盧安達發生圖西族80萬人滅族事件，6年後，扶輪社友開始了一項服務計劃，即設立盧安達的第一個公益圖書館。Kigali圖書館於2000年時由Kigali-Virunga扶輪社創社，當時盧安達主要致力於恢復和平、穩定社會、發展經濟，但社友Beth Payne是美國設於盧安達的外交人員，建議其創社社長Gerald Moyisi開始籌建這個圖書館，並邀請斯里蘭卡Colombo扶輪社的社友加入計劃，而申請到第一筆全球獎助金2000美金購買電腦及物資。時任美國大使的社友George McDade及榮譽社友第6任總統Paul Kagame更協助舉辦募款，一個晚上即募到到25萬美金及捐款承諾。

　　終於，能在2012年完成此公立圖書館的開幕，扶輪基金會幫助人們得到知識、資訊，期望達到重建一個國家的目標；扶輪連結世界，我們所做的扶輪基金捐獻，就是如此的行善到全世界每一個角落。

洲美社做一個夢——Dream手作教室

　　洲美社友至瑞亭國小親手服務，8月17日協助層板及牆壁油漆，共有近52位社友、寶尊眷及小扶輪參與。10月1日特別邀請日本籐澤東扶輪社參與揭牌儀式。籐澤東扶輪社吉田新一社長及田中繁理事，共捐贈了40萬日圓共同協助本次活動。當天揭牌、種植紀念樹及製作紀念筆。本次活動申請地區DDF獎助學金補助，用以購買木工教室器材。當日邀請總監及秘書長共同參與剪綵、參觀校園。瑞亭國小梁榮仁校長並安排學生教學製作紀念杯墊。

　　洲美扶輪社，感動人心！

扶輪名人錄

托馬斯‧曼Thomas Mann

諾貝爾文學獎及歌德獎得主——托馬斯‧曼（Thomas Mann）是慕尼黑扶輪社的社友，他的著作包括《魔山》、《威尼斯之死》…等等。慕尼黑扶輪社是德國最早的扶輪社之一，1929年，54歲的Thomas獲得了諾貝爾文學獎，在慕尼黑扶輪社慶祝活動中演講，主題是扶輪社的道德觀念，包括自由、寬容、助人等等。社友們形容他是一個非常活躍且很有說服力的「扶輪人」，在希特勒奪取政權初期，Thomas Mann即公開批評希特勒的野蠻行為。此後，政治局勢迅速惡化，希特勒成為總理，Thomas Mann不得不流亡海外，但他始終致力於文學創作及堅持道德標準，於1949年榮獲歌德獎，是最知名的扶輪人之一。

領悟的旅程

文／許采葳Fanny（台北洲美扶輪社 2019-20年度社長）

剛進入扶輪社聽到的一句話：『扶輪是造人的學院！』當時我實在不太理解這個意思，直到我擔任了洲美社社長之後，我才了解真正的意義是什麼。而在擔任社長的一年中，我開始學習領導者與被領導者不同的思維！總監Sara領導方式明確而又寬容，所以我也可以盡早擬定了許多計劃，希望能夠順利執行。然而，遇到了新冠疫情，使我開始徬徨與擔心了，多次夜裡當有放棄念頭時，叮咚聲音劃破夜深思緒，溫柔的Sara總監用以身作則方法，告訴我加油不要氣餒，因為我們是一條心！讓我眼眶泛淚反問自己，身為總監都能如此，我還有什麼不能的！

回顧當時為什麼要加入扶輪？我想扶輪不僅可以結合大家發揮到最大力量、幫助需要幫助的人、更能拓展人脈與國際觀、學習組織架構的概念，運用在我的事業體上，每個社內就如同修社會大學文憑，洲美社在這一年成就了我、更全力支持我！謙卑與包容的歷屆前社長們更提攜我、親身參與地支持我，洲美的美就是親手做服務，所以我們仍然完成亮麗的成果！扶輪是個大家庭，更是造人的學院。我終於完全領悟了！

Week
–36–

第三十六週

EVENT

千里外呼救
伸援澳洲

2019年11月10日

掃描看片

當很多社友都忙於台灣的防疫，但是我們也看到很多社友仍然在進行許多的國際服務計劃，其中包含來自澳洲的一名球員，他們面臨澳洲大火的災難，希望我們運用急難救助資金來幫助他們。很快地，感謝我們的急難救助主委PP Joe，以及號召了很多很多的社來參與這項計劃，很感謝大家的付出。我們3521真的是感動人心！

澳洲大火急難救助服務

2019年11月10日，澳洲Yeppoon及Capricorn海岸地區再度發生大火，當地遭受重創，大火沿著東部沿海地區延伸，受災慘重！

位於澳洲昆士蘭中部的9570地區總監Michael Buckeridge因此發起了澳洲大火救災服務計劃，向本地區DG Sara請求緊急救援，急難救助主委合江社PP Joe及國際服務主委北區社PP Matt立即協助，呼籲各社以年度預算編列之緊急救難基金，施以援助。

在短短的時間內，3521地區的26社響應了DG Sara的號召，伸出扶輪人友誼之手，加入了9570地區對受災地區嚴重乾旱、缺水、缺糧、兒童失學、牲畜缺糧等方面的援助計劃。

人飢己飢、人溺己溺的精神，不因任何狀況而退縮，而此迅速的連結，實仰賴各分區領導人的協助招募，讓我們對有急難的扶輪地區，能展現台灣扶輪人的關懷，捐助共新台幣42萬4000元整。

新 社 介 紹

瑞英扶輪社 秘書Irene

我是Irene孫，我在美國出生長大，我之前從未在台灣生活過，但現在，我已經住在這裡10個月了，我是台北瑞英扶輪社的創社秘書。

非常感謝DG Sara介紹我認識扶輪社，感謝我們的CP Steve，他像我的教父一樣，也非常感謝我們的PP James、PP Jiin，幫助我們創設的過程。透過扶輪社，我認識了很大的人脈，像我們母社瑞安社的PP Timothy，他很開心地幫我介紹很多合作夥伴認識。我們的特色就是，我們是一個英文社，可是人家還是會講中文，另外的特色就是年紀（範圍很廣），我們有23歲的我，也有50，60歲的社友。還有我們在普通例會以外，還會舉辦很好玩的活動，像是打功夫，廚藝課或爬山。我們有參加服務計畫，例如參加生命橋樑計畫，我們就已經有8個老師幫助學生。

因為不同 視野更廣闊

文／Steven Parker（台北瑞英扶輪社 2019-20年度社長）

很榮幸受到DG Sara邀請成為瑞英扶輪社的創社社長，也非常感謝兩位保姆中山社PP James及母社瑞英社PP Jiin的支持，讓我感受到扶輪社的友誼及精神。

我瞭解到扶輪社致力於廣納擁有更多元技術、才華、經驗、見解的社友，就像瑞英社友們正是來自不同種族、產業、年紀、性別、文化，所以我們每一個社友更寬廣地了解每人所經歷到的社會問題、也將一起去尋找解決辦法，從而使每一個社更能發揮影響力，以幫助這個世界能夠更好！

我深切期望自己和瑞英社友們一起凝聚共識，實現「扶輪是行動的人們」這個公共形象！

Steve特此再次感謝地區扶輪前輩們、母社社友們的支持，讓瑞英社信心滿滿地將努力實現我們創社年度的主題「扶輪連結世界」！

總監週報

Week
─ 37 ─

第三十七週

EVENT

網路禮儀
拉近距離

只要有人的地方難免就會有爭執、糾紛，扶輪人也是一樣。所以，為什麼扶輪特別講究的兩個精神價值：多元與寬容，因為一方面我們希望有多元的參與，但一方面我們要用寬容去對待大家的差異性。但是今天我不是要談扶輪的精神價值，而是告訴大家如何避免紛爭與糾紛。

建立LINE群組發文規範

我們制定了一個地區的LINE群組網路禮儀參考準則，讓大家知道不可以在網絡通訊中隨便攻擊彼此，或是利用截圖、或是去做窺探。當然還有很多像避免洗版等等的小細節，希望對大家有幫助。希望大家和平快樂，真正融入扶輪這個大家庭。

Rotary District 3521

3521 翻轉前進！
連結世界、感動人心！

國際扶輪3521地區

地區職委員/各社
LINE群組禮儀
參考準則

2020/02/20制定

Rotary District 3521

3521 翻轉前進！
連結世界、感動人心！

（二）勿違法

1. 勿截圖轉發他人文章或LINE 對話(除經當事人同意者外)，以免有侵犯隱私之慮。
2. 不得有粗鄙發言、人身攻擊、侮辱謾罵、攻擊歧視、嘲諷酸言等。
3. 勿貼色情、暴力、騷擾、違法行為之圖文。
4. 勿貼不實資訊或散播謠言。
5. 勿貼有版權問題的圖文。
6. 勿貼未經查證之連結。

掃描看片

扶輪札記

瑞安扶青團淨灘服務計畫——社子島淨溪

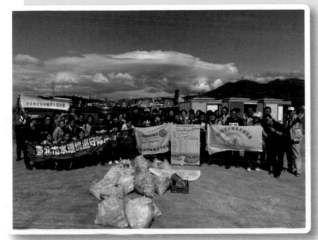

社子島，多數人只聞其名，卻不知道位置，更鮮少人特地到此處欣賞生態與河川。一年前我們認養了這段基隆河與淡水河交匯的河岸，除了協助清除河川周圍的垃圾外，更透過親身的服務帶大家認識自己的社區。

今天同樣的活動，但響應的人更多了，除了共同合辦的北安及陽明扶青團外，瑞安扶輪社、扶青團、扶少團更是全員出動。在瑞安，我們歡迎明年一起加入我們的行列，因為保護與愛惜自己身處的這塊土地，絕不僅僅只是口號！

天母社 響應幸福巴士傳愛

幸福巴士創辦人彭民雄說，幸福巴士上路，3年累計下來，不是送物資，是送溫暖，「等我們走了以後，那個溫暖還在。」

12月21日到2020年的1月4日，為期15天的活動，服務內容分為幾個區塊，像是髮型設計、口腔保健等等，會請護理師來做衛教。當準備好服裝造型，還有伴手禮。幸福巴士，出發嘍！

天母社第38屆社長賴聰穎說，扶輪社本身就在做「愛的傳遞」，支持彭民雄先生發起這個活動，「他們做了很多年，很有經驗，從這樣子的活動就可以看得出來，我們台灣社會，其實到處都是溫暖。」

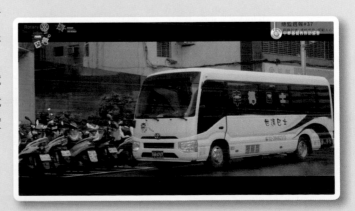

因為服務更加惜福

文／賴聰穎Smart（台北天母扶輪社 2019-20年度社長）

很 榮幸擔任天母扶輪社38屆社長，在一年社長的行程中，我特別想記錄一個服務活動，是在秘書長Sam及社區主委Terry的協助下，參觀了台北萬華忠勤里的惜食銀行。

里長方荷生有鑑於南機場附近有很多弱勢民眾，比其他里更需要協助，又看到社會上資源浪費的情況，於是萌生惜食銀行的機制。

舉凡大賣場裡賣相差的食材、麵包店到期但仍可食用的麵包等等，在他的號召下，有錢出錢、有力出力，並在志工的協助下送食給孤獨年長者、或者是定點發放麵包等。

志工們並在辦公室成立課後陪讀、老人共餐、圖書館、咖啡廳，讓年輕人能習得一技之長。

相信社會上一定有很多像方里長一樣，站在第一線為弱勢提供協助的社會團體，也許是國家資源不足、或雨露均霑不及，天母扶輪社有緣參與了這樣的社區服務，在大家社員的努力協助下，找到我們可以貢獻服務之處，這也是我們參加扶輪社的重大意義：「進來學習，出去服務」。

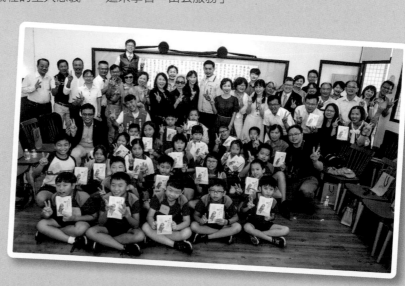

總監週報

Week —38—

第三十八週

EVENT

人生遇起伏 有信心克服

「翻」轉前進，莫憂心忡忡，因為扶輪連接你我向前如風。」這是我們今年的年度歌曲。前一陣子有一位朋友問我：「你做這首扶輪歌詞的時候，是不是預言了會有這樣子的病毒、疫情發生呢？所以才叫大家不要憂心忡忡！」其實我不是算命師，沒有那麼準，主要是在我們人生當中，難免會有一些波折、一些困難，可是不管怎麼樣，我們要有信心去克服它。我們就努力地在自己的工作職位上，用心在我們的扶輪家庭，甚至於我們的國家環境裡，盡一份心力。

今天介紹明德社CP Charles，他一直在做疫苗的研發，相信他對我們在抗疫上，可以帶來一線希望。

人物專訪
明德社CP Charles

台灣必須要有一個自己用細胞培養做的疫苗場，所以在2003年以後，政府開設一個叫做「流感疫苗自製計劃」，邀請國內的大廠、國際大廠來投標，後來我們就拿到這個標案。所以從那個時候開始，我就投了這個「人用疫苗的製造」。

新冠病毒 百年難得一見
這的確是百年以來見到最不容易處理的病毒！

掃描看片

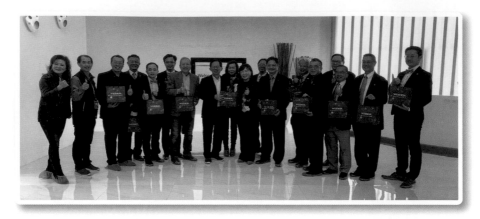

主要原因是它是介於SARS跟流感疫苗的特性之間，從另外一個角度看，比起17年前發生SARS疫情，現在我們國內的生物科技進步了很多。舉例來說，我們公司最近跟美國NIH合作的疫苗（瑞德西韋），其實17年前為了應付SARS，為了應付MERS，就已經建立一個平台。所以疫情一發生的時候，在兩個月內，就把這個新的疫苗建構出來了。

我常說在扶輪社裡，大家都穿西裝，可是每一年總監來的時候，換總監就換一條領帶。現在這個病毒也是這樣的，就是說，過去SARS、MERS所建立的這個平台，就是建立一套「西裝」，那冠狀病毒的特性就是那條領帶，所以它把這領帶換了以後，很快地就有這個疫苗，所以科技的進步讓我們防疫會更有效、更快速，所以我想，大家可以放心。

夠忙 才能當扶輪人

其實我加入扶輪社已經38年了，我原來是天母扶輪社的創社社友，那7年以後，我們天母社希望成立一個新社，我想說在天母社不知道要等多久才能當社長，就自告奮勇在大家不反對的情況下，在31年前創立明德扶輪社。

扶輪社其實跟事業是沒有衝突的，以前老一輩人常講：「只有忙碌的人，才有資格加入扶輪社。」現在也是如此。其實扶輪就是結合社會資源，工作之餘，能夠得到更多的友誼之外，其實可以得到社會中很多你想像不到好的資源。大家可以互相鼓勵、互相學習，也就是「進來學習，出去服務」！

雙溪社 善牧服務

12月21日中午，雙溪社特別舉辦「2019愛在善牧‧聖誕感恩餐會」，善牧基金會下的幾個中途之家以及培立家園、善牧修院等超過200人齊聚一堂，氣氛熱鬧。每年這些來自台中、新竹、台北的家園小朋友，在志工們的陪伴下輪番上台露一手，用美妙歌聲唱出生命樂章，用青春熱舞，舞出精采人生。不僅如此，

社內每年都準備豐富的耶誕禮物以及豐富的賓果禮物。今年社長更特別加碼選購小孩子心中票選渴望的小背包及小毛毯。

歲末寒冬，一股暖流湧上心頭，可愛又熱情的扶青團員們，私下口耳相傳，也募集好多抱枕娃娃、毛絨玩偶，謝謝他們的愛心，讓這些修院團體能夠過　個溫馨的聖誕節。

防疫面面觀 口罩套延長醫療口罩壽命

福齡社CP Henry在捐贈救護車之外，繼續以行動支持防疫，鑒於拋棄式口罩使用浪費又不足，將公司生產線加重在口罩套，以保護醫療口罩的使用，而且口罩套可水洗重複使用，親膚又環保，口罩套在市場上掀起搶購熱潮，但CP Nenry仍慷慨贈送給地區職委員，幫助地區表達感謝之意，並祈福大家健康平安。

扶輪的活力與溫暖

文／李俊易代理──李蜀濤Steve

（台北雙溪扶輪社 2019-20年度社長）

我的父親是是雙溪社第29屆（2019-20）社長Steve。父親自57歲（20年前）加入扶輪社，在這個大家庭中，結交了不同領域的菁英，開闊了視野及閱歷，這些年參與了多項社區服務，對於弱勢群體也多盡棉薄，並對於後輩的職涯發展關注奉獻。在為社會盡一份心力的同時，也結交了許多一輩子的好朋友，而我也因此感受到扶輪社強大的凝聚力及團結氣氛；體會到爸爸這些年來，如何以身為扶輪的一份子為榮。

當初聽説爸爸要接任社長一職時，我們都很擔心爸爸的身體無法負荷，畢竟「社長」兩個字代表責任與薪傳，需要厚實的肩膀才能扛下的。但是爸爸卻説，他在扶輪社的好朋友們會挺他、支持他，他絕對有信心！在大家的扶持下，爸爸以完成社長任務的意志力，順利做滿了這屆社長。

我看到爸爸參加社長訓練研習會時，總監Sara站在入口處迎接，並給予爸爸溫暖的擁抱，我也曾看過爸爸上台表演《天鵝湖》，看過他在舞台上打太鼓。我記得看著爸爸時，心也跟著躍動起來，如今回憶起仍激動莫名。扶輪社就是這樣的一個舞台，讓各界菁英都有機會發光、發熱，並感受活力、溫暖。

追思會那天，我聽到代理社長説，這屆雙溪扶輪社在地區年會中拿到了許多的獎項，爸爸説的話真的一點兒都沒錯，真是謝謝社友們，你們真是爸爸最棒的朋友。看到這麼多人聚在一起，尤其地區總監Sara在任期結束前的階段，仍百忙中抽空全程參與追思晚會，懷念我的父親，讓我感受到好多好多大家給與爸爸的溫暖與友情。他和我們在一起的影像，都化成一幅幅美麗的圖畫，讓我們在任何時候都可以拿出來細細品味。這都要感謝大家有這個緣分能相聚在一起！感謝總監、感謝雙溪扶輪社，讓爸爸的人生更加豐富，給了他這麼多的愛與溫暖，圓滿了他的人生旅程。

week notes

鐵馬長征985公里

文／戴逸群E.P.（台北明德扶輪社 2019-20年度社長）

單車環島這件事放在我的心頭很久，終於在2019年11月跟著3521地區扶輪社友所舉辦的根除全球小兒麻痺單車環島活動，得能一償宿願。事前主辦人不厭其煩的舉辦訓練計畫，周周都排騎100公里的行程，必須要累積參加5次，才能取得環島活動的門票。眼看快到出發日期，我還只有參加了一次，還好臨時抱佛腳、周周騎奏效，最後硬是拿到了入場資格。

整個行程從台北出發，沿著西海岸經過新竹、彰化、台南至最南端的恆春，再經由東海岸行經台東、花蓮、宜蘭回到台北，總共9天、總里程985公里。

在一周多的時間內，要完成這麼長的車程，對身體是很大的訓練，而足夠的勞動讓我每天沾到床就熟睡。社友、寶眷有些是第一次騎如此長途，很多人有筋骨痠痛、擦傷等狀況，但每位隊友都認為，即使花比預期更長時間，也要確定每個人都跟上，最後在彼此互相激勵下，每個人都圓滿完成此次挑戰。

這也是多年來第一次，我擁有這樣完整的時間可以欣賞台灣的山景海景有多麼美麗，再一次看到台灣的潛力。在這次旅行中，除了身心得到釋放外，也讓我體會到「扶輪連結世界」這句話的意義，台灣雖是小島，但不必妄自菲薄，勇於和世界連結，便可以成為對全球經濟與健康有舉足輕重影響的海島國家，尤其我們扶輪社擁有豐沛的對外連結資源，更可以時時在國際舞台上推廣台灣這個國家的能力和美麗景色。就像扶輪歌的歌詞：「感謝天，感謝地，感謝大家，愛珍惜每一個付出的機會…這是咱的扶輪社，甚麼人才攏置遮，為著理想活出新的生命。」

Week ─39─

第三十九週

EVENT

創社幕後
保姆無私付出

我才能完成這個事情

掃描看片

創立新社是個很重要的傳承。我們為地區付出一些心血，也很高興可以看到這麼多新社社友加入，而這些創設的過程當中，大家比較知道的一位偉大人物，就是他的Charter President創社社長，可是幕後其實還有一位非常非常重要的人，一般我們俗稱保姆，因為這些保姆的付出，才能夠讓一個新社能夠瞭解什麼是扶輪。

保姆心聲
雙溪社PP Paul（沐新社 新社顧問）

因為參加扶輪社25年來，我受益很多，主要是想能夠回饋扶輪社。當然，我還是要靠雙溪社全體社友跟前社長們協助做後盾，我才能夠完成這件事情。

我困擾的是，有些事情必須一再重複，尤其是重要的事。像開理事會的時候，是讓我有一點挫折的地方。你一再強調有些事情必須預先做準備，尤其是理事是社友選出來的、推薦出來的，你必須讓所有的社友都能知道，所謂議程的內容，事前就應該規劃好，而不是當場開理事會時，做出一些很激烈的討論，這樣對彼此都不是很好的事情。這點是我在初期挫折感比較大的地方，當然後來的運作是滿好的。

打破年齡的隔閡

我覺得特別開心的時候，是跟年輕人在一起時，有很多被他們所感染到的熱情和活力，而且

他們對我也是滿尊敬的，也可說他們很喜歡我；雖然我跟他們的年齡有一段差距，有些話題我聽不太懂，可是他們在例會上所做的一些表現，超出我的想像許多。

我的信念是我必須回饋，而當扶輪社需要創社，就要有人可以出來擔當這個角色。其實輔導一個新社並不算困難，但是必須要有熱情，以及沒有時間壓力，還要有決心去好好地輔導一個社，將正確的觀念傳達給這個社。這樣，我想扶輪社友將來還是會再回饋。

耗費心力做準備

兩年半的時間，我必須全心全意在每個禮拜的例會跟每一個月的理事會或其他的活動，盡量能夠全心全意的投入、能夠參加，這需要花很多的時間跟很多的準備，例如每一次在講解扶輪知識前做準備時，我發現自己從來沒有讀過那麼多的書呢！

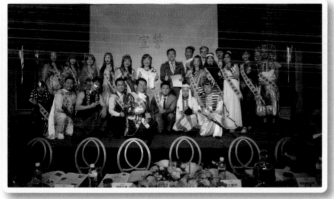

新社介紹
華英社 CP Monica

我們一開始找創社社友的時候，就是找專業經理人跟企業主，雖然我們的社友們非常年輕，但是他們都具備積極負責的人格。所以我們利用社友們的專業，來做社會服務的規劃，讓這群年輕人發揮他們的青春活力，讓這個社會感受到扶輪的新生命。

其實透過這些過程，我覺得最感動的是我的母社，還有DG Sara的參與，以及ARC Tommy也給我們很多的指導，另外，友社雙溪社也給我們一些文件上的指導，讓我們感受到扶輪人的愛與溫暖。

華英社保姆 PP Young （華朋）的期許

"華朋最重視的就是家庭，所以我希望華英也要像華朋一樣！期許華英也跟華朋一樣能夠傳承這樣的特色。"

扶輪，服務交流建立友誼

文／鄭沛嫻Monica（台北華英扶輪社 2019-20年度社長）

依稀記得2018年的夏季，是生命的轉捩點。在某次扶輪餐聚上巧遇沐新社CP Jacky，因他的鼓勵與承諾，我才有勇氣邁向創社的第一步。3個多月的日子裡，參訪3個地區並與多位CP好友請益創社細節，我最終選擇了3521地區作為創社的基石。

創立新社，就像孕育新生的幼兒一般，辛苦卻不疲倦，艱辛卻又甜美。從最初的一人，逐漸累積到32位新社友。在創社的過程中，並不如想像中順利。曾經遭遇友情的誤會與心情的打擊，甚至一度想要中途放棄。然而是每位扶輪先進的協助與鼓勵，以及當初創社的那份「承諾」，和一直支持我且不離不棄的社友們，讓我有持續努力的動力，來承擔完成創社的「責任」。

有著CP Jacky和總監Sara的再次推薦和支持，以及母社華朋社積極協助下，陪伴我經歷一系列的創社流程。此外，每個創社社友開始有了職務的承擔，也更積極找朋友參加社內活動、了解扶輪並一起完成創社。

華英扶輪社並沒有特別限定社友的年齡，成員主要介於30到40歲左右。儘管社友相對年輕，卻是有目標、活力、並且肯承擔的一支團隊。因為社友們深信，年齡不是阻礙付出與貢獻的藉口。每當有活動與計劃時，社友們總是積極主動承擔並分工完成每一項任務。今年雖然適逢疫情影響，然而每一位社友都非常努力。為了籌備今年的創社典禮，社友們白天要工作與經營公司，晚上仍一起熬夜到初曉。這段期間，也非常感謝母社CP Doctor 和PP Young持續陪伴與指導每項典禮的細節，也才能如此順利的落幕。

創社的過程中，我明瞭，「理解、寬容、溝通、互動與同心合作」是團隊能夠穩健成長的重要關鍵。這一年來，真摯感謝生命中，理解並用心支持我的每位貴人，是他們，我才能有順利完成創社的今天。每當想起這些點滴，淚水不禁潸然。

永遠記得創社時，招募社友的標語是「一輩子的好友」、「用專業做公益」。在扶輪中，我們不僅學習能造就事業、家庭、生活的軟實力，更增加許多喜樂的生命故事。在創社的路上，與社友們一起學習成長，也深刻體悟到：服務越多，收穫越多。

總監週報

Week
—40—

第四十週

EVENT

把服務做到
貼近人心

還記得2019-20年度大家上任的第一天，我們舉辦了「聯合服務記者會」，當時很有幸能夠邀請到我們衛福部陳時中部長，以及台北市柯文哲市長一起跟我們分享，如何把服務做到貼近人心？

當時也感受到陳部長雙重的個性，非常穩健又非常溫柔；另外，柯市長的個性大家當然知道了，他總是有說不完的驚喜。今天我們珍惜這個緣分，所以可以在防疫行動的時候，大家一起來參與，謝謝我們的地方父母官、中央父母官給我們的機會，我們全民防疫大作戰，3521大家一起擔下來！

惜食廚房暨送餐服務計劃

3521地區惜食服務計劃發起人是地區總監提名人DGN Dennis，他積極成立惜食行動協會，建造西式中央廚房，從一磚一瓦、設計、施工等等，都來自扶輪社友及善心朋友的捐贈。因新冠病毒疫情衝擊，衛福部陳時中部長及DG Sara均建議惜食團隊將愛心便當送給醫護人員，加入防疫行列，DGN Dennis便加緊腳步，於2020年2月18日趕工完成「惜食廚房」。

掃描看片

惜食廚房啟動 送餐防疫第一線醫護人員

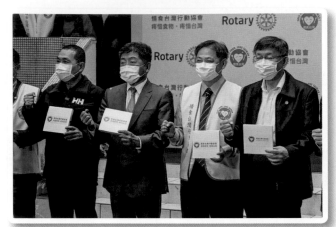

感謝3521地區惜食服務的主委PP Cherry，日夜辛苦籌備，衛福部部長、地區總監Sara，及多社社友們將接力送惜食餐盒，服務規劃請參與的社友，將餐盒送到醫院門口，由醫院專人接受餐盒，減少接觸，以維護社友安全，也為防疫的醫護人員們致上最高的敬意！

扶輪名人錄

教宗Pope Francis

Pope Francis天主教會第266任教宗，也是首位出生於拉丁美洲、南半球的教宗，是布宜諾斯艾利斯扶輪社的成員。教宗在2020年3月17日寫了一篇很美的勵志詩文：

問題是一個跡象，要我們必須堅強

河川不會喝掉自己的水，樹木不會吃掉自己的果實，太陽不是為了照亮自己，花朵不是為了傳送自己的芬芳，為他人活是自然的規律。我們都生來就是互相協助的，不管有多難…，當你快樂時，生活是美好的，但更美好的生活是當別人因為你而快樂。讓我們都記住，每一片葉子蛻變時的顏色都是美麗的、每一個環境發生變化都是有意義的，都需要我們用非常清晰的願景去看待！

所以，別發牢騷、別抱怨，讓我們記住，痛苦是一個跡象，顯現我們還活著；問題是一個跡象，要我們必須堅強；祈禱是一個跡象，證明我們並不孤單！

如果我們能認同這些真理，並使我們的心思意念為之準備就緒，我們的生活將更有意義，更加不同、更具價值！

國際扶輪社長Mark Maloney

總監週報

Week —41—

第四十一週

EVENT

RI社長談話 以愛連結世界

扶輪社友、扶青團團員、扶輪家屬您好，看到我們扶輪家庭的每一位，以行動和愛心連結世界，我以身為扶輪社員感到驕傲無比，全球的新冠病毒疫情，威脅我們的健康安和生活，但我們知道這是暫時性的，我們攜手合作、彼此關照，必能度過難關，這是扶輪社友的做法。

聯合國秘書長古特雷斯最近說，COVID-19帶來未曾有的健康威脅，但它的威力終究會減弱，而經濟則會復原，這是我們慎重行事而非恐慌，依據科學而非盲從，追隨事實而非恐懼的時候。

防疫面面觀
全球獎助金計畫——西班牙防疫大作戰

「3521·連結世界」，呼籲扶輪社友們在這場人類對抗病毒的世界大戰中，盡一份心力，幫助受災嚴重而缺乏資源的地區，你可以這樣做：參加我們地區與西班牙三個地區合作的全球獎助金計劃（Global Grant），做新冠病毒防疫救災。若

掃描看片

擬參與國際上防禦，且不限西班牙地區，請捐給扶輪基金會的「應對災難基金」，可指定新冠病毒COVID-19防疫，特別感謝扶輪基金會Hazel Seow，特別到台灣接受 DG Sara 捐贈AKS（25萬美金），也協助聯絡西班牙三個地區總監，可以讓扶輪社友直接幫助到西班牙的受災地區！

鑒於地區將贊助西班牙防疫，福齡社CP Henry也表示，願意銷售其抗菌口罩至當地防疫。CP Henry說：希望優先提供扶輪社友及扶輪服務計劃使用。防疫，不落人後！

扶輪札記
扶輪介紹的卡通片

什麼是扶輪社？扶輪社是個能自由加入的非營利、非政府、非宗教團體，由專業人士及學者們組成的人際網路，提供自我學習、知識交流及人道服務。聽起來好像很複雜，但出發點非常單純：你過著你的人生，勤奮工作，認真學習，照顧你所愛的家人們，但某個時間點，你突然燃起一股火花，想要能不單只是行善，而是實際地協助需要幫助的人；你有著無數的好主意，它們大多也許不是非常周全，或非常正確的方式，重點是有那顆心，不是嗎？

當一個想法進入扶輪社，而社員們交換意見、知識及經驗，想法就會隨之成熟，並予以實現，這就是扶輪社的主旨。我們知道一個簡單的想法，能逐漸壯大並改善他人生活，幫助世界數百萬的人，例如：我們曾推動過地區課業輔導計畫，提供乾淨水資源，建造學校，疾病防疫活動、獎學金、學生交換計劃、提供假髮給癌症病患、教孩童空手道、提供醫療援助、捐血活動、改善讀寫能力、保護母親及幼童，及提供緊急食物救援。想當初我們第一個方案是建造公共廁所，現在我們即將根除小兒麻痺，我們相信當志同道合的人們聚在一起，再小的事情也能創造出巨大的影響，如果你也能感受到那火花，歡迎加入扶輪社。

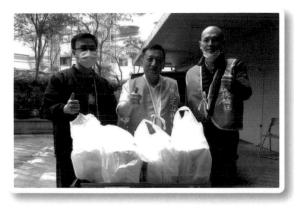

芝山社 長者服務

芝山生活家社區照顧關懷據點，長者健康活躍老化，為使高齡化社會60歲以上之長者，能在其社區內，在地、健康、活躍地老化，自2014年起，本據點本著健康是生活出來的宗旨，平均每月執行72場各種銀髮體適能運動、共餐活動、預防／延緩失能失智活動及各種終身學習課程，期望能達成吃得恰當，要活就要動，身心愉悅……等。

誠如一位87歲長者回饋我們的一句話：據點使我們的黃昏更美好！芝山扶輪社社長Calabash説，照顧長者也是一種實現孝道的扶輪行動，長者健康活躍在據點，這使我們社會節省無數的醫療資源，也使年輕人較能安心在職場工作。

有汝同行 廣結善緣 倍感歡欣

文／黃世明Calabash（台北芝山扶輪社 2019-20年度社長）

擔任芝山社社長以來，深深感動的人事物有許多，在此分享社友的入社心得，參加慈善公益的扶輪領域，有汝同行，廣結善緣，倍感歡欣，盼培福有福，大家加油，TKS！

社友Saba入扶輪心得：

會進入扶輪這個大家庭是因為我尊敬的朋友Calabash邀約，他擔任芝山社長一職，在他的推薦及説明下，我認識到這也是個行善天下的大團體，就毫不猶豫的加入了。自今年3月加入至今，感受到這個大家庭中充滿了許多人的愛，大家在共同的理念下聚在一起努力，藉由例會，不但能廣交朋友，也一起推動國內外各種善行，真是一個很棒的地方。

雖然我入社不算久，但是在這幾個月的活動中，感受到扶輪的多元氣息，我們芝山社也有扶青社、芝山合唱團、芝山高爾夫球隊、芝山腳踏車環島隊。一個成員不算太多的社團，竟也能成立這麼豐富的小團隊，真是叫人大開眼界！

Week —42—

第四十二週

EVENT

一家團圓 心繫扶輪

今天我接到一個朋友問我說:「好久不見了,妳跑到哪裡去了?」因為孩子們從國外回來,我們全家都待在家裡,14天沒出門,整整14天喔!我們在家看韓劇、叫外送、看書、唱歌、做運動。總之,跟家人在一起還是非常溫暖,當然,我的心裡還是牽掛著地區。有好多本來要為地區做的事情,現在都只能暫時擱下;不過我們還有很多活動在籌備當中,尤其看到很多扶輪社長們,為他的社裡規劃了很有創意的例會以及聯誼的方式,而且社員成長毫不放鬆,還告訴我,5月份開始要請我去幫新社友授證呢!非常的溫暖,謝謝大家!

扶輪札記
長擎社 DDF計畫 亞洲有藝室

「亞洲有藝室」新展覽「望洋興嘆?」帶來南亞史詩精采故事!苗栗縣政府文化觀光局中正堂,近年來力拚轉型,期望提升表演藝術呈現的風貌,2019年將售票室轉型為展覽空間後,2020年接續由EX-亞洲劇團邀請台灣藝壇重量級藝術家「妙工俊陽」參與此次展覽。

掃描看片

人生的轉捩點

文／王若為Alan（台北矽谷扶輪社 2019-20年度社長）

大學就讀東海外文系，在讀書之餘還兼任國高中生家教，本來想往英語教學之方向邁進，畢業後打算就讀英語教學碩士。然而在準備留學考試時，無意間選修到商學院之財務報表分析、經濟學等課程，一讀便感受到興趣，後來轉而決定報考GMAT，在英文程度尚可下，順利申請到猶他大學財經研究所。

在就讀期間，遇到家父轉換工作，造成學費無法負擔之情況，當時即決定馬上申請下學年度之獎學金，並休學半年回台灣賣保險賺學費。為避免父親擔心，回國工作也沒有讓他知道，回台灣賣保險時重點放在陌生開發，第一個月薪水只有3000元，幾乎流落街頭，無以為繼。但是，在我厚臉皮又不怕輸的個性使然下，業績逐漸成長，等到要離開時，當時通訊處部長還特別讓我留職繼續領了一年薪水，而美國猶他大學也因為我在校成績優異、及和師生互動良好，提供我獎學金，讓我用一學期10萬台幣的費用、加上每月2萬元助教薪資，順利在美國完成學業。這個經歷改變了我的人生，讓我成為大學班上唯一轉入金融業的同學，也找到有興趣的工作，也訓練我在遇到困難時能夠找到方向的能力。

2019年時也和一群夥伴共同創立矽谷扶輪社，以當時的意念、和PDG Decal及IPDG Sara的大力支持，我更堅定了，在遇到困難的時候，只有臨危不亂，才能夠遇到自己生命中的貴人。

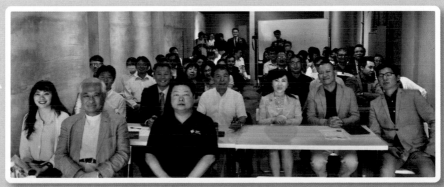

Week −43−

第四十三週

防疫之外
扶弱傳愛

掃描看片

於防疫時不忘行善天下，地區幫助西班牙、巴西、墨西哥、菲律賓……等地區，事先詳細討論怎麼樣協助他們當地的防疫；可是也要呼籲大家，有很多弱勢的團體，他們仍非常需要得到一些幫助的。所以，我們今天特別要報導許多各社參加一些其他弱勢團體的服務，不管是對老年人，對於一些小孩，還有很多很多這社會上的點點滴滴，需要我們去關注，我們3521感動人心，也是要連結社區、連結全世界，大家繼續加油！

Global Grant團隊 防疫急難救助

新冠病毒肆虐全球，呼籲3521社友們，幫助世界上疫情嚴重而經濟相對弱勢的地區；從4月初開始，西班牙三個地區合作的Global Grant（全球獎助金）基金團隊，每週三跟西班牙方領導人視訊會議，迅速於兩週內獲得扶輪基金會核准！

西班牙的地區基金主委Sergio說：西班牙疫情很艱困，每天死亡數百人！其總監及團隊一再感謝台灣3521地區的幫助，非常感謝地區基金主委PDG Audi、獎助金主委PP James Fang、AG Boger等積極地協助，也非常感謝所有伸出援手的社友，捐款贊助西班牙三個地區、印度三個地區、菲律賓、巴西、墨西哥、多明尼加，共11個Global Grant計劃，連同地區DDF，共14萬3350元美金，執行計劃總預算達67萬2861元美金。

扶輪札記

醫師律師義舉 協助兒少保護

　　疼惜咱的寶貝，兒少安全，你我醫起來守護」記者會，2019-20年度北區社 Lawrence社長，將「兒少保護」的活動，結合「中華民國醫師公會全國聯合會」，推廣至全國各地約一萬家的基層診所，並結合許多扶輪社的善心捐款與寶貴資源，首度邀請法律扶助基金會共同參與。除提供受害者免費義務律師外，也以助人專線提供第一線社工或醫療人員專業的法律諮詢，希望藉由整合社會各界資源，協助現行兒少保護機制之運作，更為及時、有效，強化預警機制並加強宣導，提高國人兒少保護之法治觀念及公民意識，以有效防範兒虐事件的發生。謝謝北區社社友們無私的付出和運用各自的專業，讓各項活動盡善盡美。

北區社贊助 響應KM餐車服務

　　COVID-19新冠肺炎的全球散播正影響我們每個人，雖然北區扶輪社因應疫情正值休會期間，公益服務卻不間斷，在台北北區扶輪社結合社區營造學會、職學國際青年發展中心、台北市醫師公會、台北市北投文化基金會，共同發起的「你好，我好，向醫護人員致敬」活動，以KM餐車服務，協助16-22歲失能、失學、失業高關懷青

年賦歸，透過經營餐車謀生，因為疫情所致，生意明顯下滑，這些青年朋友的心情也受到相當大的影響；然這群逆風聯隊青年朋友不自怨自艾，在疫情期間，發想運用自身的餐飲專業，由台北區扶輪社的贊助經費給KM餐車，青年朋友手作餐點送到各大醫院給全部防疫、醫護們打氣！

天欣貼心育才 長照服務串聯愛

　　台北市天欣扶輪社主辦天母、至善、明德、天和與新北市點亮小蠟燭關懷協會共同協辦，是結合社福單位、志工服務團體、第三分區等多元資源，所規劃之長期社會服務，捐款不是做公益唯一方式，一起捲起袖子走進社區，從事志工活動更有溫度，更能發揮影響力；面對高齡化社會，長照已是台灣社會重要議題之一，長照主要照顧者多為中壯族，符合天欣扶輪社特質及社友年齡層，承載著點亮燭光、精采未來的使命精神，長照學習服務更是永無止境，創造價值、感動人心之生命原動力！

week notes

重啟世界暫停鍵 逆風展翅迎未來

文／施蘭香Chantelle（台北天欣扶輪社 2019-20年度社長）

2020年，誰都無法預料，原本快速運行、無所不行的現代世界，居然讓一場突如其來的瘟疫亂了方針、壞了計劃，甚而停擺、暫無止息、不見盡頭。國界邊境封鎖，口罩成為必須，焦慮成為日常，每張臉只剩眼睛，1.5米是人與人的必須距離，瞬時之間，熟悉的一切必須重新熟悉。

一場瘟疫，伴隨內心深處的重整與省思，時間太快、人生太短，倏然發現腦袋裡若不裝些新觀念，很難安心生活。既然變化已是常態，「變」就是唯一的「不變」，勇敢面對挫折與不確定性，透過以下四大溝通心法：

• 善用溝通工具傳達具體行動，讓大家理解如何配合並付諸行動
• 適度分享壞消息，提高警覺並找到解決方案
• 整合內外溝通，凝聚共識，營造認同感與向心力
• 即使不能實體相見，也要展現關心與溫暖

具體落實在你我的事業、家人、扶輪、朋友，儘管未能盡如人意，但求盡其在我，學習凡事感謝，凡事領受祝福，就有新看見、新作為、新希望，無論順境或逆境，都要活出優質生命、創造精采未來！

別人享樂，我挑戰；別人休憩，我努力！人生沒有成功方程式，不想原地踏步，就要抱持「無論如何都要踏出改變的第一步」，然後「盡我所能做好」，朝著標竿直跑，不畏挑戰、勇往直前，局面必定翻轉，化危機為契機！

總監週報

Week —44—

第四十四週

EVENT

國際扶輪年會 物超所值

掃描看片

人物專訪

PDG Jackson謝三連（前國際扶輪理事）

專訪前國際扶輪理事PDG Jackson謝三連，談到籌備2021國際扶輪台北年會過程。

Jackson：事實上我們從2014年到現在，從申請到現在整整已經有6年了，

Sara：有6年了！

Jackson：對，整整6年的準備！

Sara：啊，你都沒有變老耶！

Jackson：都一樣，越做越年輕！

Sara：越做越年輕！

Jackson：我們這個扶輪義工就是這樣子，本來說真的，我們有點想破世界的紀錄，因為目前扶輪社年會紀錄，是在大阪的4萬5000人左右，這次光375個地區的總監當選人，我們收到的表就超過4萬7500位。

Sara：哇，世界第一！

Jackson：對，早鳥計畫事實上是很重要的，為什麼呢？因為價格才每人315塊美金，各位都知道你今天去參加世界年會，事實上你不是去那邊Say say hello，NO！你可以參加全會，聽了很多的演講，而且有帶耳機，有中文翻譯，萬一聽不懂英文也沒有問題；你也可以聽得懂到底現在台上主講的講員要談什麼。我們現在幾個社，就是比較好的朋友。他現在已經開始在寫信了，寫

給他們的姐妹社，特別是日本的姐妹社或韓國的姐妹社。利用這個機會來秀我們的友誼之家，從上次的第一次1994年到現在，27年才碰到一次。

Sara：27年才一次。

Jackson：然後再下一次的時候，我已經90幾歲啊！我以為已經快將近一百歲了。

2021國際扶輪台北年會 感受台北活力

2021國際扶輪台北年會，讓世界各地的扶輪菁英，聚首台北相互交流，強化扶輪連結，讓扶輪打開機會，為自己與國際接軌，創造更多彩多姿的生命力，感受台北的活力。

感謝台灣12個地區總監、前總監，總監當選人及各社社長及全體社友的熱烈支持，全世界預計有150多個國家，超過4萬人共同來參加。全台灣至少有75％的社友及寶尊眷，註冊台北國際年會。感謝政府的全力支持，台北捷運、機場捷運，十天的大眾免費承載。

2021年6月12到16日，我們準備了多元化的系列活動，結合文化藝術與運動，可以讓國際友人感受到濃濃的台灣味，帶領他們體驗各種文化饗宴，交流激盪出燦爛多彩的火花。我們有根除小兒麻痹5K健行，還有扶青友誼之夜以及福爾摩沙之美，有根除小兒麻痹的台灣縱騎，還有唐美雲的歌仔戲及國家交響樂團音樂會的演出，創金氏世界紀錄千管齊鳴、薩克斯風的演奏，在友誼之家那更有多元化的活動，敬請各社推薦社友、寶尊眷、扶青團員及親友，擔任年會志工參與訓練，並接待國際友人。

感謝各位扶輪社友及寶尊眷的熱心支持！

梅克爾Angela Merkel

德國總理梅克爾是斯特拉爾松——漢薩扶輪社的社員，在她的政治生涯早期，有些人認為她無聊、過時，她試圖通過色彩鮮艷的服裝和新髮型擺脫這種形象。隨著時間的流逝，梅克爾夫人逐漸表現出審慎、務實和樸實的形象；她曾被《時代》雜誌評選為「年度人物」，理由是她在歐洲危機中扮演的重要角色。梅克爾在歐洲對移民危機的反應中，發揮了領導作用，即使可能遭受到歐盟各界的撻伐，仍舊宣布德國將歡迎逃離敘利亞內戰的難民進入德國，擔任德國總理的這段期間，使她成為當今最有影響力的人物之一。

付出越多 收穫越大

文／張舜傑Duncan（台北陽星扶輪社 2019-20年度社長）

擔任陽星社社長是臨危授命，但也更深刻體會到扶輪的名言：

付出越多，收穫越大！

Sara總監曾提醒我們，即使加入扶輪逾20年，仍常常自問：「為什麼要加入扶輪？」她的觀點也頗獨特，認為一般人加入扶輪是因為要擴展人脈，但能夠留在扶輪的人，多是因為這是一個快樂行善的團體！

為什麼要行善？為什麼要在扶輪行善？為什麼在扶輪的行善服務很快樂？主要是因為有社友們大家一起同心協力！非常感謝社友們今年對我各方面的協助！包括將「陽明網路社」更名為「陽星社」，也可說是我們歷史上的一個里程碑！期待陽星日益茁壯，發光發亮！

暖心話

好的,沒問題,昨天聽完總監的鼓勵後,她們也都有要動起來了,我會以身作則帶頭做的

總監週報

Week −45−

第四十五週

EVENT

互助地圖
團結是力量

扶輪超人

掃描看片

從 4月13日到現在，我們已經沒有國內的新冠病毒確診案例，真的是可喜可賀，現在該是時候我們要走出疫情振興景氣了！

所以我們資訊委員會特別為大家設計了一個扶輪互助職業地圖，希望大家把你的職業專長提供給我們資訊委員會，大家一起來互相幫助。如果要聚餐，不要忘了光顧我們社友所經營的餐廳；如果要買什麼樣的美妝產品，可不要忘了購買社友的產品；扶輪人就要幫助扶輪人，相信我們一定能夠走出疫情，繼續在事業上發光發亮！

3521職業互助地圖

扶輪人挺扶輪人，3521職業能量集結，攤開3521互助地圖，扶輪能量滿滿呈現大台北地區，你需要找的職業、你想要相挺的職業，應有盡有；所以，現在需要趕緊告知每位社友都登錄互助地圖資訊，讓我們的職業能量遍地開花，職業互助地圖需要大家立刻登錄並轉分享，只有集結我們的能量，才能發揮相同的感動！

第二分區聯合社區服務 真善美家園
-音樂輔療設備捐贈儀式

國際扶輪3521地區第二分區,投入贊助真善美社會福利基金會附設真善美家園之音樂輔療設備,讓老憨兒們有完善的音樂學習空間;透過音樂輔療的過程,對老憨兒能安撫情緒及提升專注和互動性。

首都社 關懷衛福部北區老人之家

自2005-06年度開始,首都扶輪社即至新店區區尺老人之家服務,每年重陽節前夕,贈送老人家洗沐禮盒,社友親至老人之家互動聊天,安排表演團體及結合扶青團、扶少團員服務,至今年已是第15年服務,社友與老人家們互動良好,每年老人家們也都非常期待社友們的到訪。

week note

帶著正能量迎接挑戰

文／錢文玲Frances（台北陽明扶輪社 2019-20年度社長）

非常榮幸擔任陽明扶輪社43年以來的第一位女社長，這樣的殊榮讓我戰戰兢兢，但每天都帶著正能量，全力以赴！

因為陽明社2019-20年度的社會服務都規劃在下半年，所以在疫情時，因考慮社友們的健康，而沒有辦法進行以陽明為主的服務，非常可惜。所幸上半年我因代表陽明社而去參加了許多他社及地區的服務及活動，讓我在這麼特別挑戰的一年，仍然擁有許多美好的回憶，無論是於社內和社友們共同面對挑戰、或者是在社外與分區及地區的其他社長秘書們建立友誼，都是美好的善緣，讓我能夠開拓自己的世界，感恩扶輪連接世界！

總監週報

Week -46-

第四十六週

EVENT

扶少團成長 團秘會分享

掃描看片

扶少團團秘會進行地區代表遴選時，邀請總監Sara前來團秘會做專題演講。扶少團主委——關渡社IPP Cindy說：「這麼多有經驗的扶輪隊先進，一起來帶領大家，把他們的成長經驗，跟大家分享。在扶少團員們成長的過程，可是非常好的養分。」

在全員齊喊「3521感動人心，扶少團，讚！」卜，扶輪少年服務團第8次團長秘書聯誼會圓滿結束！

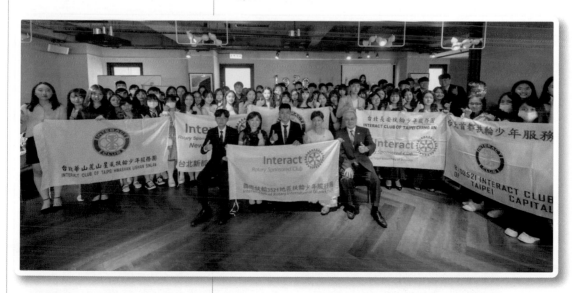

DGE、DGN、DGND專訪

總監當選人 馬長生DGE GoodNews

　　相信從我們出生到成長到現在，經歷在社會上五、六十年，六、七十年的時間，一定有很多人物從我們生命當中經過；我回想了一下，我最需要感謝的人物是我的父親。生命當中有許多的回顧，若不是父親，我大概不會在年幼的時候就有機會出國；若不是出國，就不可能有接觸這樣一個宗教信仰，認識上帝；若不是信仰，我大概也不會有這個婚姻，能夠建立自己現在的家庭。

　　所以，若不是我的父親的同輩介紹，我也不可能進入到扶輪社。這一切的種種，我今天回顧到現在，我覺得影響我這一生、改變我這一生最大的人，是我的父親馬繼先先生，我非常感謝他。

總監提名人 簡承盈DGN Dennis

我這輩子最感謝是我的父母，我出生於嘉義縣梅山鄉，從小就在鄉下長大，爸爸賣豬肉，媽媽則是開一間餐館。兩位不眠不休、不分晝夜，努力的工作，把辛苦一輩子賺的錢，都花費在我們四兄弟的生活費、教育費，尤其四個小孩全都在台北念書，所有的住宿、生活、學雜費，

費用非常高，讓父母在生活上有滿大的壓力。我很感謝爸爸媽媽對我們的投資，我們才有今天的成就。所以我最感恩、最感謝是我的父親及母親。

指定總監提名人 李澤汝DGND Joni

加入扶輪，首先就是要感謝我的父母PP Steve還有CP Angela，當初是他們「鼓勵式的強迫」我要加入扶輪，如果不是他們，我到現在應該都還沒有加入任何社團。第二個要感謝的人就是PDG Jeffers，感謝他從我加入扶輪這十幾年來，一路指導我的扶輪知識。不管是在基金的部分，或是扶輪的倫理的部分，還有很多一般人不會去翻到的扶輪知識，其實PDG Jeffers一直以來都是慢慢地、默默地教導我，甚至用抽考的方式，讓我隨時去翻程序手冊。

4月20日是個很特別的日子，特別感謝PDG Jeffers，也祝他生日快樂；另外，我還要感謝PDG Venture，PDG Venture是一直鼓勵我、告訴我，如果自己有理想、有想要做的事情，一定要站到一個高度，號召大家一起來做，也是對自己的一個訓練；最後我要感謝我們的總監Sara，她一直在鼓勵我：永不放棄，遇到困境都還要繼續向前。感謝這些一路上扶持我的人、一路上指導我的人，感謝你們，我會更加的努力繼續學習。

服務、學習最珍貴

文／朱士家Charles（台北中山扶輪社 2019-20年度社長）

中山扶輪社31年了，一年來非常感謝秘書Francesca、PE Anlie、副社長Hank、財務長David、糾察長PP Kim、訓練師PP James、助理總監PP Michelle、總監DG Sara、還有五大主委及理事會成員，有大家的支持協助，群策群力，一年來成果豐碩，完成多項社會服務活動及社友快樂聯誼！

這一年來我們完成了連續10年的CPR/AED公益教學，學習人數突破3000人次；連續4年的花蓮吉拉米代部落，今年是「扶輪送愛─偏鄉兒少戲劇培訓計畫」；已巡迴4校的全球獎助金台灣偏鄉「三生有幸」計畫─實驗教育生態研究車；馬武寶基金、小太陽計畫今年資助20位品學兼優、家境清寒學生獎學金。

感謝Sara總監、地區、分區扶輪先進們的支持協助，讓我有服務、學習的寶貴機會！感謝兄弟社，國外三個姐妹社，充滿如兄弟姐妹般的聯誼感情；祝願我中山扶輪社友誼長存、服務社會、永遠永遠！

扶 輪 札 記

中山社DDF計畫 花蓮吉拉米代部落

花蓮吉拉米代部落舉辦本年度地區獎助金計劃「扶輪送愛──偏鄉兒少戲劇陪伴培訓計劃」捐贈儀式。偏鄉兒童與青少年往往處於經濟弱勢，缺乏課外刺激與學習機會，往往阻礙新事物學習和缺乏自信心，以至於無法順利適應外在社會。

課程包含肢體開發、創造與想像力、聲音表情與表達、主持技巧與台風、舞台空間與移動、道具與服裝等課程，以達到舞台表演之技能，並藉由課程和活動，讓講師帶領自我探索和品格學習！

最偉大的小事

文／李建震Jason（台北合江扶輪社 2019-20年度社長）

week notes

2019-20年度擔任合江社長的職務其實是非常幸運的一件事，在這特別的一年之中，我看見兩件特別讓人感動的事：

惜食送餐活動：

在年初爆發武漢肺炎的情況下，整個惜食協會及扶輪社友們仍能完成如此浩大的工程，許多社友就算自己的本業受到疫情的波及，依舊投入時間來參與這項長期的服務活動。

最讓我感動的部分，是在送餐到醫院、並將便當交給醫護人員時，深深感受到在4、5月疫情嚴峻的時刻，醫護人員仍不顧安危地付出自己的心力，而我們雖然只是送餐的一個小動作，卻感受到自己也是這波對抗疫情的一份子了。

生命橋樑獎助學金課程：

今年首次參與這項獎助學金計畫並擔任導師，整個活動及課程設計讓我更佩服扶輪社友的功力，非常完整的籌備、執行，幫助學生們在踏入社會前更能了解自我的能力及方向。其中，最令我感動的是學生在結業式上給我的回饋，當我對她說：「這幾個月沒能幫上妳什麼忙。」她卻回答：「才不會呢！」她提到我平常跟她聊天時，跟她聊面對工作的態度、如何尋找適合自己的工作、如何調適在職場面對問題時的心態、及對於理財方面的觀念等等，都對她非常有幫助。

這位學生的回應讓我體會到，一件看似對於我們自己微不足道的平常小事，但就這些學生而言，即可能產生巨大的影響力，所以我們千萬別吝嗇自己的小小分享，隨時都可能成為別人的貴人。

這是我在2019-20這一年，自己在服務活動中得到的感動，衷心分享給大家。

♥ 暖心話

感謝總監的用心，未來也要透過一些創新讓社內翻轉一下

notes

總監週報

Week -47-

第四十七週

EVENT

用音樂
感動人心

掃描看片

很多的社現在已經開始恢復了正常的活動，地區也開始舉辦了包括歌唱聯誼大賽，還有社秘會等等，也希望大家可以一起來參與地區的活動，讓我們把握最後的一、兩個月的時間，感動人心，就在我們的心裡，非常的感動，也謝謝大家，我們年會見！

地區歌唱聯誼賽

疫情趨緩的今天，由瑞昇，北安，瑞安、長擎、首都、仰德、中安共同主辦的地區歌唱聯賽，迎接了十全十美的零確診日，雖然疫情已漸緩，但扶輪人依然示範防疫的觀念，半開放又空調設備完整的場所，舉行未滿250人的室內聚會，完全符合主管機關的要求。

各社被本業耽誤的職業級好聲音同場較勁，發揮創意，用各種類型歌唱表演同樂，完美詮釋「音樂感動人心」這句話，加上到場啦啦隊的熱情歡呼下，為下個月即將登場的地區年會，揭開了序幕！

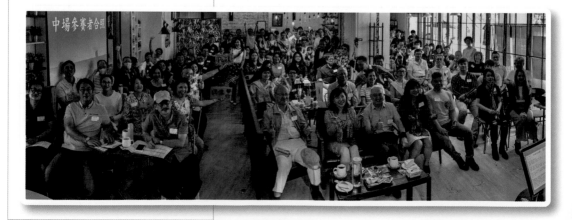

中場參賽者合照

帕華洛帝Luciano Pavarotti

Resource:Entertainment One UK
PAVAROTTI - Official Trailer

都是為戰火的兒童籌款

帕華洛帝（Luciano Pavarotti）是著名歌劇男高音，同時是義大利摩德納扶輪社的社員。1961年，帕華洛帝首次演出歌劇，普契尼的《波西米亞人》飾演男主角魯道夫，舉重若輕的唱功，令觀眾沉醉的妙韻，他能輕鬆地唱出9個高音C，也因此得到「高音C之王」的稱號。自此逐步登上歌唱事業的高峰，更在全球掀起「帕華洛帝熱潮」。多年來，帕華洛帝除了興建音樂中心、提攜後輩，更為慈善不遺餘力，多次舉辦慈善音樂會。

1998年，他獲得聯合國任命為「和平使者」來協助喚醒世界對千年發展目標、愛滋病、兒童權益、貧民窟及貧窮等問題，與他合作的歌手來自四面八方，都是為戰火的兒童籌款，其後他更獲得聯合國難民署授予「南森獎章」，來表彰他對援助難民所作出的重大貢獻。

天和社 防疫物資捐贈

台北天和扶輪社這些年因資助天主教靈醫會下屬機構——宜蘭聖嘉民啟智中心，而與呂若瑟神父及黃鈺雯主任有往來，他們長期無私地在偏遠地區設立醫療機構，照護台灣人民，此次天和扶輪社與同為第三分區的友社，啟動分區聯合服務計劃，來協助靈醫會對義大利防疫物資的救援。

本社多位社友得知後，也紛紛慷慨解囊、共襄盛舉。由於極度缺乏醫療用N95口罩，所以社長Benson積極聯繫各管道，購得3400個台灣生產有衛署字號的N95口罩，並由宜蘭聖嘉民啟智中心呂神父代為接受。

此第一批防疫物資亦會透過靈醫會專案，送至義大利供醫護人員使用，此舉不只回應台灣提出了Taiwan Can Help世界，也落實扶輪人「採取行動，親手做服務的精神：Rotray is Helping！」

week note

扶輪人的堅持與熱情

文／蔣岡霖Benson（台北天和扶輪社 2019-20年度社長）

當我還未擔任社長的職務時，「扶輪人為何而活，為何而戰？」是我一個普通社友會有的疑問。在工作與事業上我們有明確的目的，在扶輪生活上到底是什麼目的，為了扶輪有四大考驗嗎？除了四大考驗，我們還出錢、出席，盡心公益，還有呢？

　　加入天和社僅5年，依扶輪精神，盡扶輪之事，第5年即是當社長（2019-20）的這年，在當社長前有許多的訓練課程，最重要的是社長當選人訓練研習會（PETS），而研習會首日晚宴上，總監Sara將20年來的扶輪絲巾做成一件晚禮服，唯一的一件，多麼有創意！象徵20年來的累積、每年盡心盡力的公益活

動，意義非凡的裙子，真是領導者用心用情、創新未來的表彰。在Sara總監領導下，扶輪是堅持傳承與創新的扶輪！此時我感受到，非凡的領導者才能創造出非凡的扶輪生命。

　　在訓練後，即開始一年的社長服務工作。2020年初，新冠病毒疫情肆虐全球，我思及：百年來的扶輪社為何沒有自我設立的醫院？若有醫院，我們可以投入更多的資源和人力來幫助世界！當時天和社也因病毒疫情捐口罩給義大利設在台灣的天主教靈醫會（呂若瑟神父），我

們是一個小而美的社，我也不知能有多少力量，但一直有一個信念，所有捐款不足的，都是社長的事，當時還有幾萬元的差額，也就由我扛起社長責任，付清口罩捐款！記得那晚，我一通一通的電話打給社友，那怕是捐1000元或2000元買口罩的錢都好，真心感謝天和社全員都參與這次的捐贈公益活動，原來社友需要的是「社長所投入的熱情」！一年的社長生活，才明瞭扶輪是「製造智慧的學校」，是要用智慧服務更多的人群。

　　感謝扶輪所有領導者的教導，我在扶輪中學習，在扶輪中改變生活，扶輪生活和總監的堅持不懈，就是改變一切根本的動力，如同總監給我們的目標，不斷地翻轉前進，連結世界公益活動，持續感動人心，這才是扶輪人的真切生活。

總監週報

Week -48-

第四十八週

EVENT

社秘畢業
永生難忘

❤ 暖心話

總監超愛您 😎 😎

我們要帶給大家一個驚喜，那就是因為辛苦了一年的社長跟秘書們，在最後一次社秘會議裡面，有我們勞苦功高的社秘會主委CP May，還有副主委CP Radio，為他們做了一個非常有特色而且驚喜的安排，那是什麼呢？

May說：「我們在總監的支持下，在我們最後一場的社秘會，安排了一個給當屆社長難忘的畢業典禮，希望大家能夠Enjoy這一次的畢業曾。」

好棒！我想大家一定會終生難忘。

❤ 暖心話

不客氣，您的努力大家都看在眼裡，感動在心裡，參與活動的人是幸福的，因您連最小的細節都留意！您的心放輕鬆，自會找到適合的方式來帶領！相信您「心的智慧」！

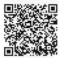

掃描看片

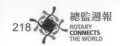

扶輪札記

Women in Rotary 扶輪的女性

2020年5月18日，扶輪英語視訊座談，「Women in Rotary」（扶輪的女性）邀請全球扶輪社的男女社友參與討論扶輪女社友的相關議題。

此次座談邀請了代表芬蘭、印度、加拿大、菲律賓及台灣五個國家的11位扶輪女總監等社友擔任與談人，以芬蘭地區的國際扶輪理事MS Virpi Honkala為主講人，而台灣地區亦有3522地區IPDG Nellie及3521 DG Sara擔任與談人，DG Sara發表的「我如何鼓勵女性社友擔任領導職務」，在當下即收到許多Chatroom中傳來的讚美及肯定！

2020台灣扶輪公益新聞金輪獎頒獎儀式

金輪獎頒獎默默做了14年，終於讓大家慢慢地能夠了解、知道什麼叫做「台灣扶輪公益新聞金輪獎」，目的在於鼓勵新聞從業人員能夠把好的、向善的新聞，報導讓社會大家知道。當然不只是扶輪的新聞，還有只要是公正的、只要是公益的，我們都非常的歡迎。記者從業人員非常的努力，我們需要給他們一個的鼓勵！

面對未知力求創新

文／陳勁卓Orwell（台北至善扶輪社 2019-20年度社長）

非常感謝至善社全體社友們的支持！2020年因新冠疫情影響，真是「風雲變色」的一年，至善社更失去了我們親愛的創社社長Peter，非常不捨！

慶幸的是，我們在防疫有成的環境中生活，至善社友及家人們也平安地繼續工作及社團活動！PP PH也繼續推動在柬埔寨的偏鄉教育服務，並獲得地區上的支持！

期望大家在這波疫情震撼中也能一起思考，任何行業都必須面對未知的變異，而不斷創新、翻轉前進，在每個黎明時分都要裝備自己、準備面對生活的變動，日換星移，即使黑暗中也能沉靜以對，找到黑暗中浩瀚燦爛的宇宙光，而終能迎接黎明再現！

week notes

Week −49−

第四十九週

EVENT

扶輪導師
春風化雨

「3521 感動人心」！教育是國家的根本大計，扶輪人所專注的「生命橋樑助學服務」，就是在幫助一些清寒的大學生，以扶輪人作為他們的導師，然後再請專業的教練為他們設計，幫助就業的課程。今年非常的感恩，全台灣已經有七個地區，來投注於這樣的一個助學服務計劃，而我們地區除了瑞安社主辦，也有大直社、仰德社、清溪社等許多社參與了執行團隊。我們大家一起來看看他們在做什麼。

結業學生陳聖諺說：「一方面是獎學金的贊助，還有一些課程的教導，讓我們可以找到我們更想要的工作。」結業學生李育沛說：「可以從他們的成功經驗中學習到許多，然後回饋到我自己的生命之中。」

國際扶輪3521地區2019-20年度生命橋助學計劃結業式典禮

掃描看片

學生分享

"我覺得我多了很照顧我的家人,我很想跟他們說一聲,謝謝!"

"可以讓我重新去了解自己不足的地方,然後也知道自己可以再度學習什麼!"

"未來我也會將這些所學應用在生活上。"

"再次感謝一下我的導師Jiin,不論課業或是生活上的方面,他在我最困難的時候幫助我。"

"這是讓我們有機會跟這些優秀的前輩們認識,真的是我們三年生命橋樑下來,最大禮物!"

付出與收穫

文／吳郁隆Audit(台北大直扶輪社 2019-20年度社長)

自己在12年前加入扶輪社,完全是因為偶然在網路上看到一篇「職場與健康」的國外研究短文,裡面大概是說,很多在職場上的專業人士或專業經理人,在退休後,因為少了工作上的專注及生活目標的轉移,慢慢出現失智或憂鬱的比例很高,甚至是老年癡呆的現象!為了避免這些情況發生在自己身上,文章提醒應該在規劃退休生活前,就要做到幾件事:

- 要有一群興趣相近,可以陪你一起變老的朋友。
- 要常常旅遊,留下一些與日常作息不同的美好回憶。
- 要有規律性的運動。
- 要有一群可以一起天南地北聊天、唱歌的好友。
- 最好能夠每天喝點紅酒。
- 行有餘力可以做些社會公益活動與服務。

我心想,可以同時達到這些目標的捷徑,就是加入扶輪社!所以當我們CP Attorney創立大直社時,我便欣然加入了。只是11年過去,除了偶爾參加例會與餐敘外,自己對扶輪社一直維持著既熟悉又陌生的關係,直到自己被推舉擔任了2019-20年度的社長職務,情況才發生了改變。

就像新手爸爸一樣,自己也是當了社長才開始學習怎麼當社長的,幸好在這個過程中,有來自DG Sara及很多扶輪先進安排的各項社長訓練課程,讓自己開始認識扶輪的價值與傳統;還有很多四分區的社長秘書同學們的定期經驗分享與互相加油打氣,讓自己跟友社的社長有勇氣共同攜手前行;更棒的是大直社自創社以來,維持的優良傳統:「社長說了算。」讓自己可以得到來自所有社友的支持與包容!

如果問我擔任社長這一年自己的收穫是什麼?那就是「參與與奉獻,雖然花了自己一些時間與成本,但收回來的卻是價值不菲的心靈滿足與人生體驗。」

總監週報

Week
─ 50 ─

第 五 十 週

口蹄疫解禁
公益挺豬農

掃描看片

今年度，地區做了食安方面的兩個服務，一個是溯源餐廳調查，一個是「萬粽感恩，防疫有成」的活動，謝謝我們華岡社PP Joanne及北區社PP Farmer，Farmer說：「我們即將成為不打疫苗的口蹄疫非疫區。」這也代表了我們的豬隻肉品，可以出口到其他的國家，幫助我們國家的經濟。

另外，我們也很感謝食安團隊的天使們，他們來全力支援這個活動，我們PP Cherry要說：「惜食行動、疼惜食物、疼惜台灣！」所以我們大家是要做到「扶輪有愛，食安至上」。

推動食安服務計劃

為了感謝衛福部和農委會，對新冠病毒和非洲豬瘟防疫有成，扶輪舉辦一場「萬粽感恩、防疫有成」端午節感恩活動，邀民眾一起現場包粽子，並送給衛福部和農委會上萬顆粽子表達感激，搭上端午前夕的佳節氛圍，

國際扶輪社用實際行動挺台灣豬肉，也為防疫英雄暖心應援！除了應援防疫英雄外，也進行餐廳食安調查，為民眾食安進一份心力。

瑞科扶輪社CP Rich

我是瑞科扶輪社CP Rich，現任總監Sara她在做（瑞安社）CP的時候，我們看到她把瑞安一步一步地帶到現在目前的情形，我們非常感佩她，所以我們在她做總監的這個時候，也希望能夠創立一個扶輪社，繼續幫助一些需要幫助的人。

瑞科社不管任何一個社員，本身都做過滿多的社會服務，其實在做扶輪時，都是挽起袖子自己直接跳下來做。因此，我們不管你在哪一個職位上，都應該要保持一顆赤子之心。

社慶精華

九合社 社慶上遴選六任社長

　　九合扶輪社11週年社慶，Jennifer社長愛護每一位社友，維護九合的溫暖家庭，社慶當天的特色是充滿互動、充滿感動，來賓、寶尊眷、社友都被邀請上台並表演歌曲，也邀請肢障社友及來賓帶動全場做黑白猜、比比看等遊戲，台上台下精采無比。更了不起的是，已經排出接下來六任社長，全社齊心努力打造九合美好家園！

天母社 社慶三代共襄盛舉

　　天母扶輪社38週年社慶，74位社友有老、中、青三代，真是人丁興旺的大家庭，社慶的氣氛輕鬆自如，邀請專業歌手表演外，社友們也分享好歌聲，還邀請Sara總監一起唱扶輪頌，所有PP上台切蛋糕時，也合唱生日快樂歌，其樂融融！

　　社慶典禮上，並有新社友授證，是一位中華民國大使，英雄好漢齊聚扶輪！

永都社 攜家帶眷同歡

　　永都扶輪社4週年社慶，也為社友慶生，社友們大多年輕，也開始組織家庭，所以社慶上不少大人、小孩全家出席，但是孩子們都安靜入座，上台蹦蹦跳跳也不吵鬧。Edwin社長的雙胞胎女兒，則安安靜靜地掛在爸爸身上，像是可愛的無尾熊。

華岡社 盛裝赴會表演

　　華岡扶輪社29週年社慶，社友們均著正式禮服，盛裝赴會，男的俊、女的俏，新社友依華岡慣例必親自表演，演出巴黎紅磨坊的康康舞及雙人舞，令人驚艷！

　　而八分區的慣例更是各社均熱情參與。每社社友均上台同樂，扶輪家庭洋溢濃濃人情味！

同星社 傳承乾杯氣魄

　　同星扶輪社二週年社慶，Andrew社長以「劉德華」英姿，率領四大天王又跳又唱，讓人「愛～愛～愛不完」！

　　Andrew社長的一對兒女合奏演出，獻給爸爸最愛的扶輪家人，社長夫人薇薇也與PE夫人等寶尊眷一起獻唱，台上表演精采，台下酒裡來酒裡去，也異常熱烈。CP Nancy說，豪飲的氣魄就是同星社慶最大的特色！

Week
─51─

第五十一週

EVENT

超級熱力
現任社長
創新社

現在已經到了社慶的旺季了，還記得在上任之前，我跟每一位的社長及團隊會前會上，特別問到大家社慶的日子，因為希望每一個社社慶不要撞期，我能夠全程參與。

經過疫情衝擊，很多社的社慶必須延期，甚至於取消，所以在5月、6月很多社慶都擠在一起，我每一天可能要跑三場，四場，要跟大家抱歉，就沒有辦法全程的留到最後，但是大家在社慶這一天，把一切的榮耀歸於社長，也謝謝他一年的努力，我們大家都過了感動人心的一年，真的很棒！

新社介紹
百川扶輪社CP Ken

起名百川扶輪社最大的用意跟目的，就是能夠吸納社會各階層的優秀人才，能夠匯集到我們百川扶輪社；有別於一般扶輪社例會的方式，我們可能會從事海外的例會，我會把我們劍潭23年來歷屆的特色，融貫在我們百川扶輪

掃描看片

社。有我現在駕輕就熟的這種情況之下，我相信我可以把百川帶出一個不一樣的社團，特別是我們百川雖然只有兩次的例會，但是我們每個月會增加第三次的例會，就是要把家庭帶進來。夫人表示：「這是一個愛，就是支持他想做的事情，因為他對扶輪社真的是非常的熱中，難得他除了旅遊以外，他最熱中的就是扶輪社！」

總監感動了我，也翻轉了我，加入扶輪運動的行列

文／蔡寬福Ken（台北劍潭及百川扶輪社 2019-10年度社長）

四年前2016-17我擔任劍潭社秘書的時候，CP Richard以非常興奮的口氣不斷的提醒我，恭喜我，2019-20我將擔任社長時的總監Sara是他的好朋友，也是律師，她的名字叫「馬靜如」，要我好好「記住」，全力支持她。因為CP Richard是我敬愛的CP，我不能「反抗」、只能順從，所以，先把 Sara 這個名字「收藏」起來。

2018年的11月，這個既可怕、又溫柔的女強人Sara開始出現了，而且別出心裁，提前一年開跑拜訪社當，竟然，選在我生日的當天(她事先並不知情)來公司拜訪我，以贈送錄影作為我就職典禮的花絮「見面禮」為由，先來個「非正式」的公式訪問。這是我們第一次見面。據她說，我當天的態度「跩跩的」。其實，事後想一想，她這項「創舉」，由班長「先禮後兵」親自進行「家庭訪問」，根本就是利用機會來試探「軍情」，了解一下我的人格特質，以便擬定方針來領導我。因為她把總監做「小」了，不再是「由上而下」的領導感動了我，她可能知道「跩跩的我」不太容易受感動，但她精心設計的這項「舉動」，事實上不只感動了我、也感動了3521地區各社社長，產生革命情感，都動了起來，創造台灣12個地區「社員淨成長」第一名的歷史記錄。

隔年，2019年，一連串的地區訓練研習會，三合一（DTTS、CTTS、MHTS）、PETS、四合一（DTA、DMS、DPIS、DRFS），Sara又搞了新花樣，以互動式「翻轉」教室，跟過去受訓方式不一樣了，真的不好混，有問必答的方式，答的好，是應該的；答的不好，丟了自己社的顏面，這一招，在研習會中，受訓

者與訓練者腦力激盪、研討熱絡，沒有人打瞌睡。

恐怖的日子終於來臨了，「總監公式訪問會前會」在她的辦公室舉行，事先，我們準備了完整的資料，要來「應付」她，可是，她的重點只有一項：社員成長30%，以劍潭社而言，就是以成長17名為目標，鼓勵我要勇敢承擔。當時我心想，就職當天我已經準備好了七名新社友入社，只差十人，怕什麼？就畫押了吧，先「承諾」再說吧！

但是，走馬上任的第一天，我就發現「我錯了」，想達成這個目標，可能比「登天」還困難，因為，隨即而來的「主動」退社、身故、「被動」退社等「社員流失」因素，將許多努力打回到原點。

2019年10月28日，這個既溫柔、又可敬的女強人Sara又出現了，她特地「百忙之中」飛來俄羅斯，參加劍潭第二次海外旅遊、秋之旅、移動例會，我當然知道，她的目的「並不單純」，她一路上「察顏觀色」在我們有限的「團友」中尋找目標，「鼓勵」劍潭創新社，我身為社長，理應配合「敲邊鼓」，在下雪的「北極圈之夜」，雖然沒有看到「幸福極光」，但是，已經「鎖定」了CP的人選。

IPDG Sara很清楚，就社員成長，最直接、最快速的方式，就是「創社」，13年前，劍潭社最後一次創社失敗，就沒有人敢再提創社的議題，但是，年年都是地區總監「關愛」之後的目標，萬萬沒有想到，Sara使出這一招，出國旅遊不忘「扶輪運動」。而事實上，這個「舉動」又再一次的感動了我，回國後很努力地Push原定的人選。12月4日，我給Sara的Line上留言：報告總監12/1-12/3本社「登山隊」前往「八通關古道、瓦拉米」，經過了CP、PP Gino用力Push…結果「失敗」收場；總監Sara 回我一個「哭臉」貼圖，失望不在話下，隨後，她「提議」如果由友社社友出來做CP呢？太好了，我立馬回說「我們願意相挺」，想不到，Sara下一句話淡淡地說「還是你最適合～」。啊～現在回想起來，難道～她鎖定的是我？

2月23日劍潭社23週年社慶的當天，我以社長的身分「承諾」她，劍潭社會在她的任內「創新社」，因為，於12月20日，曾經受惠於扶輪「米山獎學金」而去日本留學、旅居日本的大野夫婦回台，我們兩對夫妻在「滿穗台菜」午餐，我提出創社的念頭，已得到了Ono San的支持，當下連「百川社」的社名都取好了，還拍下一張4人小組籌備會議的照片。

劍潭社人才濟濟，想擔任社長可沒有那麼容易，要排隊、看年資，最重要必須

week notes

經過「提名委員」這一關，才能夠「被邀請」，就算我的年資夠了，「提名委員們」看到我平常的「表現」，應該不敢把這個優質的社團交給我，所以，2005年8月6日加入劍潭社以來，我足足熬了14年，才有機會可以輪值當個社長，為社友親手服務，其間，看到許多友社的社友，資歷比自己淺，都已經快樂地當完社長，見面要尊稱人家為PP了，真的好生羨慕。

如果「提名委員」不「邀請」我，當時我已經決定了，只有兩條路可以走：第一，就是「一輩子」當個快樂的社員，第二，我會選擇「退社」，選擇退社的原因很複雜，其中，主要的原因是，看到歷屆的社長使出渾身解數、慷慨解囊，為社友無私的奉獻，而我只能被動「享受」被服務，非常汗顏。身為扶輪社員，輪值當一任的社長，是權利、也是義務。

擔任社長後，才深刻體認，國際扶輪組織的設計是完備的，我過去的觀念，是只要經營好自己的社，不需要去參與太多的地區活動，但Sara總監把原來各社已經成熟的優質服務計畫「地區」化，由地區來領導，各社自由選擇參與項目，集中火力、資源、人力，使服務的規模變大，扶輪的公共形象也大大的提升了，這一點深深翻轉了我對於扶輪的「刻板」印象，終於可以不再隨意浪費資源，流於形式的「短線」服務計畫。

有目共睹，3521地區於19-20年度真的非常的不一樣，Sara把整個地區「翻轉」動了起來，這是「扶輪運動」的真諦。因為總監感動了我、也翻轉了我，我願意，加入扶輪運動的行列！

社慶精華

北區社 薪火相傳61年

北區社能日漸茁壯、屹立不搖，迄今超過60年，最要感謝的就是所有的社友及寶尊眷，因為每一個人的參與及付出，我們才能一路走到現在。尤其是歷任的前社長們，每年必須出席的各式國內外會議與活動，平均超過250場以上，但所有前社長們不辭辛勞，一棒接著一棒，薪火代代傳；61年來不間斷的付出與傳承，才能成就今天北區社的榮景。

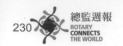
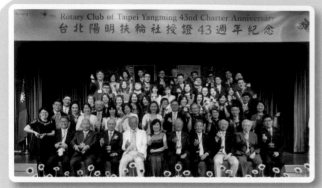

陽明社 勇敢無畏前行

台北陽明扶輪社授證43週年紀念晚會，Frances社長是最勇敢的社長，因為第二分區只有陽明社舉辦社慶。

仰德社 彷彿置身夏威夷

仰德社決定帶著蒞臨社慶的貴賓們來一趟夏威夷之旅，儀式上半場由總監頒發年度各個獎項及新社友入社授證，感謝社友們的付出與支持，不論是社區服務或是基金捐獻，仰德社於地區中表現亮眼，典禮下半場以輕鬆的Bossa Nova曲風，帶領大家彷彿置身於夏威夷海灘中，節目穿插藝術品拍賣及年輕活力的味全龍啦啦隊表演，精采萬分。

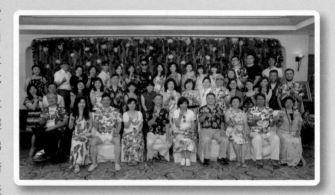

仰德社社長P Maria及籌備處主委PE Marco，感謝大家與仰德社友一同共度美好時光。

中原社 佛朗明哥熱舞

中原社20週年社慶，選在今年地區年會的會場萬豪酒店盛大舉行。社友們盛裝赴會，男社友們打上古典的領結，女社友們穿著禮服，真是盛況空前，並由社友Flamingo率團表演佛朗明哥，舞熱情如火！社友們贈送Philip社長肖像漫畫，充分顯示其風趣豪爽的神韻，並一一上台擁抱社長，以表感謝。

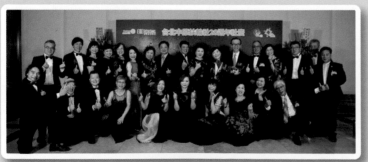

人生的轉捩點

文／武家安Adam（台北華朋扶輪社 2019-20年度社長）

越戰始於公元1951年—我的出生年。自幼在戰火中長大，深感社會動亂所帶來社會動盪不安與人民急欲尋求穩定的渴望。越南長期以來是法國的殖民地，歐洲民主的風尚與藝術的素養也深植越南民心。但越南南北方的民主思想與共產制度的抗衡，於越戰時雖有美國的軍事協防，但至1975年北越戰勝，終於統治南北至今。

在海外成長的歲月中，我深受華僑教育政策所推行思想教育與實踐的影響，於高中畢業後，為追隨傳統中華文化的傳承，追隨 國父「尚醫醫國」的志向，決心遠赴自由的國度—中華民國，接受醫學教育。身為越南華僑的第二代，報考中華民國的海外大學聯招，考上「國防醫學院醫學系」。

但越戰期間因兵源所需，越籍男丁要服兵役，故禁止出境，不能以正常的管道離開越南。但若離開越南後，到達越南以外國家的中華民國駐外單位，憑「國防醫學院入學通知書」便能順利到達臺灣。因此，我遂進行非正式的離境計畫。首先採取「海路」離開越南，過程曲折與驚險但行動失敗。第二次「陸路」的離越計畫，目的地是柬埔寨，需越過越柬邊境到達柬埔寨首都金邊，但因邊境戰事的拖延，途中遍地屍首，及糧食補給不足的因素，遂即放棄而折返越南。

第三次離越計畫是採取「空路」，利用柬埔寨軍事人員訓練所在地在西貢的機會，結訓人員回國時喬裝軍士家屬以軍機載運回柬埔寨，終於成功到達了金邊市。之後在金邊，經由中華民國駐金邊大使館憑「國防醫學院入學通知書」護送回國，就讀國防醫學院醫學系。

謹以《人生的轉捩點》一文，簡短扼要敘述個人的人生轉捩點，回憶往事點滴，至今常午夜夢迴，餘悸猶存不已。引用「天將降大任於斯人也，……。」自勉，並恪遵庭訓，湧泉相報，終身戮力學習，貢獻社會。海外學子都期待回歸自由祖國的懷抱，感謝自由祖國的教育之恩，感謝國際扶輪大家庭提供社會服務的大平台，以發揮「老吾老以及人之老，幼吾幼以及人之幼」的世界大同理想。

社慶精華

天和社 串聯力量行善

　　天和扶輪社13週年社慶,特別感謝DG Sara親自來祝賀,及IDG Good News擔任新舊社長傳承典禮的監交人,社慶當天也是天和社與新北市陽光社締結為友好社的簽約日,聯結兩社的力量一起做公益;不但如此,Benson社長邀請天主教靈醫會會長暨聖嘉民啟智中心的創辦人呂若瑟神父引領中心學員於晚會中表演,而且有社友是老中少三代參加社慶的,部分社友的第二代也上台展現精采的才藝。

新都社 101高空辦晚會

　　台北新都扶輪社7週年社慶暨就職晚會,這次社慶活動的主題是世界旅遊風,結合各國特色風情的服裝,與社友寶尊眷以及復興扶少團表演,在台北最高的地標台北101第86樓舉辦社慶,美景佳餚,伴隨高昂的晚會節目與感謝,感謝2019-20年度社長Hamburger辛苦了,接下來的一年,由PE Maggie擔任社長,相信在Maggie的領導下,新都會有更加耀眼的光芒,新都社7歲生日快樂!

中安社 重返校園時光

疫情讓我們必須保持好幾個月的友善距離，但就在返校日前夕，終於解封了；不斷學習是中安社文化，對新事物保持樂觀、熱情，我們是學生，也能當教授，這次社慶中沒有老師，也沒有書本，是大家重回校園的回憶，同學們，準備上課囉！

華朋社 完美因為有你

感謝老天爺讓我們在暴雨前完成我們的授證四合一活動，感謝PF Master及其團隊在短時間內完成所有的籌備工作，無懈的執行與細節規劃，更是幫我們準備了豐盛的總鋪師午宴，感謝盡心盡力的各個主委及社友，一切的一切，把這兩天盛大派對準備得盡善盡美，但再美的派對，沒有參與的嘉賓，也不成宴會，感謝各位社友、寶眷來賓的參與，你們的行動讓我們知道，只要我們的團隊站出來，一定會有人挺，感恩大家，請大家繼續愛華朋。

Week
-52-

第五十二週

EVENT

燭光與擁抱
感恩的眼淚

掃描看片

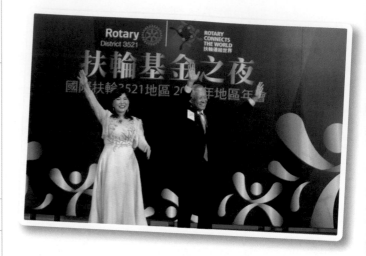

今年度幾經波折，終於還是舉辦了年會，基金感恩之夜時，感謝所有捐獻基金的人；全會則讓地區的社友都能夠來看看我們這個大家庭，真的是非常的感動。謝謝年會籌備團隊，準備了那麼多驚喜給我，又有猛男秀，最後這個晚上又有那麼多的燭光、那麼多的擁抱，真的很感動，我還是哭了，因為實在太幸運了，謝謝大家！

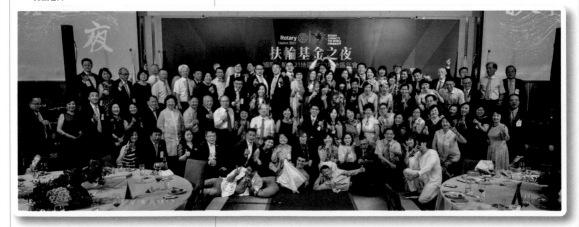

合力辦件快樂的事

文／黃慧敏Moody（台北瑞安扶輪社 2019-20年度社長）

當我被告知將負責2020年6月20日地區年會開幕式的總監入場儀式時，因為瑞安社是總監社，當然是義不容辭地承擔下來，但當時只有3個星期時間，該用什麼樣的歡迎儀式？籌備已是刻不容緩，於是我趕緊找社友們一起合作討論作什麼樣的橋段？

真好，凡我開口邀請的社友們，每位都很樂意，很快就組成5男5女的舞群，也找到了舞蹈老師。但要選什麼曲子來跳呢？可要我們決定啊！

而只剩兩星期，老師也只能給我們3堂課練舞……正煩惱時，同學好像知道我在找歌似的，送了《What u feeling》的YouTube給我，這首輕快又熟悉的曲子太合適了！

於是我們5對男女趕緊學習舞步：牽手、拉肩、摟腰，呈現很正式但仍具現代感的雙人舞，雖然平常我們是親近的好社友，但從未如此「貼近」著跳舞，但為了呈現最能表示家人親情的氛圍，我們沒害羞或尷尬，都很認真地記舞步，剛開始，我們會踩到對方腳或跳錯方向，錯誤層出不窮、也笑料不斷，但漸漸地默契就培養出來了！這短短3分鐘的舞卻為我們的友誼加分許多！

年會當天，瑞安社友有29位參加，除舞群外，還有6位後勤支援，太興奮了，當我們迎接我們親愛的CP Sara，而做總監入場式表演時，在夢幻中陶醉而完成了這個送給Sara總監的驚喜！

這個快樂的回憶，是眾志成城、集中力量，而完成一件任務，我們每位都很帶勁兒，樂趣無窮。更棒的是，我們也參與了年會閉幕式，超級精彩的「3.5.2.1」愛的螢光令人難忘，也深深感動了3521地區所有社友們都愛戴的美麗總監Sara，看到她感動落淚，我也再次深感榮幸，在「感動人心」的2019-20擔總監社社長，萬分榮幸！

社慶精華

洲美社 露天派對防疫

　　深怕疫情的狀況，我們選擇了大直典華露天場所，以夏威夷風來呈現當天歡樂氣氛，6月14日洲美社慶當天，我們也增加一位優秀的社友，由總監別章，傳承讓每一屆社上都有依據的腳步，更難能可貴的是，整年順利完成多項服務，這些力量來源是洲美全體社友，我們一起親手做公益服務，努力完成。

陽光社 分享獲獎光榮

　　陽光24屆社長Caser賣力承擔，成績斐然！陽光社獲得2019-20年度國際扶輪獎（RI社長獎），暨地區扶輪金龍獎的最高殊榮，感謝全體社友們的相挺相助。

北安社 京劇表演精采

　　北安社21週年社慶暨第22屆交接晚會於6月14日圓滿成功。22歲的北安過去的一年社員成長為16位，社慶每位姐妹美麗出場，22屆新任社長Jenny郭及大Jenny的京劇表演，驚艷全場；新社友們載歌載舞，尊眷動感表演，搭配美麗的太太們，鶼鰈情深令人羨慕。21屆圓滿成功，邁向更好的2020-21年度。

天欣社 一切是最好的安排

台北天欣扶輪社滿6歲囉,相識是緣份,相知是情份,所有安排都是最好的安排;天欣是幸福服務的延續,是擁抱改變的學習,是盡其在我的堅持,祈願天欣,友誼純粹,歷久彌新,創新扶輪,精采未來,Innovation for Wondrous Future!

大直社 任務圓滿交接

台北大直扶輪社12週年社慶暨第12及13屆社長交接典禮,在現任社長Audi及下任社長Promise的共同主辦下圓滿成功。

關渡社 陶醉悠揚音樂

台北關渡社第8屆社慶,在P Sam的「拍手功」展開序幕,今年的主題「感恩‧傳承」在一連串的感動中畫下句點,音樂會特別邀請恆春月琴國寶,烏克麗麗霜語Venessa及玩聲合唱團壓軸,全場在一片歡呼聲中結束,期待明年再相見囉!

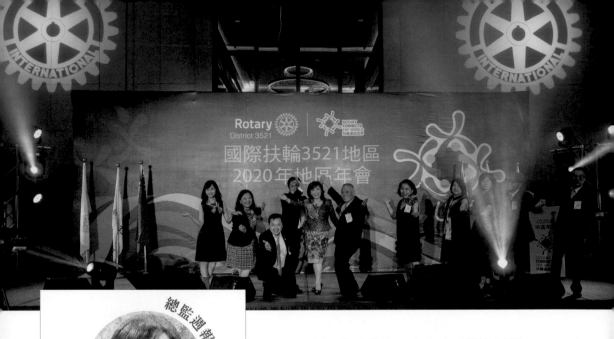

總監週報

Week -53-

第五十三週

EVENT

最後一週
Sara掏心話

年會圓滿閉幕後,也完成了總監週報 2019-20年度的最後一集,所以我就在問兩位攝影團隊們,我們能不能做一些比較特別的訪問。

攝影團隊問我:「我比較好奇的是,這次合作竟然都是由總監親自來跟我們校對。」我想,因為我其實從小就很喜歡看電影,後來上大學以後,我還是很喜歡看電影。雖然念的是政治系轉法律系,卻仍是熱愛去看金馬獎的電影展或其他電影。這一次總監週報,讓我覺得我可以變成自編、自導、自演,多過癮啊!所以這個我就一定會要自己做,我很喜歡啊!

攝影團隊又問:「總監,妳確定妳想要讀的不是視覺傳達學系嗎?」我覺得我是入錯行了,每次什麼時候壓力最大?追稿的時候、他們東西不給我的時候,其他我不會。我覺得我就是很喜歡做這些安排、討論,然後看到他們做出來最後的成品,有好幾次我都覺得好棒喔!應該得金馬獎。然而攝影團隊卻說:「我們考慮投金輪獎。」很好奇他們到底有沒有找到我的一些NG畫面,可以讓大家笑一笑!攝影團隊回我:「總監您的NG次數,是比常

人還要低很多很多很多。」我
想這是一個讚美！其實要再次
謝謝我的總監週報團隊，因為
他們讓我們留下一年度來最美好的記憶，希望你們大家也都喜歡這一
年的報導。

新社介紹

碧泉扶輪社

　　嘿。大家好，我們是碧泉家人，跟3521的兄弟姐妹們問好，大家好。

　　我們碧泉社會創社的主要原因，是因為我們是一群在這條路上，希望尋找自
己的夥伴們，我們社的（服務）希望集中是在教育領域，能夠在偏鄉的這個區
塊，能夠投入我們更多的心力，把我們的學習、我們得到的，能夠一起回饋給我
們的社會，還有回饋給我們的家人。

　　我這個CP希望是母雞帶小雞的心情，帶領這一群有愛、有熱情的扶輪新
兵，然後在扶輪快樂的學習、成長，將來茁壯，能夠回饋給扶輪、奉獻給社會！

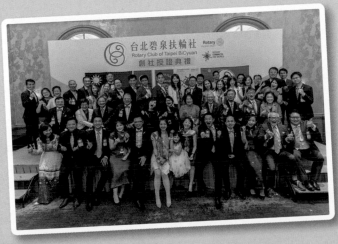

當善良遇見善良 歡笑中的幸福心

文／梁純識Tracy（台北碧泉扶輪社 2019-20年度社長）

人生之所以有趣，是在於它沒有劇本、無法彩排、也不能重來。2020年05月21日對我而言是永遠難忘的日子，一位無法抗拒的暖心領導，改變了我的後場人生，這就是扶輪情緣吧！

機緣巧合，而能與當時離卸任僅40天的DG Sara首度面談：扶輪的未來。感謝DG Sara極緻細膩的溫暖感召，當下就是震撼和滿滿的感動，也是這股力量，讓我義無反顧投入創社，與一群可愛的碧泉家人共擁扶輪生活，如沐春風。

感謝PDG Venture在Tracy挫折時一路正向引導，讓我不孤單，更勇敢更堅定。DG Sara親筆建議的幾個社名中，PDG Venture為我挑選了「碧泉」二字，源自唐詩「上窮碧落下黃泉」，意指是一群對生活充滿熱情的夥伴在前行的道路中「尋找知己」，因意念相同、愛心相同，加入「碧泉」相互扶持，如家人、如手足，並在喜樂中成就彼此的夢想。

扶輪之路，披荊斬棘地走來，感謝DGN Joni給了最珍貴的機會學習。未經一番寒徹骨，哪得梅花撲鼻香。我學習、我成長，我希望用愛感動，用心服務。一起為需要我們的人，訂做一個天堂。

感謝新社顧問CP Michael，用他厚實的臂膀和堅強的輔導團隊，守護著「碧泉」，扶輪緣分再延續，感謝15-16同學們相挺，碧泉一定會孕育優質的扶輪夥伴。以扶輪家庭為主軸，建構一家人的情感，透過職業交流、聯誼、服務，讓社友建構優質人脈網，並一同成長，相知相惜。

感謝台北明水社培育我的成長，碧泉社將以歡樂、溫暖扶輪家庭為主軸，這都來自明水的啟蒙，感恩CP Audio，有愛、有心，讓Tracy可以保有年輕的心來付出，帶著尊重傳承及熱情活潑的態度參與扶輪，體現扶輪的真、善、美。

6月29日，碧泉社、碧泉家人在各位扶輪先進、各位親友朋友同學的面前正式授證了，從受DG Sara溫暖感召，扛下創社之責到正式授證，40天的心路歷程，無法以言語陳述，「愛」真的無敵，這種感動只在扶輪裡。

曾以為過不去的考驗因一顆真心、一句好話、一個微笑、一份心意共同跨越，可以溫暖大家的心，一個愛的抱抱，更能感動人心，在扶輪有幸遇見美好！

week notes

社慶精華

中山社 誠心點亮扶輪

　　中山社31週年社慶暨31屆社長、理事及職員卸任感恩餐會，感謝本社前社長的提攜與指導，您們對於扶輪的真心、真誠，讓中山社發光發亮，我們都感染到了！

雙溪社 追憶已故社長

　　一位扶輪人人生最後的時光，仍然奉獻給扶輪，令人敬佩，今晚是29週年社慶暨感恩晚會，當場及已故社長公子千金，參加社慶領取社長金龍獎，新社友FeiFei為我們演奏社長生前所喜愛的兩首歌曲：《輕津平野》及《再回首》，樂聲悠揚，相信他已在天父的慈愛殿堂，成為大家的守護天使。

圓山社 年輕更有朝氣

圓山社於6月28日舉辦授證36週年社慶暨37屆社長、理事、職員就職典禮，感謝最年輕的John社長這一年的付出，為圓山社帶來更有朝氣的氛圍。

華山社 燭光增添文藝

華山社13週年社慶暨14屆就職典禮，在籌備會主委PE Shelley精心規劃下，社友們全力投入、分工合作，發揮無比的向心力，使晚會充滿藝術氣息、典雅且隆重。晚會中，社長Sid及PE Shelley帶領全體社友、寶尊眷手持蠟燭進場，象徵傳承與祈福，並舉辦新社友入社授證儀式。還有小扶輪Jasmine帶來精采的自創曲表演，及華山快樂合唱團賣力的演唱，華山的活力獲得賓客一致的讚賞！

華友社 締造亮眼回憶

今年華友走過了第21個年頭，謝謝華友給了最大的支持與協助，在大家的共同努力下，締造了許多亮麗的社會服務，也為華友記錄了終身難忘的甜美記憶。華耀扶輪，友誼長存。

樂群社 如家一般暖心

樂群社在Su社長溫暖而堅持的帶領下，今年度達到30%以上的成長，社友們互相扶持，第二代、第三代小扶輪，都一起組成了這個溫暖的大家庭！

首都社 歡慶疫情解禁

首都第29屆社慶暨第29、30屆交接晚會，今年度因受疫情影響，休會了個半月，連帶影響到原定4月30日舉辦的社慶晚會；國外姐妹社也因為邊境管制而無法前來參加，幸好6月份的疫情解禁，在年度結束之前舉辦社慶結合交接晚會。

芝山社 齊為社長喝采

芝山社第9屆社慶Calabash社長認真付出一年，在社慶獲得大家的喝采。

地區諮詢委員會

後記

回憶不僅是記憶過往的燦爛時刻，而是提醒自己不要忘記感恩。

在編製這本2019-20地區年度報告書時，「1920」的許多美好回憶湧上心頭，也讓我稍稍停下忙碌腳步，靜思感恩所有社友們的支持。

我希望這本書呈現地區1920年度的快樂回憶片段，而每一場研習會、服務活動的亮麗成果，其背後都是各委員會付出許多許多的時間與心力，尤其遇到我這個要求效率及效能的總監，夥伴們辛苦了！至今我腦中常浮現的，是男社友們的熟齡白髮及溫暖笑容、女社友們的顧盼生姿及合縱連橫，那些腦力激盪的瞬間，成為我永遠感恩的路徑，通往花團錦簇的扶輪家園！縱然路上難免風雨，只要翻開這本書，回憶起你我在這些成果背後共同經歷的點點滴滴，就什麼都值了。

親愛的3521兄弟姐妹們，因為你們的協助，地區才能在「1920」年度締造了歷史紀錄，Sara永遠感恩，情義無價，感動人心！

地區服務委員會

地區服務委員會

地區 RYLA 及扶輪受獎生委員會

地區服務委員會

地區聯誼委員會

地區眷屬委員會

地區公共形象委員會

地區執秘委員會

地區多分區聯合例會委員會

地區青少年服務委員會

地區財務委員會

地區總監特別顧問

地區資訊委員會

地區基金委員會

地區社員委員會

地區區務委員會

地區法務委員會

2019-20國際扶輪得獎名單 Rotary Citation

分區	社名	扶輪獎	分區	社名	扶輪獎
1-1	北區	1	5-7	中安	1
1-2	新生	1	6-1	雙溪	1
1-3	北安	1	6-2	洲美	1
1-4	長安	1	6-3	沐新	1
1-5	瑞安	1	6-4	基河網路	1
1-6	北辰	1	7-1	首都	1
1-9	瑞科	1	7-2	中原	1
2-1	陽明	1	7-3	新都	1
2-2	百齡	1	7-4	中聯	1
2-3	福齡	1	7-5	永都	1
3-1	天母	1	8-1	華岡	1
3-2	明德	1	8-2	華友	1
3-3	至善	1	8-3	華朋	1
3-5	天欣	1	8-4	九合	1
4-1	圓山	1	8-5	華英	1
4-2	中正	1	9-1	劍潭	1
4-3	華山	1	9-3	明水	1
4-4	大直	1	9-4	松江	1
4-5	同星	1	9-5	合江	1
5-1	中山	1	10-1	關渡	1
5-2	陽光	1	10-2	樂群	1
5-3	仰德	1	10-3	食仙	1
5-5	芝山	1	10-4	矽谷	1
5-6	欣陽	1			47

年度表揚傑出社友名單

【扶輪之光】地區卓越功績獎

北區	張吉雄	PDG Joe	瑞安	李燕珠	PP Wendy
雙溪	邵偉靈	PDG Dens	瑞昇	陳美蘭	CP Kelly
首都	李翼文	PDG Color	陽明	楊忠雄	PP John
北安	梁吳蓓琳	PDG Pauline	陽明	郭伯嘉	VAG BJ
北區	陳俊鋒 & 蔡麗鳳	PDG Jeffers &Tina	陽明	陳政廷	PP Accountant
百齡	黃維敏	PDG Tommy	陽明	林廷祥	PP Thomas Lin
雙溪	林谷同	PDG Audi	陽明	張歐誠	PP Romeo
華山	許仁華	PDG Jerry	陽明	翁士棻	Rtn. Steven
關渡	王光明	IPDG Decal	百齡	矢建華	VDS Helen
北區	馬長生	DGE Good News	百齡	王宗仲	PP TC
北區	吳昆民	PP Farmer	福齡	羅震宏	AG John
北區	陳文佐	PP Solution	福齡	賴鴻儀	CP Henry
北區	李千惠	Rtn. Lily	陽星	林煜琪	CP Claudia
北區	吳止吉	PP Noo Medi	陽星	魏昭蓉	PP Annie
新生	陳佳明	VAG Cello	天母	張世良	PP CI
新生	陳文佑	PP EQ	天母	劉國昭	PP KC
新生	林淑芬	Rtn. Stephanie	天母	彭民雄	PP Michael
北安	王淑宜	PP Amy	天母	李添福	PP James
北安	呂錦雪	PP Irene	明德	林繼暉	AG Paul
北安	李惠雲	PP Gina	至善	邢懷德	VAG John
北安	謝秀瑩	PP Archi	至善	侯禮仁	PP PH
北安	林素蘭	PP Serena	天和	蘇蔡彩秋	PP Judy
長安	林碧堂	AG Boger	天欣	周宜瓔	VDS Sophie
長安	盧明珠	CP Angela	圓山	李志祥	VAG Alex
長安	李澤汝	DGND Joni	圓山	王振弘	PP Builder
長安	金孟君	PP Angelina	圓山	黃崇恆	PP Constant
長安	朱伶	PP Jolin	中正	李振榮	AG AuPa
瑞安	江文敏	VDS Clara	中正	黃璟達	PP Hank
瑞安	陳玉芬	PP Cindy	華山	張肇銘	PP Yoho
瑞安	賴瑾	IPP Jiin	大直	洪光州	VDS Dennis
瑞安	孫天民	PP Timothy	大直	連元龍	CP Attorney
瑞安	林帥宏	PP Jekyll	大直	陳一	IPP Ichi
			同星	朱路貞	CP Nancy

中山	李博信	PP Marine	華岡	張春梅	AG Christina
中山	葉卿卿	AG Michelle	華岡	凌 瓏	PP Vicky
中山	鄭淑方	PP Jenny	華岡	童中儀	PP Professor
中山	方家翔	PP James	華友	陳素蓉	VAG Sue
中山	田志揚	PP Sean	華友	鄭俊民	PP Antique
中山	楊明華	PP Caroline	華朋	邱志仁	VDS Ben
中山	田原芳	Rtn. Francesca	華朋	陳建揚	PP Young
陽光	簡志新	PP Owin	九合	郭碧珠	PP Connie
陽光	黃意進	PP Ray	劍潭	廖光禹	VDS Heating
仰德	簡承盈	DGN/DS Dennis	劍潭	林明聰	PP Gino
仰德	阮美霜	VDS Lily	劍潭	陳敏華	PP Lisa
仰德	曹綺年	PP Joanna	劍潭	彭達賢	PP Gear
仰德	楊孟欣	IPP Terry	劍潭	陳國雄	CP Richard
仰德	邱麗秋	PP Cherry	劍潭	邱 祥	PP Ford
仰德	陳妍如	PP Isabel	清溪	曾本立	PP Allen
芝山	林志豪	VAG Jacky	明水	黃誠澤	AG Randy
中安	白錫潭	CP Thomas	明水	吳榮發	PP Donny
中安	謝騰輝	IPP Eric	松江	許美英	CP May
雙溪	程長和	PP Paul	合江	許淑婷	VAG Pony
雙溪	嚴東霖	AG Tony Yen	合江	林久晃	PP Joe
雙溪	賴燦榮	PP Tony	關渡	江明鴻	AG Domingo
雙溪	柯宏宗	PP Designer	關渡	賴俊傑	VDS Kenneth
洲美	譚淑芬	VAG Amiota	關渡	楊水美	IPP Cindy
洲美	章金元	CP Michael	樂群	王妙涓	VAG Hiroka
洲美	郭光倫	PP Allen	樂群	林坤桐	CP Radio
洲美	李榮隆	PP Showcase			

地區職委員獎

沐新	倪世威	VDS Edward
沐新	曾鴻翌	CP Jacky
首都	馬文經	VAG Marie
首都	謝再盛	PP Thomas
中原	許新凰	PP Teresa
中原	吳慧敏	VDS Season
中原	靳蔚文	PP Vivian
新都	林宏達	AG Vincent
新都	游銘之	CP Jeffrey
新都	楊維和	PP Rice
中聯	林俊宏	P Eric

北區	楊鴻基	PP David
北區	林振邦	PP James
北區	黃輝雄	PP Custom
北區	蕭榮培	PP Ei Bai
北區	莊育士	PP Bacil
北區	許偉伸	PP Matt
北區	林玉茹	Rtn. Ruby
北區	邱靖貽	Rtn. Annie
新生	張明晰	PP Michael
北安	諸葛蘭	PP Chuko
北安	方艷華	PP Linda

| | | | | | | |
|---|---|---|---|---|---|
| 北安 | 郭彥君 | PE Jenny Kuo | 首都 | 李文誓 | PP Lawrence |
| 長安 | 盧元璋 | PP Eric | 首都 | 李垂範 | PP Lee |
| 長安 | 彭麒嘉 | PP Amanda | 中原 | 林麗瓊 | PP Jean |
| 長安 | 王麗珠 | PP Julie | 中原 | 林佩蓉 | PP Lena |
| 北辰 | 洪斌凱 | IPP Sky | 中原 | 戴幼虎 | CP Andy |
| 陽明 | 方杰承 | PP K&R | 中原 | 白峻宇 | IPP Johnson |
| 陽明 | 陳志偉 | IPP Lawyer | 中聯 | 周仲年 | IPP Alan |
| 百齡 | 李繼洪 | PP CH | 永都 | 吳沛然 | PP Jimmy |
| 百齡 | 杜佳莉 | IPP Tracy | 永都 | 王以利 | IPP Ariel |
| 百齡 | 黃俊雄 | PP Andrew | 華岡 | 劉立鳳 | PP Alice |
| 陽星 | 陳進明 | PP Richard | 華岡 | 郭常祿 | PP Weber |
| 明德 | 徐文伯 | PP Richard | 華岡 | 滕翔安 | PP Richy |
| 天和 | 楊　揚 | PP Young | 華岡 | 蘇錦霞 | PP Joann |
| 圓山 | 陳炳文 | PP House | 華友 | 盧昱瑜 | PP Alex |
| 圓山 | 邱景睿 | PP Jacob | 華友 | 潘同益 | PP Vincent |
| 中正 | 郭松林 | PP Sam | 華朋 | 林志開 | PP JK |
| 中正 | 許榮耀 | Rtn. Farmer | 九合 | 葉秀惠 | PP Bernice |
| 華山 | 吳美雲 | PP Fanny | 九合 | 何致仁 | Rtn. Eddie |
| 大直 | 黃啟恩 | PP Ken | 劍潭 | 曾人中 | PP Stephen |
| 同星 | 朱宏昌 | P Andrew | 清溪 | 余鴻賓 | PP Ben |
| 同星 | 沈立羣 | PP Power | 清溪 | 簡惠慧 | PP Julia |
| 中山 | 張文進 | PP Ivan | 樂群 | 楊隆發 | PP Lanfer |
| 中山 | 金志雄 | PP Kim | | | |
| 中山 | 洪立庚 | PP Leo | **新社顧問卓越功績獎** | | |
| 陽光 | 顏文生 | PP Wensheng | 長安 | 林碧堂 | AG Roger |
| 仰德 | 柯耀宗 | CP Edward | 瑞安 | 江文敏 | VDS Clara |
| 仰德 | 李尚憲 | PP Win | 瑞安 | 賴　瑾 | IPP Jiin |
| 仰德 | 陳阿蘭 | PP Alicia | 瑞安 | 李燕珠 | PP Wendy |
| 芝山 | 陳榮富 | PP Franky | 中山 | 方家翔 | PP James |
| 欣陽 | 吳志芳 | CP Aileen | 洲美 | 章金元 | CP Michael |
| 欣陽 | 李育宸 | PP OK | 首都 | 謝再盛 | PP Thomas |
| 欣陽 | 李建毅 | IPP Life | 華朋 | 陳建揚 | PP Young |
| 雙溪 | 廖修三 | PP Attorney | 劍潭 | 陳國雄 | CP Richard |
| 雙溪 | 孫觀豐 | PP Endy | 劍潭 | 林明聰 | PP Gino |
| 沐新 | 孫　凡 | PP Sandman | | | |
| 沐新 | 許斐然 | IPP Ethan | | | |

年度扶輪基金捐獻

阿奇．柯蘭夫協會會員 Arch C. Klumph Society
累計或承諾捐款 250,000 美元以上者

分區	社名	姓名	nickname	本年度捐獻金額	累計金額	級距	項目
01-5	瑞安	馬靜如	DG Sara	$102,250	$133,650	MD Level 4	AKS／冠名
01-4	長安	李澤汝	DGND Joni	$101,050	$115,164	MD Level 4	AKS/PHS
06-1	雙溪	程長和	PP Paul	$31,050	$414,250	Trustees' Circle	AKS／冠名
01-4	長安	盧明珠	CP Angela	$11,050	$430,064	Trustees' Circle	AKS
07-1	首都	李翼文	PDG Color	$4,200	$537,311	Chair's Circle	AKS

冠名捐獻人
本年度冠名基金捐款 10,000 美元以上

分區	社名	姓名	nickname	本年度捐獻金額	累計金額	級距	項目
06-1	雙溪	林谷同	PDG Audi	$25,000	$118,800	MD Level 4	冠名
03-4	天和	蘇蔡彩秋	PP Judy	$25,000	$75,000	MD Level 3	冠名
05-3	仰德	簡承盈	DGN Dennis	$25,000	$65,251	MD Level 3	冠名
01-5	瑞安	賴　瑾	IPP Jiin	$21,150	$26,850	MD Level 2	冠名
08-2	華友	陳素蓉	PP Sue	$10,100	$65,240	MD Level 3	冠名
06-2	洲美	章金元	CP Michael	$10,050	$67,929	MD Level 3	冠名
08-4	九合	林亭彣	P Jennifer	$10,025	$10,025	MD Level 1	冠名
07-2	中原	許新凰	PP Teresa	$10,000	$49,001	MD Level 2	冠名／PHS

鉅額捐獻人 Major Donor
本年度捐獻一萬美元以上或累計滿萬元或或級距上升，實際達成鉅額捐獻者

分區	社名	姓名	nickname	本年度捐獻金額	累計金額	級距	項目
05-1	中山	方家翔	PP James	$11,550	$31,550	MD Level 2	鉅額
01-2	新生	陳文佑	PP E.Q.	$11,200	$26,227	MD Level 2	鉅額
03-1	天母	張世良	PP C.I.	$11,050	$157,075	MD Level 4	鉅額
07-1	首都	盧伯卿	Chris	$10,500	$10,500	MD Level 1	鉅額
02-1	陽明	黃介光	PP Berin	$10,100	$20,415	MD Level 1	鉅額
05-3	仰德	陳賢儀	P Maria	$10,050	$11,050	MD Level 1	鉅額
01-3	北安	郭彥君	Jenny Kuo	$10,000	$23,050	MD Level 1	鉅額
04-1	圓山	王振弘	PP Builder	$10,000	$20,364	MD Level 1	鉅額
05-1	中山	朱士家	P Charles	$8,350	$12,680	MD Level 1	鉅額
05-2	陽光	謝明滿	P Caser	$8,000	$10,000	MD Level 1	鉅額
08-2	華友	羅學禹	PP Jimmy	$7,100	$10,340	MD Level 1	鉅額
01-4	長安	朱　伶	PP Jolin	$7,050	$11,117	MD Level 1	鉅額
09-1	劍潭	蔡寬福	P Ken	$6,600	$10,000	MD Level 1	鉅額

01-2	新生	張明晰	PP Michael	$6,315	$10,542	MD Level 1	鉅額
07-1	首都	黃進塊	P Golden	$5,100	$10,111	MD Level 1	鉅額
04-4	大直	連元龍	CP Attorney	$5,035	$21,080	MD Level 1	鉅額
01-4	長安	林碧堂	PP Boger	$4,620	$12,757	MD Level 1	鉅額
01-5	瑞安	李燕珠	PP Wendy	$4,600	$11,200	MD Level 1	鉅額
01-1	北區	吳昆民	PP Farmer	$3,050	$25,050	MD Level 2	鉅額
01-3	北安	周秀蓁	Rebecca	$3,000	$10,000	MD Level 1	鉅額
01-3	北安	呂錦雪	PP Irene	$2,050	$20,841	MD Level 1	鉅額
06-2	洲美	李榮隆	PP Showcase	$1,050	$25,129	MD Level 2	鉅額
03-1	天母	黃三榮	PP S.R.	$1,050	$10,302	MD Level 1	鉅額
07-2	中原	王寶裕	PP David	$1,050	$10,051	MD Level 1	鉅額
01-1	北區	王振堂	PP Acer	$1,000	$30,100	MD Level 2	鉅額

累計鉅額捐獻人
本年度捐獻一千美元以上之歷屆巨額捐獻人

分區	社名	姓名	nickname	本年度捐獻金額	累計金額	級距	項目
01-3	北安	梁吳蓓琳	PDG Pauline	$5,000	$66,190	MD Level 3	累計鉅額
02-1	陽明	林廷祥	PP Thomas Lin	$4,100	$44,140	MD Level 3	累計鉅額
07-1	首都	陳一弘	Surge	$3,150	$13,161	MD Level 1	累計鉅額
03-1	天母	賴聰娘	P Smart	$3,100	$16,125	MD Level 1	累計鉅額
04-1	圓山	黃崇恆	PP Constant	$3,000	$14,280	MD Level 1	累計鉅額
05-1	中山	葉卿卿	PP Michelle	$2,550	$12,550	MD Level 1	累計鉅額
06-1	雙溪	嚴東霖	PP Tony Yen	$2,100	$14,400	MD Level 1	累計鉅額
06-1	雙溪	柯宏宗	PP Designer	$2,050	$35,350	MD Level 2	累計鉅額
07-1	首都	馬文經	PP Marine	$2,050	$14,111	MD Level 1	累計鉅額
01-3	北安	王淑宜	PP Amy	$2,000	$23,000	MD Level 1	累計鉅額
05-1	中山	李美儀	PP Lisa	$1,575	$37,625	MD Level 2	累計鉅額
05-3	仰德	阮美霜	PP Lily	$1,500	$13,500	MD Level 1	累計鉅額
09-1	劍潭	孫天福	PP David	$1,100	$31,100	MD Level 2	累計鉅額
09-4	松江	許美英	CP May	$1,100	$14,400	MD Level 1	累計鉅額
08-1	華岡	葉松年	PP Sunny	$1,100	$13,610	MD Level 1	累計鉅額
09-1	劍潭	陳敏華	PP Lisa	$1,100	$13,500	MD Level 1	累計鉅額
04-5	同星	楊金錢	PP Duke	$1,100	$12,100	MD Level 1	累計鉅額
05-5	芝山	杜佩育	PP Dennis	$1,100	$12,000	MD Level 1	累計鉅額
04-3	華山	許仁華	PDG Jerry	$1,069	$51,156	MD Level 3	累計鉅額
04-3	華山	張肇銘	PP Yoho	$1,069	$11,069	MD Level 1	累計鉅額
01-1	北區	許義榮	PP Jimmy	$1,050	$35,100	MD Level 2	累計鉅額

03-1	天母	呂勝男	PP Spring	$1,050	$22,125	MD Level 1	累計鉅額
03-1	天母	陳敦弘	PP Cory	$1,050	$22,075	MD Level 1	累計鉅額
03-1	天母	詹炳鎔	PP P.J.	$1,050	$14,075	MD Level 1	累計鉅額
07-1	首都	劉文錦	Julia	$1,050	$13,061	MD Level 1	累計鉅額
07-2	中原	王世宗	PP Benny	$1,050	$14,050	MD Level 1	累計鉅額
06-1	雙溪	孫觀豐	PP Endy	$1,050	$13,050	MD Level 1	累計鉅額
07-1	首都	蔡清泉	PP Peter	$1,050	$12,061	MD Level 1	累計鉅額
09-3	明水	吳榮發	PP Donny	$1,050	$11,600	MD Level 1	累計鉅額
02-2	百齡	黃維敏	PDG Tommy	$1,025	$81,055	MD Level 3	累計鉅額
01-1	北區	陳俊鋒	PDG Jeffers	$1,000	$77,000	MD Level 3	累計鉅額
06-1	雙溪	邵偉靈	PDG Dens	$1,000	$24,200	MD Level 1	累計鉅額
01-3	北安	周婉芬	PP Nancy	$1,000	$19,150	MD Level 1	累計鉅額
04-1	圓山	李鎗吉	PP Richard	$1,000	$16,327	MD Level 1	累計鉅額
01-1	北區	馬長生	DGE Good News	$1,000	$15,000	MD Level 1	累計鉅額
01-3	北安	陳怡璇	PP Michelle	$1,000	$14,300	MD Level 1	累計鉅額
01-3	北安	張邦珍	PP Mindy	$1,000	$13,000	MD Level 1	累計鉅額
04-1	圓山	潘宏智	PP Surgeon	$1,000	$12,526	MD Level 1	累計鉅額
01-1	北區	李英祥	PP Dental	$1,000	$11,050	MD Level 1	累計鉅額

保羅哈里斯協會 Paul Harris Society
本年度開始加入協會．連續十年每年捐款 1,000 美元

分區	社名	姓名	nickname
01-1	北區	韋朝榮	Ken
01-2	新生	陳佳明	VAG Cello
01-4	長安	李澤汝	DGND Joni
02-1	陽明	郭伯嘉	VAG B.J.
02-4	陽星	魏昭蓉	PP Annie
07-2	中原	許新凰	PP Teresa
09-5	合江	許淑婷	PP Pony

扶輪基金捐獻卓越功績獎			
扶輪基金捐獻	第一名	第二名	第三名
總金額前三名	瑞安社	長安社	雙溪社
平均額前三名	長安社	瑞安社	雙溪社

永久或冠名基金／
保羅哈里斯(PHF)之友-USD 1000

分區／社名	捐獻人
1-1 北區	鍾梁權 徐愫儀 邵柏勳 黃輝雄 王剴鏘 宋文寧 高玉山 張家豪 鍾文岳 林炳勳 張意文 李千惠 黃國欽 陳光輝 陳文佐 林忠正
1-2 新生	楊阿添 張光男 郭世浩 李根城
1-3 北安	王泰華 周秀蓁 賴筆麟
1-4 長安	張澤平 彭麒嘉 高詩惠 金孟君 盧元璋 王麗珠 羅啟長
1-5 瑞安	黃慧敏 江文敏 蔡敏盛 魯依華 邱淑華 劉謙儒 劉素貌
1-8 瑞昇	陳美蘭 張雪玉
1-9 瑞科	王臻睿 (USD 2000)
1-10 瑞苪	裴士誠 王詠逸 杜柏賢
2-1 陽明	錢文玲 張歐誠
2-2 百齡	林龍山 林世傑 黃俊雄 曾博雅 吳賢宗 李繼洪 龐定國 胡嘉定 葉宜鑫 矢建華
2-3 福齡	陳張松 韓一立 羅震宏 賴鴻儀 祭文甲 簡連棱 賴氏兒 林燕娟 邱華傑 王俊傑
2-4 陽星	張舜傑 蔡秉庚
2-5 華齡	李杰 張博凱
3-1 天母	陳志瑤 沈俊甫 張榮輝 王冠敦
3-2 明德	戴逸群 工祥湘
3-3 至善	陳勁卓 李易聰
3-4 天和	林弘基 蔣岡霖
3-5 天欣	施蘭香
4-1 圓山	應功泰 陳永順 簡茂男
4-2 中正	林崇先 (USD 2000) 陳炳良 陳朝貴 李廷遠 許添誠
4-3 華山	陳志清 王玟玲
4-4 大直	吳郁隆 陳一 王進源 詹瑤娟 洪光州 余麗娜
4-5 同星	朱宏昌 王家瑞 林致勳
5-1 中山	田原芳 文嵐君 吳慶南 金志雄 張曾安利

分區／社名	捐獻人
5-2 陽光	陳力榮 李元祺 林文正 蔡國信
5-3 仰德	曹綺年
5-5 芝山	黃世明 游登傑 林志豪 林獻成 張文益 王柏謙
5-7 中安	蔡吉榮 謝騰輝 白錫潭
6-1 雙溪	李蜀濤 (USD 2000) 蔡忠川 廖金旺
6-2 洲美	許采葳 郭光倫 林靖愷 黃長洺
6-3 沐新	林青嵩
6-4 基河網路	陳俊仁
7-1 首都	李麗卿 王茂生
7-2 中原	廖光陸 谷大衛 吳慧敏
7-3 新都	林漢良 林玟妗
7-4 中聯	林俊宏 邊中健
7-5 永都	林哲正 黃正仁 林哲正 王以利 吳岱錡
8-1 華岡	劉傳榮 張春梅 張玉環 蔡欽釧
8-2 華友	趙欽偉 (USD 2000) 鄭俊民 陳振龍
8-3 華朋	武家安 邱志仁 劉棄洪 金文徵 林永冠 簡士傑 莊寧 張鼎業 陳建揚 韓行一
8-4 九合	司徒喜恆 林志雄 詹宗諺 葉秀惠 何致仁 蔡明芳
9-1 劍潭	劉永富 彭志綱 彭達賢 蔡其康 洪固川 林彩鳳 陳怡全
9-2 清溪	何廷芳 余鴻賓 徐淑珍 蘇黃麗雲
9-3 明水	江瑋 蔡尚文 黃誠澤
9-4 松江	林瑜憶
9-5 合江	李建震 莊金英
10-1 關渡	曾惇暉 江明鴻 方建錩
10-2 樂群	陳素芳 王妙涓
10-3 食仙	沈立言

地區眷屬聯誼會

ROTARY
CONNECTS
THE WORLD

總監致詞

因為有你，扶輪與眾不同！

眷屬聯誼會會長
2019-20年度 3521地區總監
馬靜如 DG Sara

親愛的扶輪眷屬們！來自2019-20國際社長當選人馬克夫人Gay的靈感，我在此首先要為各位伸冤訴苦，因為你們加入扶輪的家庭，並不是緣自曾說過：「我願意。」卻是因為你們的另一半被選中了！但請相信我，你的另一半能否發光發亮、把握一生一次的機會，成為社友們敬佩的真心英雄，實在有賴於你們也能發揮影響力，支持扶輪！所以，扶輪成功的關鍵，至少一半在於各位眷屬！

RIPE馬克社長擔任總監時只有34歲，是全世界最年輕的總監，他和Gay帶著兩個6歲和4歲女兒一起出席RI的國際講習會，讓他們的孩子開始了與扶輪的連結，嗣因扶輪團體研究交換團到奈及利亞，更開始與扶輪國際社會建立連結。而當馬克任期結束後，Gay仍於世界各地旅行參加扶輪活動。回到家，即問馬克：「你知道嗎？是我成為扶輪社員的時候了。」於是，她成為她們城市裡第二個扶輪社的54名創社社員之一，並擔任了第二屆社長。她因為另一半而連結了豐富的人生，嗣因自己的愛與心力，開始了對扶輪的承諾！

事實上，全世界不分男女老幼都需要建立良好連結，越年輕的人越需要建立與正直良善人士的連結。在我們的當今生活環境中，看似可以在網路上連上任何人，但事實上，世界離我們可能還很遠，這點也有我的見證，因為我的兒女自兒時即知，每月有一個週末要陪媽媽及扶輪社友們去一次育幼院「輪值」，陪伴孤兒們，也許因此，他們耳濡目染地培養出善良的心與快

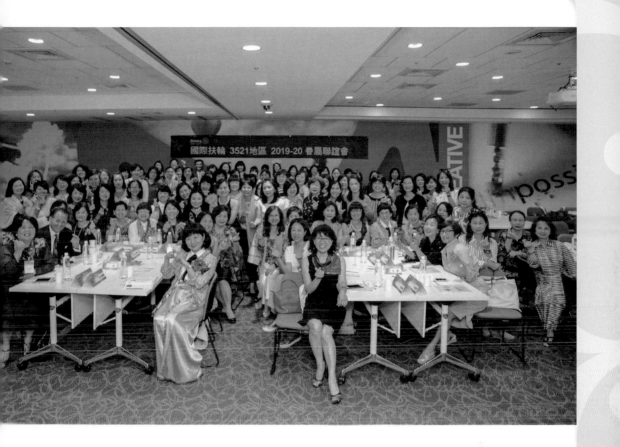

樂服務的習慣,他們還是很宅,但一定願意和我去參加扶輪的服務及聯誼活動!

因此,無論你的初衷是希望以扶輪連結弱勢而行善世界、連結家庭而開闊視野、或連結人脈而提升事業,或只是夫唱婦隨、不得不然,謝謝你們,願意親眼來看看扶輪的魅力,也期盼你們可以加入扶輪、並將自己的下一代帶入扶輪,透過扶輪連結彼此、連結家庭,進而以行善連結世界。

把握這難得的機會,多多結識善緣、真心關懷一些身邊的扶輪家人,相信你一定可在自己的生活中看見更多彩虹,而3521有了你,也一定更是與眾不同!

● 主委致詞

發揮女性軟實力影響社會

地區眷屬聯誼會主委
新生社PP EQ夫人 林淑芬Stephanie

大家好！非常榮幸擔任2019-20年度地區眷屬聯誼會主委，在此年度偕同13位也是寶眷的執委員，一起來為大家服務。

感謝DGE Sara的邀約，我願意為這樣的組織奉獻時間與能力。年輕時，每當我和外子從德國回來，公公和婆婆一定帶我們出席扶輪社的活動，使我感受到公婆身為扶輪人的驕傲。其中發現婆婆也參加一個由社友家屬成立的內輪會，現在稱眷屬聯誼會，因為內輪會是需要向國際組織申請入會的。她除了跟隨扶輪社到世界各地參訪，增長見聞，同時也學習扶輪精神發揮女性的軟實力，希望能影響社會。

更可貴的是得到友誼，互相陪伴走過每個歲月！希望自己也能夠為這一代傳一代的眷屬聯誼會，奉獻微薄的力量。感謝歷屆眷屬聯誼會創下的典範與好評，我將以如履薄冰的心情，小心翼翼地傳承下去。

感謝團隊的姐妹們奉獻時間，積極參與活動的設計，希望帶給社長夫人們更多的服務與協助，而能使其更深刻了解扶輪社社長寶眷的角色。支持社長完成年度計劃，連結世界，貢獻社會，體驗努力付出後的美麗果實。

在這一年從PETS到DTA，將會為年度會長寶尊眷及社友寶尊眷提供扶輪知識及活動資訊，在聯誼活動方面分別有陶笛班與色鉛筆班，希望藉由樂器的學習，使我們健康慢老，神采奕奕。生活的點滴透過自己的雙手留下紀錄，色鉛筆的輕便讓我們信手拈來創意無限，補腦又友誼滿滿。

更特別的是，兩個月一次的例會演講，以了解未來科技趨勢為主軸，而從現在開始學習，以回應這翻轉的時代，安心的走向未來。同時也透過紀錄片深層了解社會脈動，看到自己回饋社會的責任，讓愛處處可見。

除了演講之外，還有感恩晚宴。因為社友的支持鼓勵，眷屬聯誼會才能有如此的揮灑空間。我們也以扶輪眷屬為榮！一定要以特別的方式表達感謝。感謝社長寶尊眷帶領社友寶尊眷們參與眷屬聯誼會精心設計的活動！最後衷心感謝各委員會的協助。

RID 3521地區眷屬聯誼會 組織暨職務分配圖

諮詢顧問

PDG
Joe 夫人
林麗蕙

PDG
Dens 夫人
蕭美如

PDG
Color 夫人
劉如容

PDG
Pauline 尊眷
梁鴻輝

PDG
Jeffers 夫人
蔡麗鳳

PDG
Tommy 夫人
黃月華

PDG
Audi 夫人
賴芳珠

IPDG
Jerry 夫人
陳瓊珠

DG
Decal 夫人
黃旻齡

會 長
DGE Sara
(瑞安)

副會長
DGN Goodnews 夫人
高鈺

顧 問

丁惠香 (百齡)
PP Aaron 夫人

洪月鳳 (華朋)
CP Doctor 夫人

劉淑真 (仰德)
PP Win 夫人

主 委
林淑芬 (新生社)
PP EQ 夫人

副主委
彭純惠
(仰德社)

糾察聯誼組

 高鈺

 鄭郁琳

 張秀華

 彭純惠

場地餐飲組

 張彩鳳

 吳小琳

出席邀約組

全體執委

財務註冊組

 賴容容

 余昌瑞

 林美揀

 黃嘉儀

刊物資訊攝錄組

 余昌瑞

 藍雅惠

 鄭郁琳

 許淑芬

小班活動組

 黃嘉儀

 林美揀

 張彩鳳

 謝曉薇

 許淑芬

年度歌曲

3521 真心英雄

(改編：馬靜如／原詞曲：李宗盛)

(合唱：3521快閃合唱團)

在我心中 有個美好的夢 因為扶輪融化你我心中的痛
燦爛星空 誰是真的英雄 平凡的你我卻有最多感動

翻轉前進 莫憂心忡忡 因為扶輪連結我們向前如風

感動人心 換個真心笑容
3521有了你就與眾不同

把握生命裡的每一分鐘 全力以赴我們心中的夢
不經歷風雨 怎麼見彩虹 沒有人能隨隨便便成功

把握生命裡每一次感動 和心愛的朋友熱情相擁
讓真心的話 和開心的淚 在你我的心裡流動

YouTube 連結：

https://youtu.be/ZpLERHvCLgY

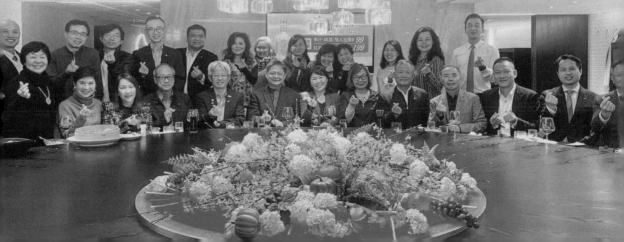

基 金 之 夜 歌 曲

Never Enough 扶輪的愛

作詞：DG Sara

靄靄見雲中月

夜雖然那麼黑 不孤單不落淚

回首往事如夢

你捉住我的手 一聲聲叮嚀

別放棄 有我在你身後

守護你向前行

星光點點也不覺耀眼

烈日灼灼也不感疲倦

擁有你的愛 擁有你的愛

波濤滾滾也不會搖擺

人海茫茫也不必徘徊

擁有你的愛 擁有你的愛

Never Enough Never Never

Never Enough Never Never

Never Enough Never Never

Never Enough Never Never

Never Enough Never Never

Never Enough Never Never

For Me

扶輪的愛

國家圖書館出版品預行編目(CIP)資料

真心英雄扶輪連結世界：國際扶輪3521地區
特刊. 2019-20年度 = Rotary RID3521 : rotary
connects the world/馬靜如作. -- 初版. -- 臺北市
：巔峰潛能有限公司, 2021.04
面；　公分
ISBN 978-986-06183-1-0(精裝)

1.國際扶輪社 2.臺灣
061.51 110004447

作者：馬靜如
統籌：卓天仁
編輯：劉康平
美術、封面設計：李建國
發行人：吳心芳

出版：　　巔峰潛能有限公司
地址：台北市大安區和平東路三段109號11樓之2
電話：02-2737-3743
傳真：02-2737-5208
E-mail：beyondtim@gmail.com

代理經銷：白象文化事業有限公司
電話：04-2220-8589
傳真：04-2220-8505
印刷：中華印刷
初版：2021年4月
售價：新台幣500元

ISBN 978-986-06183-1-0（精裝）